나그리움 사진

너그러운 시각

정관모에 관한 문집

초판 인쇄 2021. 1. 12
초판 발행 2021. 1. 22

엮은이 정관모
펴낸이 지미정

편집 이정주, 문혜영
디자인 한윤아
마케팅 권순민, 박장희

펴낸곳 미술문화 | **주소** 경기도 고양시 일산동구 고양대로1021번길 33(스타타워 3차), 402호
전화 02)335-2964 | **팩스** 031)901-2965 | **홈페이지** www.misulmun.co.kr
등록번호 제2014-000189호 | **등록일** 1994.3.30
인쇄 동화인쇄

이 도서의 국립중앙도서관 출판시도서목록(CIP)은 서지정보유통지원시스템
홈페이지(http://seoji.nl.go.kr)와 국가자료공동목록시스템(http://nl.go.kr/kolisnet)
에서 이용하실 수 있습니다.

ISBN 979-11-85954-69-1(04620)
 979-11-85954-67-7(set)
값 15,000원

미술문화
MISULMUNHWA

영원한 교회를 위한 공간

교회의 건축

〈너그러운 시각〉이라는 책을 엮으면서 7

1장 **평론** 11

〈기념비적인 윤목〉전에 붙여 ——————— 이경성 13

'윤목'이 던져주는 상징적인 빛 ——————— 김인환 15

기념비적인 윤목과 정관모 ——————— 조정권 22

정관모의 〈코리아 환타지〉 ——————— 김복영 24

〈코리아 환타지〉의 작가정신 ——————— 김인환 33

코리아니즘과 생명의 근원을 모색하는 조각 ——— 유재길 39

수학적 접근방법으로서의 조각 ——————— 김광우 47

정관모 : 오벨리스크에 반영된 영원성의 가치 —— 고충환 50

정관모의 '토템 폴' 모뉴먼트 ——————— 김인환 63

정관모의 영성회화 ——————— 김복영 69

마음에 새긴 로고스 : 정관모의 근작 ——————— 서성록 77

예술과 상징 : 정관모의 회화 세계 ——————— 윤진섭 89

정관모의 예술 ——————— 윤익영 97

제주의 정주목과 남태가 한국주의 기념비가 되다 —— 전은자 105

정관모, 일상 속의 경이로움 ——————— 서성록 112

원로작가 정관모 조각가 ——————— 성창희 119

정관모의 '뉴 아이콘'에 대하여 ——————— 서성록 122

정관모의 예술세계 ——————— 김광명 131

2장 C 아트뮤지엄 · 정관모 인터뷰 141

영성의 시선으로 세계를 창출하다 ——— 「아름다운 사람들」 143

심비心碑 : 마음에 새긴 믿음의 표상 ——— 「신앙세계」 149

산 진실을 찾아 영혼의 소리를 듣는 예술가 「아름다운 사람들」 156

영성적 예술, 예술적 영성 ——— 「오늘」 162

기독현대미술로의 여행 ——— 「현대종교」 168

그곳에 가고 싶다 : C 아트뮤지엄 ——— 「플러스 인생」 174

내 영혼아 주님을 송축하라! ——— 「더 프라미스」 177

정관모 조각가 · C 아트뮤지엄 설립자 ——— 「G. Economy 21」 188

숲에서 부르는 '생의 찬가' ——— 「경기문화나루」 196

웃으면서 갔으니 웃으면서 보내다오 ——— 「아버지」 202

정관모가 제시하는 궁극의 테라피 ——— 「미술과 비평」 208

조각의 마에스트로 정관모, 왕께 찬양을! ——— 「신앙세계」 215

그곳에서 예수와 대면하다 ——— 「크리스채니티 투데이」 224

3장 전공 필수 교과목 〈자유 창작〉 수강기 233

일러두기

• 오른쪽 글은 나눔 정관모체를 사용하였습니다.
• 작품 사이즈는 가로×세로×높이 순으로 표기하였습니다.

「너그러운 시각」이라는
책을 엮으면서

정관모 그는 누구인가, 나를 아는 이들이 가감 없이 좀 더 바르게 이해할 수 있도록 나의 활동에서 보였던 다른 이들의 글을 모아 작은 책자로 정리해 보았다.

2020년 여름, 내 삶을 정리하는 과정 중에 서재에 남아있던 자료만을 간추렸기 때문에 누락된 것이 꽤 있을 법하고, 조금은 빈약한 점도 없지 않으나 대체적이고 개요적으로 이해하는 자료로서는 충분할 것 같은 생각이 들어 출간하기로 했다.

1장은 나의 작품에 관한 미술평론가들의 비평문이다. 그 평문들은 평론가들의 주관적 논평이기에 평자마다 다를 수 있겠으나 각자의 논평에 대해 그 전문성을 존중함이 마땅하다.

오늘 그들의 논평을 다시 읽어보며 새삼스레 느껴지는 것은, 그들 모두가 한결같이 너그러운 시각으로 나의 작품을 분석 평가했다는 생각과 고마움이었다. 딱히 긍정적인 면만 있지는 않았을 터인데도 부정적 평가에 대해서는 언급을 절제하고 있었던 것은 아니

7

었나 하는 생각이 연이어 들었다.

2장은 내가 어떤 생각으로 C 아트뮤지엄을 건립하고 운영하였는가에 관한 기자들의 인터뷰 내용이다. 여러 지면에 장, 단문으로 게재되었으나 단신기사들은 제외했음을 밝혀둔다. 기자들 역시 각자 주안점을 어디에 두느냐에 따라 기사 내용이 달라지기 마련이지만 큰 틀에서 보면 동일한 맥락이 흐르고 있음을 느낄 수 있고, 모두가 다 예리한 매의 눈으로 쫓고 있으나 그 기저에는 그들도 역시 너그러운 시각과 마음으로 인터뷰했음을 느낄 수 있어 때마다 나는 고마워했다.

3장은 내가 성신여대 조소과에서 2002년 1학기를 마지막으로 대학 강단에서 정년퇴임할 때 그 마지막 학기 강의를 수강했던 학생들의 수업평가서이다. 이런 수강기는 그 당시 교수에 따라 자의적이고 개인적으로 종강시간에 실시했던 사례이기도 했고, 그 내용을 다음 학기 수업에 참고하기도 했다. 몇몇 학생들은 그 수업이 마지막 수업이었음을 알았던지 절절이 아쉬움을 표현했고, 그 문

〈너그러운 시각〉이라는 책을 엮으면서

장들을 오늘 내가 다시 읽으면서, 나는 좀 더, 좀 더 열심히 그들을 위해 무엇인가 다하지 못했던 것 같은 아쉬움이 크게 몰려오며 간절한 그리움으로 먹먹한 느낌이 들었다. 아마도 그들의 상당수가 오늘의 한국현대조각의 중견작가로 활동하고 있을 것 같다.

비록 단편적이고 단편적인 글들이지만 타인에게 비추어진 나에 관심을 갖게 될 때마다 나는 나의 미래를 훨씬 강한 추스림으로 가다듬곤 했다.

세상 한쪽에서는 점점 더 살기 찬 음해의 기운이 여물지고 있는, 그런 세상 속에서 내 삶의 노를 저어가기란 쉽지 않았다. 나는 늘 정확한 정보와 그것의 바른 해석에서만 내게 도움 되는 삶의 키워드를 찾아낼 수 있을 것이란 생각을 갖고 있었다. 그런 정보 차원에서 나는 타인의 시각으로 본 나에 대한 글들을 소중히 여겨왔었다.

1장

———

평론

<기념비적인 윤목>전에 붙여

이경성 • 미술평론가

조각은 그의 구조성과 의미성을 강조하는 기념비적인 조각과, 질량의 표현으로서 물체성을 나타내는 이른바 조소彫塑로 나눌 수 있다. 이 경우 기념비적인 조각은 그의 상징성 때문에 다분히 외향적이며, 질량보다는 규모와 힘의 상태가 중요한 것으로 등장한다. 그것에 반하여 조소는 그의 제작이 구축적인데도 불구하고 내향적이고 질량적이다. 대개의 경우 조소는 인체의 비례에 따라서 등신等身을 중심으로 하여 전개된다. 내부로 향하는 취향이 있기에 자연히 구심적求心的이다.

일찍이 허버트 리드Herbert Read도 말했듯이, 조각은 두 가지 성격을 갖고 있는데, 하나는 앞에서 이야기한 기념비적인 조각 즉, 건축적인 조각과, 인체를 중심으로 한 작은 규모의 조각으로 나눌 수가 있다. 이와 같은 차이는 결국 조각가의 체질에서 오는 것이기에 미적인 관점에서의 우열은 없다. 그런 점에서 본다면 조각가 정관모는 규모가 큰 기념비적인 작업을 하는 체질의 작가이다. 그의 시각은 대상이나 자연 속에서 외적으로 뻗어가는 현

상이나 작용을 찾아서 그것을 조형적으로 정착시키고 있다. 그
때 일어나는 조형적 작업으로는 면적面的처리나 극도의 단순화,
그리고 장식성 등이 눈에 띄었다.

그러다가 정관모는 우리의 전통 속에 있는 민속적인 자료인
'윤목輪木'을 발견하게 되었다. 윤목이란 민속놀이에 사용한 작
은 도구에 지나지 않는다. 그러나 그것이 지닌 조형적인 가치, 즉
각주형角柱形과 그 각角에다 초점을 주는 악센트로서의 눈금 등이
그지없는 영원한 조형성과 더불어 국제적 감각으로 통하는 미의
원칙에 서 있음과, 윤목이라는 전통조형의 현대화 속에서 그는
현대조각에 가장 앞선 면모를 발견한 것이다. 이른바 브랑쿠시
의 각角진 질량의 표현이며, 모든 현대조각이 쏠리고 있는 극도
의 단순화, 그러면서도 최대의 내용을 지니고 있는 그러한 의미
성을 갖고 있음이었다. 흔히들 현대예술이란 전통에의 저항에서
이룩된다고 생각하지만 사실상 전통의 재생은 곧 창조가 될 수
도 있는 것이다.

전위적인 조각가 정관모가 우리의 전통 속에서 윤목과 같은
세계적인 조형을 찾아내는 것은 결코 우연한 일이 아니다. 늘 전
진하는 자세로 조형의 모험과 실험을 거듭하다 보니까 도달하게
되는 응당한 노고의 결과인 것이다. 전통과 창조의 문제를 무엇
보다도 잘 다룬 것이 이번에 개최하는 조각가 정관모의 〈기념비
적인 윤목〉전이다.

1977. 개인전 도록 서문, 청년작가회관

'윤목'이 던져주는 상징적인 빛

김인환 • 미술평론가

정관모는 수년전부터 그의 조각 작품에 '기념비적'이라는 수사修辭를 붙이고 있다. 이는 조각가 자신이 작업의 축선상軸線上에서 발견한 '윤목輪木'의 이미지적 형形틀의 기본태基本態에 '영속적인 시간의 의미부여'(기념비성)를 강조하는 한편, 일반에게 공감적인 커뮤니케이션의 통로를 넓혀보려는 작가 나름의 면밀한 의도와 계획이 내포된 것으로 간주된다.

〈윤목〉시리즈의 (수년 동안 동일한 소재를 몇 번이나 되풀이하여 변형시키는) 작업과정을 통해서 그는 적어도 우리에게 윤목이라는 재래적인 소재 이미지를 격조 있게 각인시키는 데 성공하였다. 아울러 윤목이라는 매체(작품)와 함께 '조각가 정관모'를 연결 짓는 데까지도 그 의미를 확대시켰다.

실상, '기념비적'이란 고대 이집트 예술의 그 방대한 규모와 그것이 제시하는 압도적인 힘과 숭고미崇高美 가운데서 포착할 수 있는 명제이다. 신과 인간을 결합시키려던 이집트인들의 집

요한 의지가 미래뿐만 아니라 내세까지도 조망할 수 있는, 시공을 초월한 위대한 예술을 남기게 하였고, 그것은 또 '시간의 끈'으로 우리를 잡아당긴다. 이 이집트 예술이란, 거의 같은 주제와 형식이 몇백 년을 되풀이하면서 통합된 하나의 상징세계를 성사시켰던 것이다. 그러한 되풀이, 즉 지속이 없고서야 '기념비적'이란 개념이 적용될 여지가 있겠는가.

반복과 지속은 요컨대 우주의 생성법칙이기도 하다. 인생, 그 자체도 그렇고 모든 아름다운 것도 새롭게 변신된다고 하지만 조급한 변화는 자칫하면 생명적 본원本原을 망가뜨리는 위험한 독소를 내포한다. 〈기념비적인 윤목〉이 더 '기념비적'이기 위해서는 보다 장대하고 완숙한 계획이 세워져야 할 것이며 '기념비적'인 차원을 한 단계 더 높이기 위해서도 영속성이 부여되어야 할 것이다. "인생은 짧고 예술은 길다"는 교과서적 명구가 이제 아무 쓸모없는 것이라 믿는 사람들도 속으로는 그러한 본원을 갈구한다. '교과서적'인 것을 '쓸모없는 것'으로 일단은 치부하고 싶으면서도…

1970년대 중반에 새로 개설된 민속박물관에서 선인들의 유물을 돌아보는 가운데 작가는 윤목이라는 것에서 창작 모티브를 얻었던 것 같다. 요컨대 윤목은 이 조각가에게 하나의 이미지 소재의 원原을 공급하였던 셈이다. 나 역시 윤목이 우리 선인들의 놀이도구(승경도 놀이)였던 것을 알게 된 것은 그때부터였다. 그리고 '그때' 이래, 정관모는 계속해서 그 작업을 이어오고 있고,

나는 그를 오래도록 지켜보는 입장에 서 있다. 그는 정말 윤목을 '기념비적인' 무엇으로까지 끌고 가려는 것이었을까. 그 대수롭지 않은 '놀이도구'를 그는 어떻게 정신적인 자양으로까지 심화시켰던 것일까(그 소재의 무엇에 이끌려서였을까).

가장 단엄하고 '최소한'인 것 가운데서 '최량'을 구한다는 것, 그것은 어려운 일이다. 아무런 정감도 없는 '눈금'을 수년씩이나 찍어오는 작업에 작가 자신이 권태를 느끼지 않았다는 것도, 때로는 내게 불가사의한 일로 접혀든다. 무엇이 그로 하여금 그 외길(윤목작업)로 몰두하게 하였을까. 이에 대한 해답은 친한 동료의 한사람인 내게도 미지수이다. 결국 조각가 정관모는 대개 (그리고 모든 사람들에게) '미지적인' 윤목('주사위'와 같은 것)을 계속 던져왔던 것이다. 세잔이 '생 빅투아르'에 집요하게 끌려들었던 건조한 취향을 당대 사람들로선 이해하기 어려웠던 것처럼, 정관모도 우리들에게 이해하기 어려운 세계를 제시한다. 거기에 그의 확고한 신념이 깃들어 있는 한 지금 당장 우리들의 분별력에 어떠한 혼란이 오더라도 꾹 참고 지켜볼 일이다. 〈윤목〉 시리즈는 요컨대 관념적·재래적 가치의 복합성을 떠나서 어떤 새로운 '상징'의 빛을 던져주고 일깨워 주었다는 점만으로도 큰 의미를 지닌다.

조각가 정관모의 조각적 출발은 1960년대 초부터 시작된다.
〈현대작가 초대공모전〉, 〈신인예술상전〉, 〈신상전新象展〉, 〈국전國展〉 등에서 차례로 중요한 상을 석권하다시피 하면서, 신인

으로 출발한 그는 그 무렵에 벌써 그의 생의 진로를 확연히 결정하고 장기적인 포석을 짜기 시작하였던 것 같다. 그의 지나온 행력行歷 자체가 '기념비적'이었다고 할 만치, 그는 생의 단위의 어느 한 편린에도 한 치의 오차를 빚음이 없이 연속적인 '진행의 눈금'을 그어왔던 것이다. 홍익대학교를 나온 후 잠시 교직에 몸담았다가 미국으로 건너간 그는 필라델피아시에 체류하기도 하였고, 미시간주의 크랜브룩 아카데미에서 수학하기도 하였는데, 이러한 70년대 초반의 외지생활 기간 중에서도 끊임없이 제작과 전시활동에 주력하였던 경륜이 그것을 잘 말해준다.

　미국에서 돌아온 그의 작품에 큰 변동은 없었다. 그 '변동 없음'이 당시로서는 우리들에게 하나의 '경이'로서 받아들여지기도 하였는데 그것은 '외국유학=변수變數'가 공식처럼 이해되던 상황에 우리들의 생각이 떠밀려서였다. 조만간에 변하리라는 아무런 시사도 그는 준 바 없었다. 새로운 것, 끊임없이 새로운 것. 이런 식으로 가변성만을 요구하던 시기에 현대 실험미술운동의 최적 현장으로 알려진 미국을 다녀오고도, 도시, 변동의 '낌새'조차 보여주지 않는 그를 감지할 수 없는 인물이라고 생각했던 우리들은 이제야 그것이 성급한 판단이었음을 깨달았다.

　그는 그 당시 목각木彫에 치중했었다. 지극히 수공적手工的인 공정을 요구하는 작업이었다. 동시에 거기에는 '자연'이 요소적 측면으로 살아 있었고, 주술적呪術的인 지향, 즉 '토템'이 표박漂迫하는 세계이기도 하였다. 그리고 무기물 가운데서 살아 숨쉬는 '생명률'과 '생성'의 의미를 재음미할 수도 있었다. 나무를 깎고 다

듣는 한, 그도 별수 없이 장인匠人이 되어야 했고 장인으로서의 철저한 강점强點을 쌓아가면서 유연한 자연목의 자연곡선에 유동을 가하는 일이 그의 초기 작업이었다. 강약의 리듬과 볼륨 처리에 부심하면서 인체 속의 내장처럼 꼬이고 뒤틀어진 형상을 표출하기도 하였고, 동공洞孔 · 투공透孔을 뚫어 괴목이나 괴석을 연상시키는 형상을 만들어내기도 하였다.

그것을 하나의 자연, 토템, 또는 생명률로 간주하는 이유는 첫 번째(자연)의 경우, 그 형상 자체가 자연목의 기본 형질을 완전히 탈각하지 않은 때문이며, 두 번째(토템)의 경우, 수목 본래의 생명소生命素가 박탈된 대신에 일종의 신화적인 의미의 열원이 담긴 것 같은 영감적인 새로운 형상이 출현한 때문이다. 따라서 자동적으로 세 번째(생명률)의 가치개념도 개입될 여지가 생긴다. 귀국 후 얼마 동안까지도 계속되던 이 작업에 종지부를 찍은 것은 70년대 전반이다. 변화의 필요성을 거역하기 어려워서였을까, 아니 그의 내부에서 새로운 의식의 반란이 일었다는 것이 정확할 것이다. 그는 서서히 움직임을 보이기 시작하였다. 그리고 지금까지 일관하여 온 길을 바꾸기로 결심한 것 같다.

〈망부亡父를 위한 식탁〉, 〈무명작가를 위한 묘비〉, 〈골고다 애비뉴〉 등 일련의 작품을 통해서 단순한 '시도'로 보여주었던 실험적 작업들은 아주 짧은 순간에 '시도'로서 마무리 짓고 그는 제2기의 입구를 열려는 시도에 골몰하고 있었다.

윤목이라는 재래의 놀이도구에 관심이 쏠리면서 그 구조가 갖는 단순성(절대성), '토속적 재질미'(본인의 표현)에 작가는 어떤

비전vision을 기대한 것 같다. 윤목이라는 소재를 원형 그대로 받아들이면서 그는 그것을 극대화시키는 작업을 추진시켰다. 이제는 잊힌 놀이도구, 민속 박물관 한구석에 처박혀 시신屍身으로 박제된 이 유물을 재생시킨다는 의지도 의지려니와 그것을 창조적으로 질료화함에 있어 측정하기 어려운 가능성의 심연과 예견하기 어려운 난관이 가로놓일 것임에도 불구하고 그는 일에 착수했다.

작가가 후에 술회한 바와 마찬가지로 '전통미의 계승'이라는 차원에서 토착적인 조형요소를 현대감각 속에 침전시킨다는 커다란 포부가 얼마나 탄력적인 효력을 결산하였는지를 판단할 계제는 아닌 것으로 믿는다. 그것 역시 아직은 미지수라고 말할 수밖에 없다. 다만 그가 자신의 총의를 기울여 거의 5년 이상이나 매달렸던 〈기념비적인 윤목〉이 해를 거듭할수록 한결 풍요로운 시도로서 긍정적인 인식에 도달하고 있는 점은 누구나 부인할 수 없는 사실이라 여겨진다.

정관모의 〈기념비적인 윤목〉은 공교롭게도 그가 주도적인 입장에서 결성을 본 '한국미술청년작가회'의 발족과 때를 맞춰 결정된 방향시도였고 이 모임과 연륜을 같이하고 있다. 이미 1978년에 있은 개인전에서도 지적하였던 것처럼, 그의 활동은 조각 작업 그 자체에만 한정되었던 것이 아니라 단체 활동과 미술운동의 여러 영역에 미치고 있다. 지금은 예술가가 창작의 밀실에만 파묻혀 있는, 그것으로만 예술적 완벽을 기하기는 어려

운 시대로서 상호의 교류와 협력이 긴요한 시기이다.

정관모는 조각가로서, 미술운동의 오가나이저(조직자)로서도 큰일을 해냈다. 그가 독실한 크리스천인 것을 아는 사람은 드물 것이다. 예술을 '신神적 가치'의 차원으로까지 끌어올리려는 그의 평소의 집념을 진작부터 간파한 나는, 예술가와 생활인으로서의 그를 지탱하는 강력한 지주支柱가 거기 있음을 안 이후로는 그를 부러워하고 있다.

1981. 개인전 도록 서문, 미술회관

기념비적인 윤목과 정관모

조정권 • 시인

한국의 조각가 정관모는 지난 20여 년 동안 한국현대조각계의
발전에 중요한 일익을 담당하는 한편 미술가로서의 그의 사회적
역할에 대해 깊은 관심을 가져온 중진작가이다.

그는 한국의 현대조각계의 중심권에 서서 '한국적인 조각의
정립'이라는 자기 방법론을 부단히 심화 확대시켜가며 우리의
전통 속에 깃든 원형적인 정신문명을 현대의 물질문명 속에 용
해시켜 새롭고 현대적인 조형어법을 낳아왔다. '한국적'이라는
숙명적인 테마는 그의 작품 전반에 내재되어온 것으로서, 그가
국내에서 조각가로 기반을 구축한 후 도미하여 서구의 현대조각
을 한국 사람의 경험을 통해 받아들일 수 있었다는 점이 그의 사
고를 강화하고 인식의 깊이를 더하는 데 더욱 보탬이 되었던 것
으로 여겨진다. 서구의 새로움에 대한 모험정신과 방법론을 한
국인의 사고를 통해 수용하고 융합해 간 그가 동서의 서로 다른
예술의 이질성을 서구 미술의 현장에서 파악해 가며 근원성으로
서의 조각을 찾기 위해 외부로 향한 시선을 안으로 돌려 자기 내

부에 있는 조각을 채굴하기 시작한 것은 필연적인 도정이었는지도 모른다. 그는 그 근원성을 한국의 선조들의 정신문명 속에서 찾았으며 예의 그것들을 현대조각 속에 용해시켜 어떻게 현대화시켜 갈 것인가에 몰두해 왔다. 그가 말하는 '한국적'이란 말의 의미는 예술에 있어서 '내셔널리즘'을 말하는 것이 아니라 '오리지널리티'를 의미하고 있는 것이다. 이런 점에서 볼 때 그의 예술과 지향점은 동서를 초월하는 범세계적이고 독자적인 아이덴티티에 있는지도 모른다.

그가 근 8년에 걸쳐 집요하게 추구해 온 〈기념비적인 윤목〉의 모티브 역시 한국의 조상들의 일상에서 흔히 발견되는 민속기물로서 그는 그것을 새로운 조형언어로 느끼고, 느낀 것을 다시 새 조형언어로 표현해 가는 것이다. 그리고 그는 그러한 것을 표현해 감으로써 그가 말하는 전통 — 단순히 형태의 재현이 아닌 그 속에 깃들어 있는 조형적 사고 — 을 발전 계승시키고 부유하게 만들어 가고 있는 것이다. 그의 방법론에 의해 자유롭게 변형된 여러 형태의 윤목들은 개체로서 또는 군집된 다수로서 덩어리를 이루면서 거대한 정신의 드라마와 설화를 전개하고 있다. 그의 조각이 지닌 원시적인 건강성과 리드미컬한 생명감은 주술성이 강한 색채와 함께 작가 자신의 내적 충동의 강도를 엿보게 하는데 충분하다. 우리는 그의 조각 앞에서 말을 건다기 보다는 차라리 묵상하고 싶어진다.

1983. 개인전 도록 서문, 뉴욕문화원

정관모의 <코리아 환타지> :
저 알카이즘 속의 자아와 역사성의 문맥을 찾아서

김복영 • 미술평론가·홍익대학교 교수

어언 기록적인 제19회 개인전을 맞고 있는 조각가 정관모의 근작들은 분명히 말해 그의 '전기'에 해당되는 1960년대 초반에서 80년대 중반에 이르는 오랜 예술적 탐색의 편력들을 하나로 종합한 위에 새로운 또 하나의 시작이자 도약을 뜻하는, 이른바 '후기'에로의 전환을 알리는 뚜렷한 징후들을 보여준다.

　금번에 출품하고 있는 대작 〈코리아 환타지〉의 연작들이 바로 그 첫 결실들이다. 이 연작들은 1980년 제주전시공간에서 가진 개인전을 계기로 "정낭과 정주목의 정신이 결코 고사해버린 것이 아니라 오늘의 제주민에게 그대로 간직되어 있음"(자작문집)을 재확인하면서 이미 그 이전인 1974년부터 줄곧 관찰해온 민속품들, 예컨대 윤목 · 바디 · 남테를 소재로 한 70년대와 80년대 초반의 〈쏠라폴〉, 〈바디의 변주〉, 〈남테의 변주〉, 〈정주목의 모뉴멘탈리티〉, 〈코스모너지〉, 〈운명론을 위한 하나의 제안〉 등 일련의 작품들을 거쳐 1984년에야 그 정신적 내지는 이념적 기초가

잡혀졌다. 이러한 접근과정은 확실히 하나의 전환점이라 할 수 있기에 충분한 것이었다.

> 1984년 초 한 가닥의 변화가 왔다. 그것은 민속유품이라는 구체적 형상성을 견지하는 그간의 조형방법에서 벗어나 관념적 형상성에서 사물이나 사건의 이미지를 찾아내는 조형방법으로의 전환이었다. 그리고 이들 작품들에다 〈코리아 환타지〉라는 명제를 붙였다. ― 작가의 말에서

작가의 말에서 찾아볼 수 있는 전환점이란, 〈코리아 환타지〉에 관한 한, 요약하건대 민속물의 '구체적' 형상성을 '관념적' 형상성으로 바꾼 것으로 이해되어진다. 나아가 관념적 형상성이란 사물이나 사건의 이미지를 찾아내는 데 필요한 방법적 요건으로 생각되고 있다. 여기서 우리는 〈코리아 환타지〉가 작가의 작품편력의 연속과정을 통해서 음미되었을 때 과연 어떠한 의미에서 작가가 말하는 '관념적 형상성'으로의 의미를 띨 수 있으며, 구체적으로는 어떠한 국면에서 최근의 연작들이 '후기'를 향한 전환의 징후들을 보여주고 있는지를 자세히 서술해둘 필요를 느낀다.

먼저 전·후기에 걸친 작품 편력의 전 과정을 관류하는 연속적 지평에서 보았을 때 〈코리아 환타지〉는 일차적으로 전기의 탐색과정에서 강조되었던 세 가지 요소인 1) 생명에의 외경, 2) 구조물적 실험, 그리고 3) 알카이즘의 종합에서 비롯된 것으로 생각된다.

1) 대학 졸업 후 2년 만에 첫 개인전에서 발표되었던 〈갈망에서
체념, 체념에서 다시 생의 의미까지〉라는 긴 명제의 석조시기,

2) 이어서 〈섭리〉라는 명제의 목조시기, 목조 〈생의 의미〉의 시기,
〈종말의 지평〉, 〈망부亡父를 위한 식탁〉, 〈무명작가를 위한 묘비〉,
〈골고다 애비뉴〉 등 오브제 성격의 구조물적 실험조각시기,

3) 요즘의 〈기념비적인 윤목〉의 시기로 변화해 왔다.
— 「자작문집」에서

위의 인용문에서 필자가 삽입한 1), 2), 3)은 차례로 생명에로
의 외경, 오브제적인 구조물의 실험, 옛 풍물에의 관심을 나타내
는 알카이즘 등의 요소들과 이것들을 순차적으로 밟아온 과정을
말해준다.

놀라운 것은 앞의 두 가지 요소들의 탐색은 1964년에서
1974년에 이르는 10년간 지속된 데 반해, 마지막의 알카이즘은
1975년 이후 최근까지 근 15년 동안이나 계속해서 탐색되고 있
다는 것이다. 전자의 10년사는 그에게 있어 국내 수학과 미국유
학의 시기였던 바 당시의 추상표현주의와 미니멀리즘으로부터
의 영향을 수용함으로써 각각 생명성과 구조물에 대한 관심이
컸던 것으로 믿어진다. 이에 비해 후자인 알카이즘의 15년사는
윤목 · 바디 · 남테를 중심으로 한 "전통유산을 현대적인 안목으
로 재발굴하려는"(자작문집) 의도에 따라서 이루어진 것이다.

우리는 결국 알카이즘 15년의 모색기가 갖고 있는 의의에 주
목할 필요가 있고, 특히 이 기간 중에 〈코리아 환타지〉가 탄생했

다는 것을 상기할 필요가 있다. 이 시기에 제작된 〈쏠라 폴〉로부터 〈정주목의 모뉴멘탈리티〉를 거쳐 〈운명론을 위한 하나의 제안〉에 이르는 작품들은 전기한 우리의 민속유품들에 대한 강렬한 관심, 말하자면 알카이즘을 전면에 부상시키면서 이것을 생명성과 오브제적 구조물이라는 두 가지 요소들을 기조로 구조화시키려는 데 뜻을 두었다. '알카이즘'은 그가 실토하는 바와 같이 "뒤늦은 깨달음의 부끄러움을 털어버리기 위해서라도 무엇이 한국적인 것이고 어떻게 해야 한국적인 현대조각의 창작이 가능한 것인지를 찾고자"(작가의 말) 하는 의도에서 관심의 대상이 된 것으로, 요컨대 윤목·정낭·정주목·바디·남테와 같이 우리의 생활공간에 존재하고 있는 보편적 문화양식 내지는 공통정신, 다시 말하여 우리 문화예술의 원류를 뜻하는 것이었다. 알카이즘의 실체들의 하나로서 가령 윤목에다 그는 생명성과 즉물성(오브제적 구조물)을 부여함으로써 윤목이 토속적인 놀이기구로서의 윤목으로 끝나지 않고 영원한 우리의 정신적 표상으로의 '기념비'가 될 만한 이를테면 〈기념비적인 윤목〉으로 전환시키려 했던 것이다.

바로 그러기 위해서 우리의 심적 원형原型(archetype)으로의 알카이즘의 사물들에다 생명성과 즉물성을 부여할 필요가 불가피하였다. 생명성은 애초 그가 추상표현주의로부터 받아들인 것이었지만 이것이 한국적인 알카이즘에 의해 재인식되어진 것은 그러한 유품들에서 느껴지는 '주술적'인 힘 같은 것이었다. 그는 이 힘을 우리의 민간신앙에서 선호하는 5색들 중 적색과 녹색으

로 상징하고, 죽음을 뜻하는 검정을 도입하며, 여기에다 현대조각에서 시도된 것과 같은 즉물적 구조성을 부여하기 위해 때로는 윤목의 사실적 구조를 변형시키거나, 아니면 자연목 그대로를 도입하되 윤목의 눈금들이 문제의 색상을 수용하고 이것들이 놓이는 위치에 따라 검게 칠해진 나무의 매스와 볼륨의 변형을 주도하는 핵심의 위치를 점유하도록 조치하였다. 그리하여 완성된 작품 전체가 보여주는 것은 형태미와 속도감을 동반한 현대조각의 특성 바로 그것이었다. 그러나 그것은 우리의 알카이즘적 정신을 구체적이고 사실적인 즉물성에 의존시킨 반면 그것을 오늘의 우리의 살아있는 정신적인 것에까지 격상시켜 놓지는 못하였다.

〈코리아 환타지〉는 바로 이 점을 해결하기 위한 최초의 시도라고 할 수 있다. 물론 해결의 열쇠는 사실적 구조물에서 떠나 '관념적 구조물'이 되도록 하는 것이었다. 이것이 바로 작가가 말하는, 작품이 사물이나 사건의 이미지를 전달하는 '관념적 형상성'을 띤 구조물이라 할 수 있다. 관념적 구조물, 다시 말해 관념적 형상성을 특성으로 하는 구조물로서의 조각은 일차적으로 알카이즘을 주술적 생명성과 즉물적 구조물이라는 이원적 상반성의 화해를 통해서 실현될 수 있을 것으로 생각되었고, 사실상 그의 전기에 해당하는 기간 전체가 암암리는 이러한 믿음에서 진행되었다.

그러나 1984년에 이르러 이러한 기본 틀에 의해서는 근본적으로 관념적 형상성을 본질로 하는 구조물을 만들 수는 없다는,

말하자면 전기에 대한 방법적 회의가 의식되기 시작하였다. 전기와 후기를 관류하는 맥락에서 보았을 때 〈코리아 환타지〉는 이와 같이 일단 사실적 구조물을 넘어 관념적 구조물에 이르는 도정道程에서 탄생되었으며, 요컨대 전기에 대한 회의와 반성에서 비롯된 것이었다.

그렇다면 우리가 마지막으로 검토해야 할 것은 〈코리아 환타지〉가 그의 '후기'를 시작하는 특수한 징후 내지는 국면이란 무엇이냐 하는 것이다. 그 해답을 강조해 말하자면 그것은 알카이즘을 사실적 구조물에 의존시키지 않고 '자아'와 '역사성의 문맥'이라는 증가된 두 가지 요소들에다 결부시키고자 한다는 것이다. 이 새로운 시도가 뜻하는 바는 전기의 방법이 구성적이라면 후기는 확실히 탈脫구성적beyond construction이라는 것이다. 탈구성적 방법은 전기의 경우처럼 자아와 역사성을 배제한 완결된 구성물을 사실적으로 제시함으로써 작품이 끝나는 것이 아니라 작가 자신(자아)이 적극적으로 작품에 개입하되 그 자신의 역사적 체험을 이야기하는 화자話者(speaker)로서 등장하며, 작품의 구조체는 역사적 의미를 실어 나르는 '상징적 기호물記號物'로서의 의의를 가지며 중요한 것은 역사성의 내용, 즉 문맥이 무엇이냐에 따라서 작품의 내용과 형식이 결정된다는 데 특징이 있다. 따라서 이러한 의미에서 〈코리아 환타지〉는 전기에서와 같이 완결된 형식보다는 미완결된 형식을 취하며 자아와 역사와 구조물의 통합 내지는 화해를 시도한다.

〈코리아 환타지〉의 연작들은 한국의 전통문화 토양(알카이즘)을 조각이라는 조형매체(구조물)의 기초에 심고 그 위에 내(작가의 자아)가 생생히 기억하는 한국사의 굴곡(역사성의 문맥)을 은유적으로 표현하고자 노력한 작품이다. — 작가의 말에서(괄호는 필자 삽입)

여기서 〈코리아 환타지〉는 작가가 자신의 존재를 재검토하려는 데서 '나의 나됨', 즉 자아의 존재확인을 궁극적 목표로 하는 '주관주의'를 지향할 뿐만 아니라, 이러한 자아가 역사성의 문맥을 통해서만 확인되리라는 믿음, 즉 '역사주의'를 표방한다.

이것이 '나의 나됨'을 발견하는 첩경일 수 있고 주체성의 확립일 수도 있다고 믿는다. 왜냐하면 이것은 자전적 문화전통의 맥락에서만 얻어질 수 있는 것이기 때문이다. —「자작문집」에서

이제야 작가는 작품을 자아와 역사성이라는 두 개 사항의 매개적 단계에서 파악하고자 하며, 그 둘 사이의 지평에다 작품을 해체시키고자 한다. 자신을 1945년 광복절에서부터 6.25, 4.19, 5.16, 그리고 1988년 서울 올림픽에 이르는 민족사의 영욕 가운데서 파악하고자 하며, 이것을 다시 알카이즘적 매개물들, 예컨대 윤목 등이 갖는 구조물을 과감히 파괴하고 변형시킴으로써 해결하고자 한다.

이렇게 함으로써 〈코리아 환타지〉는 하나의 '관념적 형상물'

로 전향하기에 이르렀다. 북미산北美産 소나무를 자연 그대로 거칠게 다듬은 표면에다 한 개, 세 개, 또는 다섯 개의 얕고 깊은 일련의 둥근 홀을 파거나 지그재그에 가까운 파선들의 홈을 파거나 기둥의 옆모서리를 도끼로 찍은 듯한 자국의 홈을 파거나, 긴 토막의 표면을 톱으로 잘라 규칙적인 사각 또는 화살표의 홈을 파거나, 넓은 판 표면에 무속신앙의 부적물의 형상을 음각하거나, 1945, 1960, 1961, 1986, 1988, Korea, Fantasy 등 숫자와 문자들을 음각하거나 함으로써 핍박 중에서도 말살되지 않고 저력을 살려온 우리 민족의 힘 내지는 내재적인 발전의 힘과 기상의 족적들을 서술하되 이러한 역사성의 문맥에다, 나무의 전면全面을 사死와 무無를 의미하는 검정으로 착색한 위에 음각들에는 빨강, 노랑, 녹색, 파랑, 흰색 등 5색의 원색을 주입함으로써 전적으로 색채에 의한 상징성이 작품 전체를 지배하도록 하였다.

　나무판 또는 기둥들은 하나, 둘, 넷을 일조一組로 해서 세우거나 눕혀 힘들과 기상의 강세가 극대화되도록 하였으며, 이와 같이 배열함으로써 모두 13점의 대작들이 출품되기에 이르렀다. 이것들 가운데는 도약과 기상을 상징하는 가공된 나무뿌리와 민족정기 또는 영광을 상징하는 5색이 칠해진 원판을 결합한 것도 있고, 암흑을 시사하는 플라스틱 파이프 내부를 길다란 각목으로 관통시키되 여기에다 에너지를 상징하는 커다란 나무공과 발전적 기상을 암시하는 각목을 접목시키거나 세워 구조물이 되게 한 오브제 작품도 끼어 있어 이채를 띠고 있다.

　그 결과 〈코리아 환타지〉는 작가 자신(자아)을 우리의 알카이

즘에 비추어 역사적 사건들을 통한 체험적 내용과 결부시킴으로써 1) 알카이즘을 통해서 보여진 자아, 즉 '알카이즘 속의 자아'라는 개념과 2) 이러한 자아는 역사적으로 존재한다는 '역사성'의 관념을 통합해 보여주는 하나의 관념적 형상물이라는 데 본질적인 뜻이 있다. 그리고 바로 이 점에서 조각가 정관모의 근작들이 전기의 사실적 구조물들과 근본적으로 달라지는, 이른바 '후기'에로의 전환을 알리는 중요한 요점들이 발견된다. 그의 근작들은 이미 우리에게 무엇인가를 적극적으로 외치며 육박해오기 시작한다. 세워지고 누워 있는 검은 물체들이 5색을 흡입하면서 혹은 손짓하고 혹은 기뻐 포효하는 듯한 힘을 발산하며 마력적인 정령을 배태하고 나타난다.

분명히 말해 그의 근작들은 종래의 작품들에서 시도되지 않은 새로운 변인들을 도입함으로써 진정한 의미의 살아있는 한국정신의 현대적 현현을 기도하고 있다. 그것은 곧 작가가 힘주어 말하는 '코리아니즘Koreanism'의 표현을 단적으로 검증하는 것이기도 하다. 우리는 〈코리아 환타지〉가 그의 기나긴 탐색의 여정 끝에 또다시 새로운 진전의 푯대를 향한 큰 걸음을 내딛고 있음을 이로써 확인하면서 바로 제 19회전이 그 이정표가 될 것임을 확신한다.

1990. 개인전 도록 서문, 미술회관

<코리아 환타지>의 작가정신

김인환 • 미술평론가

정관모의 조각적 도정道程은 1960년대 초반까지 거슬러 올라갈 수 있다. 석조조각으로 일관했던 시기, 〈갈망에서 체념, 체념에서 다시 생의 의미까지〉라는 명제가 붙은 작품들이 이 시기에 해당된다. 그것은 정관모의 '거석기념물시대巨石記念物時代'라 이름 붙여도 좋을 만큼 돌石材에 대한 신앙이라 할까, 신뢰를 가졌던 시기, 인류가 남겨놓은 석조 유물의 기념비적 특성에 매료되었던 한 시기이기도 하다.

이어 〈섭리〉, 〈생의 의미〉 등의 연작이 만들어지던 한 시기가 있었다. 주로 밤나무를 비롯한 나무의 물질을 활용한 목조조각들이다. 생의 근원에 대한 끊임없는 의문을 제기하면서, 결국 모든 생태현상은 "에너지의 교류나 변화에 의해 행해지는 것," 그 근원은 "태초에 있었던 하나님의 창조에서 유래된 것"이라는 믿음을 가지고 그것을 조형화하려는 시도로서 60년대 후반부터 70년대 초반까지의 작품들.

〈종말의 지평〉이후 〈망부亡父를 위한 식탁〉, 〈무명작가를 위한

묘비〉, 〈골고다 애비뉴〉 등이 잇달아 만들어졌던 시기, 정관모의 작품전개에 있어 가장 실험성이 강했던 '구조물적인 실험조각' 의 시기이다. 미국 유학을 마치고 돌아와 마주친 한국의 화단 현실은 보수주의와 '실험미술지향적'이었다. 일시나마 그는 후자쪽을 택하고 일련의 실험성 짙은 작품들을 발표하고 있다. 그것들을 총집總集한 개인전이 1976년에 열렸다.

정관모 조각의 양식적 기조는 추상조각이라고 할 수 있겠고 그는 그 밖을 거의 벗어난 일이 없다. (그의 '구조물적인 실험조각'들은 다분히 구상적 성향을 가지기도 했으나 그것은 어디까지나 '오브제성을 띤' 것이었음을 상기할 필요가 있다.) 그와 같은 바탕 위에서 출발한 그의 추상조각은 초기에 토테미즘적 요소가 보이는가 하면 현대미술사조의 추상표현주의와 미니멀리즘적 성격을 수용하고 있다. 거기에 토속적인 요소도 가미되고 있다. 일종의 알카이즘적 정신, 또는 토착미土着美에 대한 관심, 전통유산에 대한 애정으로부터 점진적인 변화가 진행된다.

〈기념비적인 윤목輪木〉이라는 명제는 시사하는 바가 크다. '기념비적'이란 앞에서도 잠깐 지적했듯이 정관모 조각이 갖는 기본적인 작품적 특색이며 속성이라고 할 수 있다. '윤목'은 작가가 우연히 발견하여 착안한 작품주제로서 우리 민속유물에서 차용해온 것이다. 윤목은 조선조 초기부터 민속놀이에 사용되었던 오락기구의 하나로, 서양의 주사위에 해당되는 오각주형五角柱形의 눈금이 새겨진 목조기구인데 그 단순하고도 특이한 형태가

작가의 눈길을 끌었던 것이다. 이 하잘것없는 놀이기구가 정관모 조각의 테마로 전환되면서, 거기에 주어지는 정신적 의미, 문화유산에 대한 자긍심, 문화적 표상으로서의 상징성, 고유미固有美의 현대미술과의 접목이라는 다면적인 관점이 부여된다. 서구 현대미술사조 일변도의 그간의 미술 추세에 대한 도전의 의미도 있거니와, 한 작가의 작품세계의 변화과정에서 우리 문화유산의 전통미에 새롭게 눈뜨고 재조명하려는 노력의 일환으로서 이 조각가의 변신은 참으로 바람직한 시도로 각인된다.

윤목뿐만 아니라, 정낭 · 정주목 · 바디 · 남테 등 종래 우리 서민들의 생활 가운데서 한자리를 차지하고 민족적 정서가 깃든 유품들을 조각적으로 구조화시킨다. 〈정주목의 모뉴멘탈리티〉역시 그 연장선상에서 만들어진 연작들이며, 1980년대 중반 이후부터 등장한 테마 작품들이다. 〈윤목〉이래 그의 작품적 특색은 직립적直立的인 형태를 띠면서 상승지향적上昇指向的이라고도 말할 수 있다. 천상天上에의 앙고성仰高性이 강조된다. 혹은 '기념비적'이다. 색채경향을 갖는 것도 한 특색이다.

조각에 있어서의 색채경향은 멀리 고대 이집트의 파라오 상에서도 나타난다. 조각에 색채가 가해진다는 것은 회화적인 측면의 조각적 융합으로 간주할 수도 있다. 주로 검정색의 몸체身部에 부분적으로 눈금새김刻印이 가해지고 거기에 붉은색 · 노란색 등의 색깔이 병렬적으로 펼쳐진다. 이 암묵의 블랙 톤 가운데서 순색의 리듬이 조형적인 율조를 자아낸다.

근작에 이를수록 정관모의 조각은 단순구조Primary structure에 가까워진다는 느낌이다. 조각이란 어차피 인체묘사를 떠난 시점에 있어서는 기하학적 구조로 전치轉置될 수밖에 없을 것이다. 기하학적인 단순구조, 그 패턴 위에서 무엇인가를 끄적거려보고 싶은 충동의 모종의 기호 같은 것이 들어앉는다. 우리는 정관모의 조각 작품에서 토템이 지닌 주술성 같은 것도 하나의 요소적 특징으로 발견하기 어렵지 않다.

〈코리아 환타지〉, 이 일련의 연작은 80년대 중반 이후의 작품으로 귀결지어지고 테마화된 작품들이다. 작가가 피력한 바에 의하면 "한국의 전통문화 토양을 조각이라는 조형매체의 기초에 심고 그 위에 내가 생생히 기억하는 한국사의 굴곡을 은유적으로 표현하고자 노력한 작품들", 또는 "각 민속유품의 구체적인 형상성을 견지했던 그간의 조형방법에서 벗어나 관념적 형상성으로 사물이나 사건의 이미지를 표현하는 조형방법으로의 전환을 시도한 것"이라 한다. 거기에 '코리아니즘Koreanism'이라는 별도의 단서(상징적 명제)가 붙는다.

돌이켜보건대 정관모의 조각적 도정에 있어서 몇 차례 변환이, 그것도 주기적으로 이뤄지고 있지만 그 근저에 깔린 일관된 작가정신과 기조적 형상성을 지적하지 않을 수 없다. 유기적이거나 기하학적인 형태, 오브제적, 또는 즉물적인 요소가 내재된, 작품에 있어서의 일관성이나 궁극적 지향점은 결국 인생의 문제와 체험적 역사의식으로 모아진다. 특히 역사의식에 비중

을 둔 '관념적 형상성'의 성격을 띤 작품들이 〈코리아 환타지〉이다. 여전히 검정색 모노크롬의 전체적 패턴을 견지하면서, 자연목의 텍스처가 원형에 가깝게 노출된 목주木主의 표면에 기하학적인 부호형상이 병렬적으로 늘어놓여졌거나, 혹은 찰상이 가해진 듯 파여진 홈이 자유스럽게 리듬을 자아내거나, 상징적인 숫자 혹은 언어문자가 음각적으로 처리되어 있기도 하다. 예외적으로 자연목 뿌리에 인위적인 가공을 가하고 채색된 원형의 목판을 접합시킨 특이한 작품도 발표되었다. 모두가 역사적 문맥으로 읽을 수 있는 격동기 역사의 현장을 상징적으로 은유화시킨 것이다.

　일종의 역사주의, 역사성을 전제로 하면서 한국적인 것의 원형原型을 찾아 이리저리 접합점을 찾다가 '윤목' 또는 '정주목'에 착안한 이래, 그 단조롭고 축약된 형태의 관념적 형상과 기호공간을 지속적으로 변주 내지는 극대화시키면서, 혹은 색채의 상징적 표상효과를 끌어들이면서, 〈코리아 환타지〉라는 용광로 안에서 주물적으로 육화肉化시키려는 노력의 일환이다. 작품을 통한 역사관의 세계 설정, 그리고 한국적 고유미의 형상적 체계를 유지하면서 양자통합에 의한 환상세계를 구축하려는 의도로서 받아들여진다.

　1945년이라는 시점 — 광복光復에서부터 우리의 현대사는 통렬한 갈등구조의 상황 속에서 그때그때 위기의 엇갈림을 반복해왔다. 그것은 작가의 체험적 사실이자 당대를 사는 우리 모두가 살아온 시련의 역사였다. 이 흘러가듯 때때로 우리의 생활 속을

침투해 들어오는 역사적 사회적 현상의 파문들을 그 편린이나마 놓칠 수 없다는 작가의 자각이 작용되었을 법하다. 하여튼 그는 쉼 없이 일하고 움직이며, 때로는 저돌적이라 할 만치 목적한 바를 밀어붙이고 이끌어가는 행동주의자다. 작업에 쏟아 붓는 에너지 못지않게 단체 활동에도 힘을 기울여 아티스트 겸 오가나이저로 큰 몫을 해냈다. 저술활동에까지 영역을 넓힐 만큼 전인적全人的 저력을 아낌없이 발휘했고, 종교인으로서도 깊은 신심信心의 소유자로 알려져 있다. 육십 대를 바라보는 도정의 탐색과정에 있어서도 그는 부단한 노력의 통로를 계속 열어간다.

1997. 작품집 「정관모 1977-1997」 서문

코리아니즘과 생명의 근원을 모색하는 조각

유재길 ● 미술평론가·홍익대학교 교수

정관모는 생명의 근원과 한국성을 모색하는 조각가이다. 30여 년 넘게 그의 작업은 삶의 본질을 탐구하면서 코리아니즘이라는 한국적 조각을 완성하고자 하였다. 초기 〈생의 기원〉 작업은 생명의 근원을 다루었으며, 〈기념비적인 윤목輪木〉을 비롯한 이후의 조각들은 우리 고유의 미美를 현대화시킨 작업이다. 그는 동일한 양식의 조각적 표현을 거부한다. 항상 새로운 조형언어 모색으로 다양한 변화를 추구하였다. 특히 90년대 이후 〈표상表象 · 의식의 현현顯現〉 연작조각은 생명의 근원모색과 함께 한국성을 가장 잘 나타낸 작업으로 평가되고 있다. 본고는 그의 근작인 〈표상 · 의식의 현현〉을 중심으로 하면서 그의 전반적인 작품세계를 다루고자 하였다. 특히 60년대 중반 모더니즘 조각에 입문하면서 다루었던 〈생의 기원〉을 비롯하여 한국성의 종합화인 '코리아니즘'에 관한 양식적 변화와 조형적 특성, 그리고 〈표상 · 의식의 현현〉에 나타난 미의식 세계를 생각해본다.

정관모의 조각은 1960년대 중반 대상을 극도로 단순화시킨 추상작업부터 시작된다. 1964년 제작된 석조각 〈갈망에서 체념, 체념에서 다시 생의 의미까지〉는 전형적인 모더니즘 추상조각이다. 이것은 인체를 연상시키는 견고한 추상적 볼륨의 구성체 작업이다. 이후 그는 생명의 기원을 담고자 하는 둥근 형태가 중심이 되는 유기적 추상조각에 몰두한다. 1968-74년까지 제작된 〈생의 의미〉 연작은 그의 초기 대표작이다. 기본 형태는 기다란 통나무를 깎아서 구멍을 내고 작고 큰 원형의 덩어리가 길게 늘어진 추상조각이다. 〈생의 의미〉에 관하여 작가는 "생성生成을 생각한 것으로, 생성은 에너지에 의하고, 충만한 생성력으로 성장하는… 경탄과 신비가 병존하는 것"이라고 설명한다.

〈생의 의미〉 연작에서 대표되는 〈생의 기원〉(1969)이나 〈생의 경이〉(1973)는 전형적인 유기적 형태의 모더니즘 추상조각이다. 이것은 행태를 단순화하고 추상화시키는 작업이다. 작고 큰 구체가 서로 연결되면서 생명의 고리를 상징하고 있다. 볼륨의 연결은 수직이나 수평 등 자유롭게 공간에 구성된다. 마치 하나의 생명체가 점점 더 성장하고 자라나고 있는 모습이다. 단단한 나무를 깎고 파내어 생명체를 창조하듯 둥근 형태는 유기체와 같이 스스로 성장하고 있는 느낌이다. 이와 같은 〈생의 의미〉 연작은 작가가 일생을 통해 추구한 주제로 후에 완성되는 코리아니즘과 연결된다.

엄격한 의미에서 정관모의 유기적 추상조각은 서구 모더니즘에서 출발한다. 인체의 변형과 같은 유기적 형태의 추상조각

은 20세기 초 브랑쿠시를 비롯하여 장 아르프에서 시작되고, 1960년대 비정형의 추상조각에서 흔히 볼 수 있다. 이들이 추구한 것은 자연의 가장 순수한 형태로 기하학적 형태와 구체와 원통으로 나타나는 유기적 추상이다. 여기서 우리는 자연의 생성과 원초적 힘을 발견한다. 유기적 형태의 추상조각은 공간에 새롭게 탄생된 '미를 위한 미'의 작업이었다.

이후 1970년대 초반 정관모의 조각은 모더니즘 추상조각의 영향에서 벗어나 자기완성을 향해 나아간다. 그 출발점은 '삶의 본질'과 '한국성'이다. 이후 그의 작업은 서구 모더니즘 개념과 표현양식을 뛰어넘게 된다. 이 같은 독자적 조형언어를 찾게 되는 결정적 계기는 70년대 초반 미국 유학을 끝내면서부터이다. 귀국 후 그는 순수 추상조각의 양식적 모방보다 우리 고유의 문화유산을 찾는 작업에 몰두하게 된다. 즉 5년여에 걸친 미국유학에서 얻은 것은 모더니즘의 모방이 아니라 "한마디로 코리아니즘을 갈망하고 나 자신의 발견"이라고 말한다. 그 첫 번째 결과가 1974년에 시작된 〈기념비적인 윤목〉 조각이다.

그는 한국성을 윤목이라는 조선시대 민예품에서 발견하였다. 윤목은 오각주형에 눈금이 새겨진 길이 10cm 내외의 목제품 오락기구이다. 여기서 그는 전통미와 현대적 추상미를 결합시켜 새로운 모더니즘 조각을 탄생시키게 된 것이다. 윤목은 단순히 작품의 소재로만 취급되는 것은 아니다. 무엇보다 그는 윤목에 나타난 절제된 형태의 단순미를 어떻게 현대적 감각으로 되살리

는가 하는 것을 중요시하였다. 초기 〈윤목〉 연작을 시작하면서 그는 "선인들의 슬기와 얼이 담긴 유품을 단지 복제화하는 데서 끝나는 것이 아니다. 나는 이 윤목을 소재가 지닌 특징적 면뿐만 아니라 우리 조상들이 이룩한 조형미 자체를 현대미술 속에 부각시킬 수 있는 계기를 만들어보고자 한다"(1997.5. 개인전 서문에서)고 명확히 밝힌다.

〈기념비적인 윤목〉은 원통의 나무기둥을 오각으로 깎고 짙은 검정으로 칠한 다음 상단부에 붉은색의 작은 눈금 표시를 남긴 단순한 형태의 조각이다. 윤목이 갖는 조형적 특성은 수직 기둥의 단순한 형태와 흑과 적색의 대비된 색채이다. 또한 불규칙한 곡면과 날카로운 각면, 그리고 흑과 적색의 대비가 돋보인다. 오각형의 수직 기둥에 작은 눈금들이 새겨진 윤목은 기하학적 형태를 간직하면서도 감성적이다. 원초적 힘은 짙은 검정색 수직 기둥과 붉은색 눈금의 강렬한 색채대비로 주술성과 함께 잘 나타나고 있다.

1974년부터 1984년까지 제작된 〈기념비적인 윤목〉은 다양한 조형적 변화를 갖는다. 수직 기둥의 높이나 굵기, 또는 공간의 배치에 따라 그 변화가 크다. 검정색과 붉은색의 면적 크기에 따라 시각적 효과도 크게 달라진다. 특히 윤목의 배치에 따라 공간 변화는 더욱 커진다. 설치작업과 같이 실내에 배치된 다량의 윤목은 인간 군상처럼 보이고, 삶의 현장을 생각하게 한다. 이와 달리 도시나 공원처럼 열려진 공간에 놓여진 7-8m 크기의 〈기념비적인 윤목〉 작품들은 거대한 오벨리스크처럼 집약된 힘을 느끼게

한다. 이와 같은 70년대 중반 이후에 등장한 〈윤목〉 연작은 〈정주목〉 등 다양한 우리 고유의 전통적 형태와 현대 조형미를 조화롭게 결합시킨 조각으로 발전한다. 이것은 순수한 조형적 아름다움을 간직하면서 한국성을 모색하는 정관모의 코리아니즘의 출발이다.

〈기념비적인 윤목〉 이후 1985년부터 1990년까지는 〈코리아 환타지〉 연작이 만들어진다. 반원통의 기둥 전체를 윤목과 같이 검정색으로 칠하고 흰색, 적색, 초록, 황색 등 강한 순색으로 숫자와 글자, 원, 불규칙한 사각 면들을 그리고 칠하는 기념비적인 기둥 조각이다. 작가의 조형적 특성이 미약한 〈코리아 환타지〉 연작은 짧은 제작기간으로 그치고 이후 1991년부터 오늘날까지 코리아니즘의 성숙기라고 볼 수 있는 〈표상 · 의식의 현현〉이 나타나기 시작한다.

〈표상 · 의식의 현현〉은 90년대 초반부터 시작된 주제로 동시에 이번 전시 타이틀이다. 〈표상 · 의식의 현현〉연작에서는 그전과 다른 새로운 표현이 등장한다. 여기서 가장 특징적인 것은 수직의 자연목이 아닌 실내 장식용의 기둥과 오브제의 등장이다. 이 작업은 수직의 검정색 사각 기둥에 음양의 상징적 문양이 새겨지고 주변에 오브제를 붙이는 회화적 조각의 느낌을 준다. 서양의 장식적 기둥에 검정색을 입히고 일련번호와 상징적 의미를 담은 글자나 문양 새기기, 적색과 청색, 황색 등이 칠해지고, 여러 가지 장난감 같은 여행 기념품 등이 콜라주되면서 작품이 완

성된다.

〈표상 · 의식의 현현〉 연작의 중요성은 외적인 조형성의 변화보다 그 이면에 숨겨진 우의성에 있다. 상징적 표상이나 인간의 의식과 무의식 모색을 작가는 "어떤 상징과의 만남에서 우리의 의식과 잠재의식이 제대로 발현되어 삶의 질과 방향을 이상적으로 설정할 수 있는가?" 하는 의문에서 시작되었다고 말한다. 이것은 바로 70년대 중반 제작된 〈기념비적인 윤목〉의 의식이며, 더욱 발전된 코리아니즘의 지향인 동시에 삶의 본질과 가치추구인 것이다.

초기에 제작된 〈표상 · 의식의 현현〉 작품들은 1m 30cm 정도 크기이다. 대부분 서양식 건축 장식기둥에 검은색을 칠하고 여러 가지 장식적 오브제를 붙인다. 먼저 하단부에는 '동서남북'이나 숫자를 새기고 상단부에는 하회탈이나 물고기를 부조처럼 붙이며, 맨 꼭대기에는 오리, 하루방, 새 등 기념품들이 올려져 있는 독특한 오브제 기둥 조각인 것이다. 초기 오브제 작업에는 한국의 토속적 성격이 강한 민예품들이 많이 사용되었으나 점차 세계 각지를 여행하면 수집한 기념품들이 콜라주되고 있다. 제주도 하르방 돌조각과 함께 미국의 자유의 여신상이 오브제 기둥 조각에 동시에 붙어있기도 한다. 점차 〈표상 · 의식의 현현〉은 이제 지역성을 넓혀 세계성으로 그 성격을 확장시켜 나가고 있다.

또한 이번 전시되는 171개의 오브제 기둥 조각은 대규모로 종합적 성격이 돋보인다. 이제 그의 〈표상 · 의식의 현현〉 작업은

1장 — 평론

우리 고유성에 국한시키지 않고 인류 공통의 표상을 담아 다변화시키고 있다. 우리의 역사성과 토속성을 바탕으로 만들어지기 시작한 코리아니즘의 또 다른 완성이다. 결과적으로 〈표상 · 의식의 현현〉 연작은 양식의 변화를 통해 의식의 확대가 이루어지고 있다.

〈표상 · 의식의 현현〉에 나타난 개개의 작품은 독립성을 갖고 있다. 개개의 전시는 명확한 독자적 모습을 가진 개체이다. 그러나 이것이 군상으로 전시되었을 때, 공간변화는 대단히 크다. 본 전시에서는 개체보다 전체가 강조되고 있다. 물론 관객이 작품 사이를 다니면서 개개의 표정을 읽으면서 독립된 표상을 확인하게 되나, 171개나 되는 조각 배치는 밀집된 군상처럼 새로운 공간이 만들어진다. 확장된 공간에는 140여 개의 1m 50cm 되는 작은 〈표상 · 의식의 현현〉 조각이 서양 장기말처럼 규칙적으로 바닥에 배치되고, 중앙에는 2m 크기의 5개 오브제 기둥과 20여 개의 〈코리아 환타지〉에서 보여주었던 수직 각면이 배치되어 마치 전체가 하나의 작품처럼 공간구성을 이루고 있다. 171개의 〈표상 · 의식의 현현〉은 새로운 공간구성으로 코리아니즘의 절정기를 맞이한다.

모더니즘 추상조각에서 출발한 정관모의 조각은 1970년대 우리 문화의식에 대한 새로운 접근으로 〈기념비적인 윤목〉을 탄생시키고 〈코리아 환타지〉에 이어서 〈표상 · 의식의 현현〉이라

는 종합적 성격의 코리아니즘을 완성시켜 나아가고 있는 것이다. 일관성 있는 미의식과 생명에 대한 경외심으로 삶의 본질을 추구하고자 하였던 그의 예술세계는 매우 깊고 넓다. 더욱이 하나의 양식에 머물지 않고 다양한 표현양식으로 창조적 조형언어 모색에서 우리는 커다란 자극을 받지 않을 수 없는 것이다. 그의 전통과 현대의 접목을 비롯하여 다양한 표현방법의 변화로 젊은 작가의 실험 작업보다 더 강한 에너지를 느끼게 한다. 조각이라는 3차원의 공간 구성체로 그는 우리 모두의 의식과 무의식에 나타난 표상을 담고자 한다. 이것을 구체적으로 드러내 보이는 대규모 전시가 이번 〈표상 · 의식의 현현〉이다. 여기서 우리는 우리가 살고 있는 지역성과 또 다른 시대적 특성을 발견하고 개개인의 삶과 생명의 근원을 다시 한번 확인하면서 작가의 끝없는 노력에 깊은 신뢰를 보내게 된다.

1997. 개인전 도록 서문, 미술회관

수학적 접근방법으로서의 조각

김광우 • 미술평론

정관모는 현존하는 사물을 어떠한 것이라도 수학적 접근방법을 통해 자신이 바라는 조각품으로 변형시킬 줄 안다. 과거에 제작한 그의 모든 작품에 나타난 구성을 보면 정도의 차이는 있겠지만 수학적 방법에 의해 고안되었음을 알 수 있다. 그러한 예들을 〈윤목〉, 〈남테〉, 〈바디〉, 〈굼박〉, 〈정주목〉, 〈표상 · 의식의 현현〉 시리즈, 〈코리아 환타지〉 시리즈 등에서 발견할 수 있다. 그에게는 고유한 가치판단의 척도가 있으며, 그는 그러한 척도에 의거하여 과거와 현재의 적절한 관계를 나타낼 수 있는 작품을 제작한다. 그의 미학적 표현, 풍습과 아름다움을 연결해주고 내재되어 있는 숨은 비밀을 드러내는 작업에는 전적으로 수학적 방법이 작용하고 있다.

정관모는 30년이 넘도록 조각가로 활동하면서 한국적 얼이 나타난 조각을 성취하는 일에 전념해왔다. 그는 한국인의 삶의 본질과 우리 전통문화의 아름다움을 외양적으로 드러내는 작업을 주로 해왔다. 1970년대에 제작된 〈기념비적인 윤목〉과 1980년

대에 제작된 〈정주목의 모뉴멘탈리티〉는 그것을 아주 적절하게 보여준 작품들이라 하겠다.

그는 진전된 새로운 형태의 조각을 창조하는 것은 조각가의 수학적 접근방법이 작품의 내용에 적절하게 사용될 때 가능하다는 사실을 알고 있다. 〈나의 오벨리스크〉는 사려 깊은 그의 수학적 접근방법이 십자가의 수준 높은 의미를 드러내 줌으로써 보다 진전된 형태로 나타났다. 오벨리스크는 사각 면으로 된 돌기둥으로서 위로 올라갈수록 면적이 점점 작아지고 끝이 피라미드 모양으로 솟은 기념비를 말한다. 십자가는 일종의 오벨리스크로 사용되었으며 세상에 가장 널리 알려진 도형이 되었다. 크리스천인 정관모가 십자가에 관심을 갖고 조각가로서 새로운 형태의 십자가를 만들고 싶은 충동을 느끼는 것은 당연하다. 〈나의 오벨리스크〉 역시 수학적 방법에 따라 제작되었다고 할 수 있다. 수학적이고 신학적인 미학이 양면성을 띠고 작품에 나타났다는 점이 특기할 만하다.

십자가가 본래 기독교의 상징임을 알게 해주는 것처럼 그가 변형시킨 십자가는 두 종류의 십자가 가운데 어느 것이 더 가치 있는지를 인식할 수 있는 방법을 제시한다. 원형의 십자가가 더 의미 있고 가치 있다고 지레 판단해서는 안 될 일이다. 따지고 보면 십자가의 원형이란 있을 수 없다. 사실 정관모가 모델로 삼은 십자가 도형이나 그가 변형시킨 십자가형태는 모두 죽음, 희생, 사랑, 구원을 상징한다. 〈나의 오벨리스크〉의 미학은 아마도 늘 변형되는 십자가형태로부터 그가 독특한 패턴을 이룩했다는 데

있을 것이다.

결론적으로 새로운 환상적 요소들이 그의 조각에 신선한 내용을 부여한 것이다. 근원적인 힘을 품고 있는 〈나의 오벨리스크〉는 예수 그리스도의 궁극적 의미를 암시하고 있다.

1997. 개인전 도록 서문, 성신여자대학교 전시관

정관모 : 오벨리스크에 반영된 영원성의 가치

고충환 • 미술비평

조각가 정관모는 국내의 환경 조각이나 환경 조형물의 한 전형을 제시한 몇 안 되는 작가 중 한 사람이다. 주로 사실주의 기법으로 선인先人들의 초상조각 제작에 주력한 1세대 이후, 그가 제시한 기념비적이고 추상적인 정연된 형식은 수직의 직립성이 두드러진 도심의 구조물과도, 그리고 수평적인 지평에 기초한 자연 경관과도 어울리는 것으로서 환경 친화적인 공간조각의 모범이 되고 있다. 도심의 구조물과는 기하학적인 형식을 공유함으로써 조화를 꾀하는 한편 (이따금씩 자연성의 도입으로 유기체적인 접근을 꾀하기도 하지만), 자연 경관을 배경으로 우뚝 서 있는 조각은 세계의 중심을 상징하는 신화적 관념적 의미를 되살려내고 있다. 조각이 놓일 주변 환경과 조화를 이루는, 환경과 공간과 조각이 일체를 이루는, 그럼으로써 새로운 공간 개념을 창출해 내는 어떤 미지의 지평을 열어놓고 있는 것이다.

이러한 사실은 건축비용의 1할을 환경조각에 할애하는, 말도 많고 탈도 많은, 무엇보다도 지리멸렬한 형상으로 새로운 공간

을 창출하기는커녕 기존의 공간마저 해치기 일쑤인 현재의 문화진흥책과 관련한 잡다한 분쟁이나 잡음과는 뚜렷이 비교된다. 체질적으로 작가는 아틀리에에 한정된 아티잔이기보다 도심이든 자연이든 열려진 환경을 배경으로 한 공간 조각가인 것이다.

작가는 작업 외에 문집을 발간함으로써 정체되지 않은 작업을 위한 베이스먼트로 삼는다. 이를테면 「기념비적인 윤목」(1980), 「정주목의 모뉴멘탈리티」(1988), 그리고 「표상·의식의 현현」(1994)의 책자가 그것이다. 흥미로운 것은 이러한 문집을 발간한 시기가 작가의 작업경향과 일치하고 있으며, 따라서 작업의 지평을 구분해 볼 수 있는 분기점으로 작용한다. 일부 예외가 있긴 하지만, 대개 작가의 작업은 이렇듯이 〈기념비적인 윤목〉으로부터 〈정주목의 모뉴멘탈리티〉에로, 그리고 재차 〈표상·의식의 현현〉의 순으로 그 과정이 변화해왔다.

이러한 명제로부터 작가의 작업을 관통하는 몇 가지 특질이 발견된다. 시지각적으로나 의미론적으로 기념비적인 형상화를 꾀한다는 점과, 이로써 세계의 중심 사상으로서의 신화적 의미를 되살려내고 있다는 점, 그리고 사물의 외적 형상을 좇기보다는 관념적이고 추상적인 본질의 추출을 꾀하고 있다는 점, 또한 윤목輪木이건 정주목이건 전통적인 민속 유품을 차용함으로써 이러한 기념비적이고 신화적이며 추상적인 형상화가 기본적으로는 전래하는 민족 정서에 그 맥이 닿아 있다는 것이다. 이렇듯이 작가에게는 전래하는 민족 정서, 민속 유품과 유습遺習 등이 작업을 위한 자양분인 셈이다. 이로부터 지역적인 특수성과 탈

지역의 보편성을, 나아가 우주의 지평을 관통하는 신화적인 기념비를 형상화하는 단서로 삼고 있다.

기념비의 내적 의미는(물질적이기보다는) 관념적이고 정신적인, 신화적인, 그리고 때로는 종교적인 지평과 관련된다. 그 외적 형상화는 오벨리스크와 솟대, 그리고 세계의 중심을 상징하는 우주수宇宙樹 혹은 세계수世界樹와 관련된다. 수직의 직립성으로 대지와 하늘을 이어주는 형상이 성聖과 속俗을 넘나드는 무당으로서의, 그리고 신의 메신저로서의 예술가에 대해 말해주고 있다.

보기에 따라서는 진리를 은폐하는 대지와, 비은폐로서 진리를 비진리로 전화轉化하는 세계와의 투쟁으로부터 예술의 존재 가능성을 도출하는 하이데거와 연관되며, 마찬가지로 성과 속의 길항拮抗과 부침浮沈으로부터 예술의 가능성을 보는 르네 지라르의 예술 관념을 떠올리게도 한다. 지라르에게 예술은 정화의식과 다름없으며, 그 상징적인 형상화가 제단이다. 이러한 제단은 작가의 작업을 관통하는 '오벨리스크'의 외적 형상과 다르지 않다. 이로써 작가는 온통 물질적인 가치가 표면화한 동시대의 문명세계를 치유하는 처방으로서 신화적인 의미와 가치를 되묻고 있는 것이다.

이러한 사실을 전제로 하여 작가의 작업이 변화해온 과정을 추적해보면 대략 유기체 추상조각을 위한 습작기, 〈기념비적인 윤목〉, 〈운명론을 위한 하나의 제안〉, 〈정주목의 모뉴멘탈리티〉, 〈남테의 변주〉와 〈쏠라 폴Solar Pole〉, 〈바디의 변주〉, 〈굼박의 모뉴망〉, 〈코스모너지Cosmonergy〉, 〈코리아 환타지〉, 〈표상 · 의식

의 현현〉, 〈나의 오벨리스크My Obelisk〉, 그리고 근작에 이르고 있다. 이들 가운데 윤목, 정주목, 남테, 바디, 그리고 굼박은 모두 전래하는 민속 유품들이며 작가의 작업이 다름 아닌 이러한 민족 정서, 민속 유품과 유습의 현대적 번안에 그 맥이 닿아 있음을 말해주고 있다. 최소한의 형상의 유사성을 여전히 공유하고 있음에도 불구하고, 거대한 규모로 탈바꿈한 크기와 상당한 추상화 과정을 거침으로써 작가는 이러한 전통의 유산으로부터 단순히 물질적인 차원의 계승보다는 그 이면에 은폐되어진 정신적인 가치와 신화적인 의미를 되살려내고 있다.

작가의 조각을 특징짓는 수직성과 기념비적인 형상화는 〈기념비적인 윤목〉에 이어서 이후 여러 방법으로 변주를 거치면서 현재에 이르고 있다. 또 다른 특징으로는 일부 예외가 있지만, 대개의 작업이 소재의 표면에 특정 문양이나 기호를 투각하는 음각의 방식을 취한다는 점이다. 이 외에도 작업이 특정의 명제 하에서 일정한 기간에 걸쳐 반복적으로 재생산되는 연작의 형태를 띠는 점이 눈에 띈다. 이는 명제나 명제의 형상화를 심화하려는, 그럼으로써 진정한 자기 형상화를 실현하려는 의지의 반영으로서, 변화라는 큰 틀 속에서의 심화와 변주로 보인다.

유기체 추상조각을 위한 습작기
이 시기는 작가가 대학을 갓 졸업한 1964년 이후부터 1973년 미국 유학에서 귀국하기까지의 시기에 해당한다. 〈갈망에서 체념, 체념에서 다시 생의 의미까지〉(1964, 석조), 그리고 〈섭리〉와 〈생

의 의미〉(1964, 목조)의 작품에서 작가는 생의 의미와 삶의 본질, 그리고 가치를 다루고 있다. 형태로는 가족이나 인간 군상을 반쯤 추상화한 작품으로서, 국내의 근현대 반半구상 조각의 한 유형을 보는 듯하다. 이 외의 청동을 소재로 한 〈유기체 추상조각을 위한 습작들〉(1962)은 유연한 곡선의 형상에 구멍을 도입하고 있으며, 이는 삶의 의미에 천착한 작가의 경향으로 추측컨대 구멍의 형상으로 대변되는 자궁의, 잉태의 생명의 신화소神話素를 상징하는 것으로 보인다.

귀국한 이후의 작품인 〈무명작가를 위한 묘비〉(1975, 화강석)는 자연 상태의 묘비 군락을 보는 듯하며, 최소한의 작위로 오히려 의미를 증폭시키는 미니멀리즘의, 즉물주의의, 물파物派의 조형문법을 반영하고 있다. 반구형의 추상형상을 나열한 〈오염지대〉(1975, 청동)역시 이 시기의 특징인 곡선의 도입으로 유기체적인 접근을 꾀하고 있다.

여하튼 이 시기는 작가가 자기 언어를 실현하기 이전에 다양한 양식을 섭렵한 모색기로 보인다. 이후 비교적 일관된 추상적이고 관념적인 형상성의 추구로 변화하긴 하지만, 신화적인, 정신적인, 심지어 종교적인 가치를 묻는 작가의 작업을 관통하는 의미론적인 특질은 이미 이 시기에 태동하고 있다.

기념비적인 윤목

1974년 이후부터 10여 년간의 시기가 이에 해당한다. 미국 유학을 계기로 작가는 오히려 지역적인 특수성을 갖는 변방 언어가

탈지역의 보편성을 보증해 줄 수 있다는 가능성과 신념을 갖게 된다. 따라서 전통적인 유산이 갖는 조형적 가능성에 주목하게 되고, 그 가능성과 현대적인 감수성과의 접점을 모색하기에 이른다. 그 과정에서 발견해 낸 것이 윤목이다.

윤목輪木은 조선시대의 종경도從卿圖 또는 승경도陞卿圖놀이에 사용되었던 오락도구로서, 형태는 오각주형五角柱形에 각 각角마다 눈금이 새겨진 길이 10cm 내외의 목제품으로서 서양의 주사위에 해당한다. 작가는 윤목 형태로부터 오각의 각과 그 표면에 새겨진 눈금을 취해서 이를 기념비적인 형상으로 번안하고 있다. 이 시기에 이미 작가의 작업을 특징짓는 요소들이 나타나면서 이후 작업에서 여러 변형된 형태로 지속된다. 이를테면 수직의 직립성, 추상적이고 기념비적인 형상성, 군더더기 없는 심플한 구조, 검정색 바탕에 강한 원색의 적용(적색), 그리고 특정의 숫자가 갖는 운명론의 관심을 들 수 있다. 내용적인 면에서는 주술이 갖는 치유력에 대한 신뢰와 운명론의 수용에 기초한 민초의 강한 생명력을 되살려내고 있다. 나아가 성과 속을, 대지와 하늘을 잇는 오벨리스크와 솟대, 세계수와 우주수, 그리고 토템 폴 Totem Pole과 야곱의 사다리로 대변되는 신화적이고 무속적인 지평을 열어 놓고 있는 것이다.

운명론을 위한 하나의 제안

윤목의 표면에 난 숫자는 단순한 숫자 이상의 주술적이고 운명론적인 상징적 의미를 갖는다. 이렇듯이 숫자가 갖는 상징적인

의미를 극대화한 것이 〈운명론을 위한 하나의 제안〉이라는 명제 하에 포섭되고 있다. 숫자는 길수吉數를 상징하는 수로서 9가, 흉수凶數를 상징하는 수로서 4가 채택되고 있으며, 주로 길수를 표상하는 것으로서 이로운 기운을 형상화하고 있다. 소재로 쓰인 목재나 석재는 주어진 운명을, 그 표면에 난 숫자는 숫자가 갖는 상징적 의미로 인해 주어진 운명을 개척하는 인간의 정신이나 의지를 각각 상징한다. 이렇듯이 운명을 거스르거나 개척하는 인간의 의지는 목재를 소재로 한 일부의 작업에서 자유자재한 선각으로서 정형화된 선각을 해체하는 것으로 표현되기도 한다.

정주목의 모뉴멘탈리티

제주시에 소재한 신천지미술관(1987년 개관)의 관장이기도 한 작가는 여러 면에서 제주와 관련이 깊다. 작가는 진작부터 국내의 조형적 성과를 대외적으로 전달하는 창구로서 제주가 갖는 지역적 특수성에 주목하고 사재를 털어서 현지에 미술관을 건립한 것이다. 제주에 대한 이러한 작가의 남다른 애정과 관심이 자연스레 제주만의 민속 유품과 유습에 주목하게 했으며, 그 주요한 성과를 반영하고 있는 것이 〈정주목의 모뉴멘탈리티〉 연작이다.

이 작업은 제주의 전통적인 관습에서 유래한다. 즉 대문의 대용품으로 구멍이 서너 개 뚫린 정주목이라고 하는 나무나 돌기둥을 대문 양편에 세우고, 그 구멍에 정낭이라는 나무를 가로질러 끼웠다. 주인이 외출할 때는 정낭을 가로질러 끼워놓음으로써 부재중임을 표시함과 더불어 방목된 말과 소의 침입을 막았

으며, 주인이 집에 있을 때에는 정낭을 내려놓아 외인의 출입을 허용한 관습이 그것이다. 이로부터 작가는 한민족이 지녔던 아름다운 인심과 선량한 심성을 되살려내고 있다. 형태로는 수직의 직립성과 좌우대칭, 정형화된 기하학적 형태와 단순미가 돋보인다. 작가의 작업을 지배하는 오벨리스크의 상징적인 지평에 대문이 갖는 경계의, 통과의례의 신화적 의미를 부가하고 있다.

기타 민속유품에 기초한 작업들

〈남테의 변주〉와 〈쏠라 폴〉, 〈바디의 변주〉, 그리고 〈굼박의 모뉴망〉 등 민속 유품을 모티브로 한 작업들이 이에 해당한다. 남테와 바디는 전통적인 농기구로부터, 그리고 굼박은 밑면에 구멍이 뚫린 일종의 국자로부터 유래했다. 특히 소나 말에 매달아 밭의 흙을 평탄하게 고르는 농기구의 일종인 남테는 원형의 기둥 표면에 수많은 가지가 뻗어있는 독특한 형태가 작가의 관심을 불러일으켰다.

작가는 〈남태〉 시리즈 가운데 마치 바리케이드를 상가시키듯 수평으로 누운 작품을 〈남테의 변주〉로, 그리고 수직으로 세운 작품을 〈쏠라 폴〉로 명명했다. 쏠라 폴은 태양의 기둥이라는 말 그대로 세상을 밝히는, 해 뜨는 나라를 상징한다. 그 상징적인 의미가 작가의 신화적 관심사와 무관하지 않음은 물론이다. 여하튼 이로서 민속 유품과의 형태적 유사성에 기초한 작가의 추상 작업은 적어도 표면적으로는 일단락된다. 이후의 작업에서 이러한 유물과의 외형적 유사성은 민족 정서와 관념의 포용이라는

보다 본질적이고 추상화된 형태를 띠는 것으로 변화한다.

코스모너지

〈코스모너지〉는 마치 암흑의 장막을 걷고 우주가 생성되는 최초의 현장을 보는 듯한, 빅뱅Big Bang의 순간을 보는 듯한, 연쇄적이고 순열적인 핵분열의 현장을 보는 듯한 역학적인 접근을 꾀하고 있다. 코스모너지Cosmonergy는 우주와 질서를 상징하는 코스모스Cosmos와 에너지Energy의 합성어이다. 이로써 작가는 우주가 생성되는 최초의 역동적인 현장을 형상화하고 있다.

유기적인 원형의 반복 구조에 기초한 형태가 수직성과 기하학적인 형태를 빌려서 기념비적인 형상화를 추구한 작가의 다른 작업들과 뚜렷이 비교된다. 소재 또한 석재나 철, 혹은 나무의 자연 소재를 사용하는 여타의 작업과는 달리 금속의 재질과 차가운 표면 인상을 극대화한 스테인리스 스틸을 채택함으로써 핵분열 특유의 리드미컬한 운동성을 강화하고 있다. 여러 면에서 작가의 다른 작업들과는 구별되는 시도로 보인다.

이전의 민속 유물과의 형태적 유사성으로부터 민족 정서나 관념의 포용이라는 보다 본질적인 지평에로 옮아온 이후, 그 성과를 집약한 것이 〈코리아 환타지Korea Fantasy〉 연작이다. 시기적으로는 1984년 이후의 수년간에 해당한다. 전통적인 문양의 도입으로 전래하는 정서를, 청(녹)적황흑백의 오방색五方色의 도입으로 우주론적 관념을 형상화하고 있다. 특히 한국사에 등장하는 주요 사건들, 이를테면 1945년 광복, 6.25, 4.19, 5.16, 그리고

1988년 서울 올림픽을 작가 나름의 방식으로 이미지화하고 있으며, 그 과정과 방법 중 상당 부분을 이러한 특정의 색채가 갖는 상징적인 의미와 결부시키고 있다. 검정색으로 채색된 자연목의 표면에 기하학적인 기호를 병렬적으로 나열하거나 상징적인 숫자 혹은 언어나 문자를 음각으로 새겨넣고 있다. 비정형으로 새겨낸 칼자국이 역사의 영욕과 상처를 보는 듯하다. 그러면서도 수직으로 서 있는 형상이 변함없는 정신의 근성을 떠올리게 한다. 때에 따라서는 한 쌍의 대칭을 이루는 형상이 역사적 현실인식과 맞물려서 남과 북의 대치 상황을 보는 듯도 하다. 이로써 추상적인 방법으로나마 역사의 현장을 다룬 것으로서 작가는 예술가에게 요구되는 주요한 미덕 가운데 하나인 역사주의의 현실인식을 나름의 방법으로 실현하고 있는 것이다. 어느 경우이건, 현란한 색채 대비나 숫자, 문자, 기호의 분방한 도입으로서 이전 작업에 대한 해체와 종합을 꾀하고 있다. 종전의 작업 중 특히 수직성을 강조한 기념비적인 작업들을 고전주의나 이상주의로 정의한다면, 〈코리아 환타지〉 연작은 '바로크'에 가깝다.

표상·의식의 현현

시기적으로 대략 1987년에서 1997년간에 이르는 10여 년의 기간이 이에 해당한다. 〈표상·의식의 현현〉이라는 명제 하에 제작되는 작업들은 대체로 두 가지의 구분되는 경향을 보이고 있다. 종전 작업의 연장선에 있는 직립 구조물의 화강암을 소재로 한 작업과, 목재 난간을 비롯한 레디메이드 혹은 오브제를 도입

한 작업이 그것이다. 화강석을 소재로 한 작업에서는 사각의 석재기둥표면에 동서고금을 통틀어 다양한 출처로부터 유래한 문양들을, 더러는 양식화된 십이지신상을 새겨넣고 있다. 소재의 표면에 평면적인 기호나 문양을 새기는 방식이 고대 암각화나 전각의 방식을 떠올리게 한다. 이 작업에서 두드러지는 특징으로는 구축적인 축조의 방식을 들 수 있다. 시지각적으로 마치 동일한 단위의 화강석 덩어리를 차곡차곡 쌓은 듯한 인상이 그렇다.

목재난간을 차용한 오브제 작업은 난간의 표면에 여러 상징적인 기호나 문양을, 예컨대 음양陰陽을 상징하는 문양을 새겨 넣거나 하회탈이나 물고기, 오리, 하루방, 새 형상 등의 오브제를 부착하거나 한다. 그런가 하면, 기둥 꼭대기 역시 어김없이 상징적 의미를 갖는, 이를테면 오리 등의 상징 조형물을 부가함으로써 솟대로 대변되는 신화적, 주술적 의미를 되살려 내고 있다. 오브제를 소재로 채택한 점, 더욱이 그 출처가 특정의 성격으로 귀결되지 않는 점이 결과적으로 다양성과 다변화를 가능케 함으로써 기왕의 작업에서, 이를테면 〈코리아 환타지〉 연작에서 시발된 '바로크'의 양식적 특질을 강화하고 있다.

나의 오벨리스크

〈나의 오벨리스크〉는 1997년 이후의 시기에 해당하며, 십자가의 변주 형태와 오벨리스크 식의 직립기둥 형태를 띠는 점이 특징이다. 십자가형태의 변주는 지금껏 작가의 작업을 지배하는

정신적인 기초의 차원에로 내면화한 것이 이 연작을 계기로 물질적인 형상을 얻는 것이다. 다양한 출처의 십자가가, 이를테면 기본형인 그리스식 십자가로부터 변형 형상인 켈트 십자가, 카타콤의 기독교 초기 십자가, 라틴형 십자가가 작가의 손에 의해 조각의 형상으로 되살아나고 있다.

목재를 소재로 한 기둥형상 작업은 그 표면에 기독교적 상징을 도해하고 있다. 이를테면 신에 대한 불신으로부터 시작하여 깨침과 섬김을 거쳐 마침내 구원의 영광에 이르는 기독교의 성서적 교리를 서술적으로 풀어내고 있는 것이다. 이러한 서술적 형상 이외에 물고기 등의 상징적 형상이 도입되기도 한다. 가급적 가공하지 않은 자연목 상태 그대로의 제시는 신이 창조한 것을 인정하고 수용하는 겸허함을 상징한다. 결국 이후의 작업에서는 이러한 자연 상태 그대로의 수용이 작가의 종교적인 신념과 맞물려서 일종의 화두로 등장하기에 이른다. 인공미의 축으로부터 자연미로의 점진적인 변화를 꾀하고 있는 것이다. 십자가의 변주건 기독교의 교리를 도해한 기둥이건, 오벨리스크로 상징되는 작가의 정신적 지주에 그 맥이 닿아있다.

근작에서 작가는 채석장에서 원석을 캐내고 난 파편석이나 자연 상태 그대로의 화강석 표면에 작가 특유의 기호화된 문양을 새기는 일종의 암각화의 방식을 시도하고 있다. 소재의 자연 상태를 극대화하는 대신 작가의 주체가 개입할 수 있는 여지를 최소화하는 것으로서 가급적 자연의 본성이 저절로 드러나게 돕는 방식을 꾀하는 것이다. 보기에 따라서 이러한 작가의 태도는 조

형예술의 기원에로 회귀하는 듯한 인상을 주며, 인공적인 가공의 미를 추구하는 것으로부터 자연미와 자연성, 그리고 자연의 본질에 주목하는 것으로 이어진 최근의 변화를 반영하고 있다. 소재가 은폐하고 있는 가능태로서의 형상을 인식한 이후 자연과 인공과의 사이에서 갈등한 말년의 미켈란젤로의 인간적인 고뇌를 상기시킨다. 실제로 미켈란젤로는 이러한 갈등으로 인해 허다한 미완의 작품들을 남기고 있다. 작가 역시 이러한 미완의 형태에 머물지는 않겠지만, 소재의 자연 상태를 가급적 해치지 않으려는 작가의 최근의 태도는 분명 르네상스의 천재가 겪었던 고뇌와 크게 다르지 않다.

오벨리스크의 직립구조로 대변되는 기하학적인 수직의 형상에 정신적이고 관념적인 영원성의 가치를 부여하고 있는 작가의 작업은 온갖 감각적이고 물질적인 현상을 좇는 동시대의 시지각 현상에 대해 한줄기 빛을 던져주고 있다. 성과 속을, 대지와 하늘을, 현세와 내세를 이어주는 것으로서 영원한 가치를 실현하는 매개자로서의, 메신저로서의, 주술사로서의 예술가 상을 실현하고 있는 것이다.

2000. 「21세기 한국의 작가 21인」

정관모의 '토템 폴' 모뉴먼트

김인환 • 미술평론가

한국의 현대미술은 1950년대 후반과 60년대 초를 기점으로 변화의 물결을 타기 시작했다. 60년대야말로 한국 현대미술운동의 다양한 실험기를 거치면서 전환의 논리를 개진한 시기였다. 국내 대학에서의 조각수련을 마치고 1966년 첫 개인전을 통하여 조각가로서의 면모를 선보인 정관모는 그 후 미국 유학을 거치면서 터득한 예술적 기량을 발휘하여 점차 운신의 폭을 넓혀왔다. 대한 강단에 선 교수로서, 미술단체를 결성하고 선도하는 리더 또는 조직자로서, 미술행정가로서, 민간 미술관을 설립하고 운영하는 운영자로까지 활동영역을 넓히면서도 그는 작업을 게을리 하거나 작가적 창의력을 결코 중단한 일은 없었다.

　정관모의 조각적 역정에는 일관된 양식의 기본율과 단계적 변화, 그리고 연속성이 있다. 그의 조각 작품은 발표할 때마다 변모를 시도하며 갖춰진 주제에 따라 일목요연하게 전개된다. 20세기 후반을 거의 채운 그의 개인 조각사는 주기적인 리듬을 타고

단속적으로 변해왔다. 그럼에도 불구하고 그는 시류에 편승하는 조각가는 아니다. 정관모의 작품세계는 우리의 잠재적인 전통적 미의식과 생활정서, 거기에 모더니즘의 추상양식을 접목시킨 아주 단순하고 절제된 균형미를 근간에 깔고 있다. 또는 영원성을 희원으로 하는 모뉴멘탈리티를 특성으로 한다.

1960년대 중반 정관모는 〈생의 의미〉라는 함축적인 뜻을 담은 주제의 목조조각에 전념해왔다. 자연목의 형태를 가감하여 투공透孔을 꾀하기도 한 이 연작들은 하나의 유기적인 생명체를 환기시키는 생명력을 메타포隱喩로 제시한다. 당시 추상표현주의 계열의 '앵포르멜' 시대, 그의 조각은 회화(평면)에서의 비정형(앵포르멜)을 매스(입체)로 대체시킨 것이나 다름없었다. 성장하는 생명력이나 생성의 에너지와 동양적인 신비경 같은 것이 거기 담겨져 있었다. 나무는 그 자체가 자연의 결정체임을 각인시키는 작업이었다.

1970년대 초반 정관모는 〈기념비적인 윤목〉으로 새로운 양식에 도전하고 있다. 한국 전래의 놀이기구인 윤목에 착안하여 그 단조로운 형태미를 모더나이즈한 것이다. 여전히 나무라는 재료에 천착한 이 연작 작품들 역시 한국적 풍물이나 애니미즘과 상통한다. 이 시기 작가는 5년간의 미국생활을 체험하고 청산하면서 무엇보다도 우리 것의 소중함을 깊이 통찰했을 것이다. 눈금이 새겨진 오각주형의 윤목을 수직상승의 기념비로 환치시킨 이

시기의 작품 이후 작가는 그가 추구하는 것이 우리 고유미에 바탕을 둔 것임을 명확히 해 왔다.

이른바 '코리아니즘'으로 명명되기 시작한 작품세계는 조각가가 술회한 것처럼 '우리 조상들이 이룩한 조형미 자체를 현대미술 속에 부각시킬 수 있는 계기를 만들어 보고자'하는 작가의 의지가 담겨져 현출된 것이다. 1960년대, 70년대를 통해 한국에서 일어난 파상적인 현대미술운동은 극단의 아방가르드로까지 치닫고 있으나 일부 우리 정서와는 너무나 거리가 먼 서구식 편향주의에 치우친 나머지 한국적 정체성을 찾을 수 없다는 부정적 평가도 가해진다. 한국적 정체성의 모색이라는 대전제 아래 정관모는 이러한 시도를 그의 작품의 외연과 내포를 통해 암시하고 있다. 이렇게 하여 새롭게 등장한 것이 1980년대 중반의 〈코리아 환타지〉 시리즈인 것이다.

이 기념비적인 원주, 혹은 방형주의 나무기둥 조각은 윤목에서와 마찬가지로 흑색으로 도장된 모노톤의 기본 패턴마다 표면에 적, 녹, 황, 백 등의 색채를 구사하여 각종 장식물이나 장식문양, 예컨대 오브제, 콜라주, 기호, 상형문 등을 부착하거나 음각하였다. 이것은 모종의 상징성을 띤 토템 폴totem pole에 비견될 수 있는 형상화된 조각기둥이다. 원시 토속신앙과 관계 있는 토템 폴의 모더나이즈라 할까. 이들 현대적인 토템 폴은 독립기둥의 의미도 있으려니와 동시에 집체된 기둥무리柱群를 이루며 주

술적인 영력靈力을 과시하는 듯이 보이기도 한다. 작가는 자신의 모든 작품에 '나의 오벨리스크'라는 명칭을 부여하고 있는데 이러한 발상 역시 토테미즘과 무관치 않다.

1990년대 20세기 말미에 들어서면서 정관모의 조각은 〈표상 · 의식의 현현〉이라는 별개의 주제별 연작으로 진전된다. 일부 화강암 석조로도 조성된 이 시기의 조각은 규모도 대형화로 확대되었을 뿐만 아니라 단순 기하학 구조의 방형체를 연속적으로 상승시킨 표면에 역시 각종 기호나 상형문을 병행하여 표상화하고 있다. 정관모의 조각세계는 단순하고 절제된 형태를 지향하면서 아울러 우의적인 것을 추구하며 기념비적이고 주술적이다. 정관모의 토템 폴은 이제 21세기를 맞으면서 새로운 변신의 문턱에 들어섰다.

거꾸로 세워진 자연목 – 뿌리가 하늘로 향해진 그 참담한 모습을 어떻게 해석할 것인가. 이름하여 〈Crazy Years〉. 정관모의 근작 작품에 있어서는 과거의 양식기조는 그대로 유지하고 있으되 어떤 함성 같은 것, 또는 절규, 무의식적 독백, 메시지…

이런 것들이 단순한 형태 속에서 점철적으로 파동 치며 복합적으로 작용하는 것처럼 느껴지며 닿아온다. 거꾸로 세워진 자연목은 외견상 흡사 머리카락을 산발한 광란의 여인상을 방불케도 하는데 그 검정색 어둠의 여신 동체에는 상흔傷痕을 연상시키

는 붉은색 핏빛 글귀, 혹은 단순 형상의 주술이 새겨져 있다. 작가가 술회한 대로라면 그것은 '모든 가치관과 규례의 뒤바뀜', '암흑과 같이 무엇 하나 분명치 않았던 그간의 세월', '원상회복을 촉구한 의지의 표현', '절규와 상처의 흔적'을 상징적으로 표출한 것들이다.

 정관모의 신작 토템 폴은 이 시대의 갈등과 아픔을 고발하는 상징적 모뉴먼트로 자리매김하고 있다. 작가가 소속된 직장(대학)의 학내사태로 불합리한 현실의 폭력적 상황에 직면했던 작가는 거기서 얻은 상처와 체험을 동인으로 하여 작품으로 승화시킨 것이다. 비단 그가 몸담은 조직사회에서의 정황뿐이었을까. 오늘날 우리 사회의 도처에서 횡행하고 있는 온갖 비리의 악순환의 연결고리는 인간성 고갈에서 비롯된다. 이 분노의 미친 세월을 조각가는 비통해하며 인내하고 각고하며 분출하였다.

 인간으로서의 존엄을 박탈당한 오늘의 인간군상은 한갓 대지에 뿌리박기를 포기한 거꾸로 선 나무나 다름없는 허구의 존재일 따름이다. 작품제작에 동원된 자연목의 매재들은 제주도 한라산 자락에서 해풍의 역습을 이기고 성장한 구슬잣밤나무의 벌채목이라고 한다. 작가가 그간 심신으로 시달려왔던 기간을 '미친 세월'로 간주하고 그 통한의 기억들을 나무를 다듬고 깎으며, 새기고 매만지면서 마음의 상처를 메모리한 기록이다. 그는 이제 미친 세월에 대해서는 망각의 저편으로 흘려보내고 그의 토

템 폴 속에 접어두려고 한다.

　정관모의 조각세계는 형태와 추상화된 조형적 균제미로서 응축된 모더니티를 근저에 깔고 한국적 고유한 로컬리티를 형상화하는 작업으로 일관성을 유지해왔다. 성장하고 있는 유기적 생명력을 제시하기도 했으며, 우리 민속의 민예유산에서 조형적 특성을 끌어내기도 하면서 '코리아니즘'이라는 개념을 도출해 내려는 노력을 작품에 쏟아 부었다. 이제 이 조각가는 현실상황의 불합리성과 모순을 작품을 통해 고발하는 증언자의 위치에 섰다.

　그것은 작가의 체험적 결실이다. 뿌리 뽑힌 나무가 거꾸로 선 — 이 역설적인 작품으로써 지난 수난의 시대를 증언하고 있는 것이다.

2002. 개인전 도록 서문, 갤러리 라메르

정관모의 영성회화

김복영 • 미술평론가, 홍익대학교 교수

1

작가 정관모 하면, 우리 모두가 한국 근대기의 걸출한 조각가로 기억하고 있다. 1980년대 이래 지금까지 제작해 온 그의 〈기념비적인 윤목〉은 물론 그 이전 1960-70년대의 앵포르멜 조각 작품들 또한 우리의 근대 조각사의 한 페이지를 장식하고 있기에 그렇다.

이 때문에 그가 새삼 회화를 빌려 자신의 크리스천 마인드를 형상화하고 있다면 다소 의아해할지 모른다. 좀 자세히 말해, 그가 생애의 가장 중요한 1970년대 초에 이미 기독교 '종말론 Eschatology'을 주제로 그림을 그렸다는 사실에 접하고 보면 적이 놀라지 않을 수 없을 것이다.

그러나 주지하는 사람들은 조각가 정관모 하면, 예술가이자 독실한 크리스천임을 알고 있는 게 사실이다. 일찍이 1967년 도미유학 시절에 〈종말의 지평Eschatological Perspective〉을 주제로 조각과 회화를 제작했는가 하면, 1973년 귀국 후 지금까지는 그간

출석해 온 영암교회를 한 번도 떠나지 않았을 뿐만 아니라, 지난 해 여름에는 〈십자가형태 연구-작은 하나〉를 테제로 조각전을 개최한 바 있고, 지금은 이를 회화양식을 빌려 〈십자가형태 평면 연구〉를 제작해 오고 있는 중이다.

그는 지난 해 양평 산자락에 자신의 미술관인 C 아트뮤지엄을 열고 2006년 12월부터 2007년 3월 하순까지 제작한 회화 40여 점을 전시한 바 있다. 같은 해 5월 초에는 6점의 회화작품을 영암교회에 기증하여 교회의 벽면에 영구 설치하는 등 일련의 영 성활동을 계속하고 있다. 무엇보다 자신의 필생의 소망을 실현한 C 아트뮤지엄은 세속적인 면에서의 미술관이 아니라, 그리스 도의 안면조각상을 모신 기도와 명상을 위한 성소라는 점에서 주목된다.

나는 이 글에서 그가 영성을 통해서 조각과 회화를 아우르고 자 하는 예술적 진면목이 무엇인지를 특히 그의 회화와 관련해 서 그려보고자 한다.

2

정관모의 회화에 접하여 그의 예술세계를 조망하자면 특히 그 가 크리스천 마인드를 배경에 둔 영성의 탐구자라는 데 주목하 게 된다. 이는 그가 예술과 영성의 접점에 서있음을 시사한다. 이 점에서 볼 때, 그는 인류가 예술을 창조했던 이면의 영적인 깊이 와 넓이를 공유하고자 할 뿐 아니라, 인간이란 본래 영적인 존 재라는 것과 영성의 근원이 곧 예술이라는 입장을 고스란히 간

직하고 있다. 그의 시선은, 예컨대 선사시대에서 고대세계에 이르는 다신론polytheism 시대의 지방신들을 예배하기 위해 건립했던 신전과 신전조각의 유산을 응시할 뿐 아니라, 중세의 유일신monotheism을 중심으로 하는 교회미술의 선례를 승계하고 있음은 물론, 18세기 이후 21세기에 이르는 무신론들atheisms과 대결하고 있음을 시사한다. 어찌했건 인간은 영적인 존재이고 그 중에서도 예술가는 특별히 영적인 존재임을 그는 강하게 시사한다.

이 언급은 1960-70년대 미국사회의 삭막한 물질만능주의적 분위기 속에서 이루어졌던 저간의 사정을 엿보게 한다. 게다가 그의 종말론적 의식은 한국전쟁이 가져다준 외상外傷(trauma)과 사회의 물질화가 가져다준 정신적 가치의 억압抑壓(repression)에서 느꼈던 내면의식의 일부였음을 아울러 시사한다.

그가 당시 국내외에서 목격했던 종말론적 의식은 전쟁으로 인한 이웃들의 죽음과 궁핍에 지친 절망의 소산이었음에 틀림없다. '무엇 하나 기대할 수 없이 암울하게만 느껴졌던 나의 젊은 날'(작가노트)은 바로 이러한 정황을 함축할 뿐 아니라, '영성으로보다는 인간의 감성과 이성과 지성만으로 해결하려던' 서구사회의 무신론적·물질만능적 분위기는 물론 절망에 빠진 영혼들의 '자기소멸self-dissolution'의 의식을 함축하고 있다.

3

이러한 제 국면들이 정관모의 그림들의 기의記意(signifié)와 기표
記表(signifiant)의 근간이 되었으리라는 것은 더 말할 나위가 없다.
기의 면에서 그가 자기소멸의 의식을 인류의 종말 내지는 역사
의 종말과 연관시켜 전쟁 후의 죽은 도시나, 비어있거나 생명을
잃은 망망한 바다를 화면에 부각시켰던 것은 이 일환이었다.

나의 〈종말의 지평〉에는 여유와 웃음이 없습니다. 공간구성과
면 분할 그리고 형태들이 지극히 단조롭고 절제되어 있습니다.
화면을 채운 색상이 어둡고 고뇌의 늪으로 끌려가는 듯 심각하고
침울합니다.

그의 기의적 내용은 이처럼 생명을 잃은 부재不在의 세계를 부
각시키기 위해 무채색을 전면에 등장시켰다. 이를 배경으로 그
리스도의 성령의 표상을 등장시킨 것은 곧 인간의 자기소멸에
즈음하여 그리스도의 구원을 향한 손짓임에 틀림없다.
그의 기의들은 당시의 사회와 작가 자신의 끝없는 탈접점脫接
點(disjunction)에서 비롯된 산물이었다. 그의 영혼은 고뇌의 늪에
비유되고, 사회 또한 여유와 웃음을 상실한 망망한 대해에 비유
될 만큼 동질한 평행선을 달리고 있었다. 물질화된 사회로부터
저며 오는 압력과 소외된 현존재 사이에는 돌이킬 수 없는 심연
의 갭이 놓이게 되었다.
그의 기의들은 여기서 두 개의 기표를 등장시켰다. 하나는 고

뇌를 간직한 전후의 죽은 도시 같은 니힐리즘의 원근법이라면, 다른 하나는 물화된 세계를 구원하기 위해 사역하는 성령의 표상이었다. 중요한 것은 한 작가의 예술세계를 조망함에 있어서 그가 어떠한 동기에서 영성에 접근했고, 어떠한 방식으로 여기에 이르고자 했는지에 주목하는 것이다. 이를 다루려면 일찍이 정관모가 국내의 미술계에 입문하던 1950년대 후반과 유학차 도미했던 1960년대 후반에서 1970년대 전반에 이르는 시기의 정치·경제·사회의 분위기를 이해해야 하고, 여기에다 그의 영성세계를 연관시켜 보아야 한다.

이를 두 가지 점에서 고려할 수 있다. 하나는 전후戰後세대로서 그가 경험했던 국내 상황이다. 이 시기는 1950년대 초에 있었던 전쟁과 그 후의 남북 간 이데올로기 냉전시대, 그리고 총체적으로는 빈곤과 좌절의 분위기라든지, 혁명과 쿠데타를 거치면서 빈곤으로부터 탈출하기 위한 산업화 과정은 물론, 이 과정에서 사회의 물질화와 정신적 가치의 공동空洞화가 시작되고 있었다는 데 주목해야 한다. 다른 하나는 그가 경험했던 유학시절 당시의 미국의 사회상이다. 이즈음 미국은 제2차 세계대전 승리 후 자본주의와 시장경제의 융성기를 구가하면서 정신적 가치를 뒤로하고 물질적 가치를 전면에 부각시키고 있었다는 점 또한 눈여겨보아야 한다.

이러한 물질화 과정은 한국을 비롯한 저개발국들은 물론, 선진국들까지도 그들의 사회를 탈정신화하는 전대미문의 요인이었다. 이와 관련해서 전개된 유럽의 실존주의는 잠시 인간의 실

존적 주체를 전면에 등장시키긴 했으나, 그 기조 또한 휴머니즘을 지향한 무신론을 강조함으로써 종국에는 인류를 물질만능주의로 전락시키는 계기가 되었다.

이 와중에서 세계의 기독교는 전후 최대의 위기를 맞았고 이어서 종말론적 분위기가 고개를 들기 시작하였다. 정관모의 경우, 하필 왜 종말론이냐 하는 의문 또한 이 맥락에서 이해해야 한다. 한국의 전후 제일 세대로서 그의 전쟁에 대한 비극적 의식은 가히 종말론을 다룬 영화에서 보는 것만큼 절망적이었으며, 여기에 우리의 근대화 과정에서 비롯된 사회의 물질호가 추가됨으로써, 종말론으로 향하는 결정적인 계기가 이루어졌다. 근자의 작가노트에서 그는 당시를 이렇게 회고한다.

나는 기독교와 유대교에서 말하는 종말론에서 구원의 역사役事라는
주제를 발췌해서… 예수 재림과 심판의 날에 성령이 임하여 소수
영혼만을 구언하고 인류역사는 끝이 난다는 컨셉을 표현하려
했습니다.
구원의 역사가 전개될 곳은 인류역사의 현장인 세상이라는
터전이거나, 인간이 살아왔던 지구여야 하겠기에 화면의
공간구성에 원근감을 주어 망망한 바다풍경 같거나 막막한
지평감을 느끼게 했습니다. 종말이란 인류역사의 끝을 표방한다는
생각에서 전쟁 후의 죽은 도시 같거나, 비어있거나, 생명을 잃고
있음을 표현코자 했습니다. 무엇하나 선명히 기대할 것 없이
암울하게만 느껴졌던 나의 젊은 날, 세상을 영성으로 보기보다는

인간의 감성과 이성과 지성으로만 해결하려 했던 내 삶의 독백
같은 그림이었습니다.
나는 성령을, 역사하시는 하나님의 독립된 개체의 에너지로 보고,
그 에너지의 이동을 파장으로 기호화하면서 구름과 같고 비둘기와
유사하게 오시리라고 표현하고 있는 성경에 접근하여, 꿈틀거리는
생명의 형태이거나 흘러가는 구름 같은 형태로 표현했습니다.
— 작가노트, 2007

그의 기표들은 그가 자신의 종말론적 의식을 형상화하는 데
없어서는 안 될 실질들로 간주되었다. 앞서의 것은 자신을 포함
한 현대사회의 경직성을 나타낸다면, 뒤의 것은 소수의 영혼들
을 구원하기 위해 사역하는 그리스도의 영성체를 대변한다.
　　초기의 〈종말의 지평〉으로부터 거반 한 세대를 여과한 2006년
여름, 그리고 같은 해 12월 초부터 2007년 3월 하순에 이르는 기
간에 제작한 〈십자가형태 연구〉와 〈성경 이야기〉는 그의 초기
시대의 기의들을 간직하면서도 기표의 설정만은 두 가지 별개의
방향으로 나아갔다. 이 가운데서 전자의 것들은 그가 십자가 형
상이 시대와 지역과 용도에 따라 어떻게 달라져 왔는지를 살피
려는 데서 얻을 수 있었던 십자기표들의 '모음집'이라면, 후자의
그것들은 천지창조 · 노아의 방주 · 아담과 이브의 실낙원 · 모
세의 10가지 재앙 · 예수의 생애에 이르는 표제들을 전적으로 그
자신의 기표로 처리하는 방식의 예들을 보여준다.
　　이 외에도 최근작들은 현대의 십자가 사회를 통해서 작동하

고 있는 이모저모를 다룬다. 〈Malta Cross〉, 〈치유의 십자가〉, 〈평화의 십자가〉가 그것들이다. 이들에서 볼 수 있는 기표들은 모두 수평 수직의 정각들을 실질로 해서 토톨로지를 만들고, 그 안에다 역사적 변모를 거듭해온 십자가의 패턴을 채워 넣거나, 하나님의 섭리의 역사를 내용으로 세계사를 형상화하거나, 현대의 사회적 기능의 하나로 자리매김 되고 있는 그리스도의 십자가와 관련한 로고를 그려 넣는다.

그의 기의와 기표들은 작가가 영성의 시선으로 세계를 상징적으로 구원하려는 데서 창출해 낸 토미즘Thomism의 산물임에 틀림없다. 지난해에 개관한 그 자신의 C 아트뮤지엄은 그 자체가 그의 영성 탐구사의 축도를 보여준다는 데서 최종 확인처라 할 수 있다. 양평 외딴 곳 산자락에 위용과 침묵을 간직한 거대한 철물과 석재의 볼륨들, 그리고 무엇보다 뮤지엄 안에 소장되어 있는 〈기념비적인 윤목〉은 그리스도의 구원의 역사를 그리려는 의지의 소산임에 틀림없다.

2007. 작품집 「정관모 회화」 서문

마음에 새긴 로고스 : 정관모의 근작

서성록 ● 미술평론가, 안동대학교 교수

주위 분들에게 얘기로만 전해 들어 궁금증이 더해만 가던 C 아트뮤지엄을 방문하기 위해 집밖을 나섰다.

경기 동북부로 나있는 6번 국도를 따라가다가 양동으로 가는 345번 도로를 타고 우측으로 방향을 틀어 조금 가다보니 C 아트뮤지엄을 가리키는 팻말이 나왔다. 서울을 떠난 지 1시간 30분가량 흘렀을까. 드디어 목적지에 도착하였다. 미술관으로 들어가는 입구는 잘 포장되어 있었고 주차장도 넉넉한 편이었다.

미술관은 큰 산을 뒤로 끼고 앞으로는 시냇물이 흐르는 곳에 위치해 있었다. 산기슭에 터를 냈고, 그리하여 작품이 자연의 품에 포근하게 안긴 것처럼 보이게 만들었다. 먼저 미술관 앞마당에는 갖가지 십자가 문양을 음각한, 3개의 돌로 이루어진 육중한 조형물이 눈에 띈다. 언덕에 자리 잡은 조각 동산은 십자가의 숲 광장, 동물조각이 있는 언덕, 시가 있는 동산 등 각 구역마다 이름이 붙여져 있었다. 특별히 시가 있는 동산은 명시名詩를 돌 판에다 새겨 시도 감상하고 조형물도 감상할 수 있게 배려하였다.

작년에 고희를 넘긴 정관모 선생은 젊은이보다 더 큰 포부를 갖고 있었다. 편히 지내셔도 될 텐데 그는 당당히 인생의 후반전을 준비하고 있는 것이다. 새로 건립한 미술관의 프로그램을 짜고 새로운 작품구상, 미술관의 막바지 정리에 여념이 없는 듯했다. 예술가에게 '정년이 없다'는 말을 실감할 수 있었다. 그의 이야기를 듣고 있자니 이제 막 출발선에 서서 신호만을 기다리는 마라토너 같다는 인상을 받았다. 그 마라토너의 머리에는 앞으로 그가 달릴 경주에 대한 설렘과 그 코스를 완주했을 때 맛볼 쾌감만이 가득할 뿐이다.

마음에 새긴 로고스

C 아트뮤지엄의 특색이라면, 우리나라 '현대조각에 대한 일람—覽'과 아울러 건립자 정관모 선생의 작품을 두루 감상할 수 있다는 점이다. 평생에 제작한 한 작가의 작품세계가 두루마리처럼 펼쳐져 있다. 우리나라 현대조각계의 대들보인 정관모 선생의 작업 세계를 파악할 수 있는 유익한 곳이다. 멀리 떨어진 제주도 신천지미술관에서나 볼 수 있었던 작품들을 이제는 서울 근교에서 볼 수 있게 되었으니 다행이 아닐 수 없다.

10미터는 족히 되어 보이는 웅장한 그리스도 두상을 비롯하여 공원 곳곳에는 대형 조각물이 세워져 있는데 그중에서 가장 눈길을 끈 작품은 〈심비心婢-Amen〉란 석조작품이다. 집채만한 화강석이 동그란 모양으로 포진되어 있다. 어마어마한 돌덩이가 사람을 압도한다. 하나에 수톤씩 나가는 돌더미가 무려 열두

개씩이나 산 중턱에 세워져 있어 보는 사람의 눈이 휘둥그레진다. 작품을 가만히 살펴보면 네 면으로 된 화강석의 세 면은 원석 그대로의 결을 살렸고, 다만 한 면만을 평편하게 다듬어 그 위에 성경구절의 머리글자를 도안화한 글자를 새겼다. "내 영혼아 여호와를 송축하라 내 속에 있는 것들아 다 그 성호를 송축하라. 내 영혼아 여호와를 송축하며 그 모든 은택을 잊지 말지어다"(시 103:1-2)

작가가 왜 〈나의 오벨리스크〉란 타이틀을 붙였는지 알 수 있다. 이 석비는 콩코드 광장의 오벨리스크, 워싱턴의 오벨리스크처럼 웅장함을 자랑한다. 정관모 선생은 거대한 석비를 여호와를 높이고 그 분의 전능성全能性과 광대성廣大性을 나타내는 데 사용하였다. 하기는 세상을 짓고 우주를 다스리는 여호와의 전능함을 어찌 그 작은 석비에다 담을 수 있겠는가. '하늘을 두루마리 삼고 바다를 먹물 삼아도' 그 한량없는 사랑을 표현할 길이 없다. 이처럼 작가는 최선을 다해 마음에서 우러나는 대로 힘껏 그 분의 은혜를 송축의 형태로 나타내고 있는 것이다.

정관모 교수는 성신여대를 정년퇴임한 이래 미술관을 건립하면서 제2의 전성기를 맞이하고 있다. 미술관 곳곳에 들어선 수많은 작품을 둘러보면 누구라도 그의 왕성한 예술의욕과 작품스케일에 혀를 내두르지 않을 수 없을 것이다. 돌조각이란 아무나 넘볼 수 있는 것이 아니다. 일일이 돌을 다듬고 형태를 만들며 글자를 새기는 일까지 무진장한 정신적 및 육체적 수고를 요한다. 단 한 번의 실수로 작품이 실패로 끝나버릴 수 있기 때문에 매순간

마다 방심할 수가 없다.

　그래서 난 이런 석조작품을 보면 몸이 굳어버릴 것 같은 긴장감을 경험하곤 한다. 그 강인한 물체 앞에 맞설 엄두를 내지 못할 뿐만 아니라 그 육중한 무게에 압도를 당하기 때문이다. 그 당당함을 무엇과 견줄 수 있을까. 도통 대화를 나눌 수 없을 것 같은 돌덩어리를 조각내어 마음대로 요리할 수 있다는 것이 놀랍기만 하다. 시간과 문명을 이기는 것이 바로 돌이며 그것을 이용한 것이 석조각이 아닌가 싶다.

　그렇지만 그것도 정관모 선생 앞에서는 수줍은 처녀처럼 나긋나긋해지고 조용히 고개를 떨어뜨린다. 작가는 이 무지막지한 돌을 작품의 상징체로 사용한다. 결국 육중한 돌도 '상징의 힘'에 짓눌려 꼼짝 못하고 만다. '십자가', '성령의 열매', '아멘' 등의 부제가 붙은 〈심비〉 연작은 '상징의 힘'이 두드러진 신앙고백적인 작품이다.

십자가 연작

정관모 교수가 십자가의 입체조형에 관심을 갖게 된 것은 1996년으로 올라간다. 종래에 잘 알려진 〈코리아 환타지〉 연작이 한국인의 삶과 전통예술을 현대적으로 끌어올리는 데에 초점을 맞추었다면, 〈나의 오벨리스크〉 연작은 그의 신앙과 관련되어 있다. 기독교의 십자가가 그리스도의 죽음을 상징한다는 것은 주지의 사실이다. 왜 작가는 그처럼 십자가형태에 집중하였을까?

그것은 물론 그의 신앙과 밀접히 연관되어 있다. 기독교에서 십자가는 '구원', '사랑', '보혈', '죄 사함', '부활', '하나님과 인간의 화해'를 각각 의미한다. 여러 의미가 있지만 그중에서 가장 핵심적인 내용은 대속적 사랑이다. 그리스도가 십자가에 달리신 것은 우리의 구원을 위함이요 죄 사함을 위함이다. 이와 마찬가지로 크리스천에게 십자가가 의미하는 것은 우리를 향한 그리스도의 사랑, 즉 보혈로 우리의 죄와 허물을 덮어준 그 끝없는 긍휼과 자애를 의미한다. 십자가는 사랑과 용서를 상징한다. 그런 의미에서 참된 크리스천이 된다는 것은 예수를 따라 십자가를 지고 매일같이 자기를 부정함을 뜻한다. 십자가의 이미지에는 이처럼 깊고도 숭고한 의미가 내포되어 있다.

작가는 이 같은 십자가에다 조형성을 부여하여 그 의미를 새롭게 환기시킨다. 그가 주로 기용하는 형태는 네 가지, 즉 켈트, 카타콤, 라틴, 쇠테 모양의 십자가로 나뉜다. 우선 켈트 십자가는 영국 주변의 아일랜드, 웨일스, 스코틀랜드 지방에서 거주하던 켈트족들이 주로 사용하던 십자가를 말한다. 십자가 뒤에 원형을 넣은 것이 특색이다. 둘째 카타콤에서 사용하던 초기 기독교 십자가인데 이것은 십자가의 횡단목과 종단목의 길이가 같다. 또 십자가의 종단목 상하에 가로로 자그마한 횡단목을 하나씩 추가한 모양을 띤다. 셋째는 네 개의 길이가 똑같은 라틴 십자가를 들 수 있다. 네 팔의 길이가 동일하여 그리스식 십자가에 속하며 마치 손과 발이 못 박힌 것 같은 모양을 하고 있다. 이것은 '복음을 펴라'는 의미를 함축한다고 한다. 마지막으로 쇠테 모양, 네

모를 동서남북으로 연결시킨 기하학적 십자가, 석괴를 퍼즐처럼 이은 십자가, 굴렁쇠에 십자가를 별같이 꾸민 모양 등등을 볼 수 있다.

그의 조각공원안에 가득한 십자가 연작은 공통점이 있다. 대단히 질서 있게 정렬되어 있을 뿐만 아니라 예쁘게 다듬어져 있다는 것이다. 정관모 작가 특유의 맵시 있는 조형감각과 깔끔한 매재 처리를 볼 수 있다. 필자가 보기에 이 작품의 의미는 외형에 있다기보다 작품을 만든 동기에 있다. 하나의 테마를 변주를 넣어 다양화하고 풍부화하는 것에는 나름의 이유가 있기 때문이다. 그 이유를 알면 우리는 작품의 의미 층에 한 발자국 더 가까이 다가서게 된다.

그의 십자가는 그리스도를 송축하는 방편이다.

내 영혼아 주님을 송축하라내 영혼아 주님을 경배하라
내 영혼아 주님을 찬양하라
내 영혼아 주님을 기뻐하라

이 글은 2006년 십자가형태를 연구하면서 작가가 도록에 기록한 글귀이다.

루터가 말했듯이 크리스천에게 직업은 소명vocation이다. 무슨 말인가 하면 그가 종사하는 직업이 하나님을 기쁘게 하고 영화롭게 하는 최적의 용기라는 뜻이다. 정관모 교수에게 조각이란 어떤 예술성의 추구에만 목적이 있는 것이 아니다. 그에게 '조

각'은 하나님이 그에게 주신 축복의 선물이자 하나님을 기쁘시게 해드리는 방편이 된다. 가령 십자가를 공교롭게 다듬어낸 것은 그리스도를 영화롭게 해드리자는 취지에서 나온 것이다. 색깔을 칠하고 석괴를 깎아내고 철에 구멍을 내고 용접을 할 때 작가는 이 점을 염두에 둔다. 재료를 가공하며 십자가의 의미를 새롭게 환기하고 우리를 위해 자기 목숨을 버린 그리스도의 희생과 한량없는 사랑을 되돌아보는 것이다.

일반 작품에서 인간을 음미하고 아름다움을 되새긴다면, 십자가 작품에서는 우리를 위해 피 흘린 그리스도, 그 분의 따스하고 넓은 마음과 자비로운 은총을 생각해보게 된다.

〈나의 오벨리스크〉

이런 기독교적 아이콘이 갑자기 등장한 것은 아니다. 작가는 기독교 신앙과 관련된 작품들을 진작부터 발표해왔다. 그 작품들의 일단은 '표상·의식의 현현'을 통해 소개된 바 있는데 이 작품들을 형태별로 분류하면 제주 삼나무를 자연 그대로의 원통형 기둥으로 삼은 것, 반달형 기둥목으로 삼은 것, 십자로 켜서 자른 기둥목으로 삼은 것 등으로 나뉜다.

검은빛을 띠는 표면에는 상형문자와 비슷한 어떤 문양이 도입된다. 양팔을 어깨춤에 댄 모양은 '불신'을 나타내고, 무릎을 꿇고 허리를 조아린 모양은 '섬김'을, 두 손을 위에 치켜 올린 것은 '예배'를, 두 팔을 포용하듯 양쪽으로 벌린 것은 '예수'를, 우주의 샛별처럼 광채를 띤 모양은 '천국'을, 왕관 모양은 '영광'을

각각 형용한다.

이것은 작가가 '크로스 웨이'라는 성경연구 모임에 나갈 때 공부한 교재에서 착안한 것이라고 한다. 그 책의 저자는 독자에게 쉽게 성경의 이해를 도우려고 이 같은 도형을 사용한 셈이다.

작가가 이 도형을 통해 말하려는 것은 무엇일까. 그것은 삶의 현장 속에서 일어나는 믿음의 갈래들을 형태화한 데서 비롯된 것이다. 가령 불신이 마음에 새겨질 때 그리스도의 영광에 이르기 어렵고, 반대로 믿음이 마음에 새겨질 때 영광의 삶을 얻어 승리의 면류관을 쓰게 된다는 식으로 설명할 수 있을 것이다.

이런 몇 가지 도형으로 우리의 삶을 설명할 수 있다는 것이 놀랍다. (물론 그 외에 고대의 몇 가지 도형, 즉 황소, 물고기, 여자를 상징하는 이미지들을 기용한다) 그것은 삶의 기본을 그리스도를 중심으로 살펴보기 때문에 가능하다. 그리스도가 영원한 생명의 열쇠를 지닌 분이요, 따라서 그 분에 대한 믿음을 삶의 성공과 실패 여부를 판정 짓는 관건으로 삼기 때문이다. 누구든지 그리스도를 영접하면 구원을 얻고 새 생명을 얻는다.(요 10:9) 너무 심플한 인식에 눈이 휘둥그레질 수도 있을 것이다.

성경은 그리스도를 "길이요 진리요 생명이다"(요 14:6)고 소개하고 있다. 진리는 우리의 무능함을 인정하고 온전히 그리스도를 받아들일 때 확실해진다. "인간의 의지는 오직 영광의 상태에서만 완전히, 그리고 변함없이 자유롭게 선만을 행할 수 있다"는 웨스트민스터 신앙고백은 인간의 자연적 능력을 과신하며 행동하는 '펠라기우스적 예술가들'에게 많은 시사점을 준다.

그의 작품은 무척 단순하다. 삼나무, 그것도 최소한의 손길만 가한 재료에 빨간 색으로 기호를 깎아 넣는 것으로 그치고 있다. 나무의 줄기가 그대로 남아 있고 옹이와 갈라진 부분, 그리고 휘어진 곡선을 볼 수 있다. 작가는 나무의 원초성, 즉 그것이 지닌 자연스러움을 최대한 되살려 내고자 했음을 알 수 있다. 이것은 그의 작품세계에 있어 이례적이다. 왜냐하면 정관모 교수는 뛰어난 인공적인 조형감각을 지닌 작가이기 때문이다. 인공미에 있어서 다른 사람보다 뒤쳐진다고 하면 섭섭한 그이다. 대학을 졸업하고 1974년까지 그는 전적으로 인공적인 조형미에 집착해 온 터다. 그의 말에 따르면, "목조를 해도 내 머릿속에 있는 원목(자연목)에서 찾아내기 위해 깎고 또 깎는 전적으로 인위적인 작업에 의해 조각의 형상을 만들어냈다."

필자가 보기에는 절제된 수사와 정교함을 특징으로 하는 인공적인 측면은 그의 작품에 일관되게 흐르고 있다. 〈윤목〉, 〈남테〉, 〈바디〉, 〈굼박〉, 〈표상·의식의 현현〉까지 모든 시기에 걸쳐 나타난다. 하지만 〈나의 오벨리스크〉에 오면 크게 달라진다. 삼나무를 자연목 상태로 그대로 남겨두면서 기호의 각인 정도로 최소한의 인공성을 부과하고 있다.

이에 관해서는 작가의 다음과 같은 말, 즉 "자연목은 하나님이 지으신 피조물의 하나이므로 자연의 나무 그 자체는 완벽한 아름다움을 지니고 있어 내게 그 솜씨를 능가할 재능이 없기 때문이다"는 말을 상기할 필요가 있다. 작가가 선택한 나무일지라도 그것은 하나님이 지으신 작품이요 거기에는 '완벽한 아름다움'

이 숨 쉬고 있기 때문에 그냥 두는 게 낫다는 작가의 신앙적 겸손함이 묻어난다. 천연성의 보존은 아름다움을 감소시키는 것이 아니라 오히려 증강시킨다. 하나님의 영광을 더욱 환히 드러내기 위한 작가의 경건한 마음 씀씀이를 감지할 수 있다.

성경은 세상의 모든 것이 하나님이 지으셨다고 언급한다. "하늘이 하나님의 영광을 선포하고 궁창이 그의 손으로 하신 일을 나타내는도다."(시 19:1) 우리가 바라보는 자연과 우주는 저절로 생기거나 진화의 결과로 생긴 것이 아니라 창조주께서 지으신 작품이다. 여호와는 이 창조사역을 기뻐하셨다. "여호와는 자기 행사로 인하여 즐거워하실지로다."(시 104:31) 창조세계의 조화와 질서를 보고 또 생명으로 충만한 세상을 보고 기뻐하며 즐거워하지 않을 사람은 없을 것이다. 완벽한 자연과 우주에 대한 반응은 감탄과 그것을 지으신 분에 대한 감사다. "여호와여 주의 지으신 모든 것이 주께 감사하며 주의 성도가 주를 송축하리이다."(시 145:10) 또 이런 구절도 있다. "다 여호와의 이름을 찬양할지어다 그 이름이 홀로 높으시며 그 영광이 천지에 뛰어나심이로다."(시 148:13)

성경은 자연물들에 내재된 창조주의 경이를 기록한다.

"창세로부터 그의 보이지 아니하는 것들 곧 그의 영원하신 능력과 신성이 그 만드신 만물에 보여 알게 되나니 그러므로 저희가 핑계치 못할지니라."(롬 1:20) 다윗이 산과 들, 달과 별을 보며 "여호와 우리 주여 주의 이름이 온 땅에 어찌 그리 아름다운지요"(시 8:9)라고 감탄한 이유를 충분히 알만하다.

〈나의 오벨리스크〉는 언뜻 보아서는 내용 파악이 용이하지 않다. 하지만 상하단을 보면 작가가 어떤 의미를 전달하려고 했는지 알 수 있다. 맨 하단에는 '불순종'을 나타내는 팔을 허리춤에 댄 도형이 있고 맨 상단에는 각종 십자가 문양이 있다. 또 중앙에 몰려 있는 이미지들의 윗단에는 '영광'에 이르는 '빛나는 면류관'이 그려져 있다.

이것은 무엇을 의미할까? 그것은 하나님의 의를 받아들이지 못하는 고집 센 인간이 그리스도를 영접('순종'을 나타내는 이미지가 있다)하여 죄 사함과 구원을 받고 영광의 '면류관'을 쓰는 것으로 요약할 수 있겠다. 자연목 상단의 십자가는 대속의 희생양이 되신 그리스도를 상징한다. 십자가는 문양에 지나지 않지만 그 안에는 흠 없는 자신을 희생 제물로 버린 고결한 희생sacrifice, 하나님과 사람 사이의 틈을 없앤 화목reconciliation, 율법의 저주와 죄의 속박으로 해방시켜 자유를 안겨주신 구속redemption의 의미를 각각 띠고 있다. 그리스도가 우리를 위해 피 흘리고 자신의 몸을 영원한 제사로 드리지 않았다면, 이와 같은 사건은 일어나지 않았을 것이다. 십자가 안에는 이처럼 우리가 죄에서 자유하여 하나님의 영광스러운 자녀의 권리를 얻어 영생을 누릴 수 있는 최선의 사랑을 함축하고 있다. 그렇기에 십자가는 시대를 막론하고 피부색과 영토를 뛰어넘어 지금까지 그 막대한 구속력을 행사하고 있는 것이다.

'물댄 동산 같은 영혼'

영혼을 돌보는 것은 모든 인간에게 중요한 일이다. 특히 심령의 상태를 쉴 새 없이 퍼 나르는 예술가에게는 더욱 그러하다.

정관모 선생의 작품에 우뚝 자리 잡은 기독교 도상은 그의 작품이 영혼의 심연에서 길어 올린 것임을 알려준다. 성경은 복된 영혼을 '물댄 동산 같은 영혼'이라고 표현한다. 하나님의 은총으로 뒤덮인 영혼이요 기쁨과 즐거움이 넘실거리는 상태를 일컫는 말이다. 이쯤이면 "내가 평안히 눕고 자기도 하리니 나를 안전히 거하게 하시는 이는 오직 여호와시니이다"(시 4:8)라는 기탄없이 흘러나오는 감사의 표현을 막을 길이 없다.

정관모 선생은 그런 '행복의 클라이맥스'를 표상하고 있다. 값싸고 일시적인 기쁨과 즐거움이 아니라 신적 질서와 연합된 참다운 의미의 기쁨, 참다운 의미의 행복을 보여주고 있다. 미래에 있을 더 좋은 영광, 우리의 자랑스러운 본향, 우리 영혼의 복된 항구, 하늘의 열매로 가득 찬 연회만큼 행복한 세계가 어디에 있을까. 작가는 이와 같이 다가올 영광의 세계를 꿈꾸고 있다. 그리고 우리를 더 넓고 깊은 세상으로 나가게 길을 터준다. '눈물'과 '비탄'과 '두려움'이라는 단어조차 존재하지 않는 세상을 생각하는 것만으로도 즐거운데 그것을 볼 수 있으니 그 희열은 말할 나위가 없다.

2008. 작품집 「정관모 조각」 서문

1장 — 평론

예술과 상징 : 정관모의 회화 세계

⋮ 윤진섭 • 미술평론가·호남대학교 교수 ⋮

1

〈기념비적인 윤목〉 연작을 비롯한 조각 작품과는 달리, 정관모의 기독교적 상징을 소재로 한 그림들은 그동안 세간에 잘 알려지지 않았다. 그러나 그가 미국 유학시절인 1970년대 초반에 이미 〈종말의 지평〉이란 제목으로 일련의 종교화를 그린 적이 있다는 사실을 상기한다면, 현재 이루어지고 있는 그의 회화작업에 대한 이해는 보다 선명해진다. 그러니까 2006년 12월에 재개되는 그의 회화 작업은 1973년 미국에서 귀국한 이후 대학에서 후진을 양성하는 한편, 조각에만 매진해 온 약 30여 년에 이르는 긴 기간의 절정기에서 어떤 계기에 의해 다시 그 불이 지펴지기에 이른 것이라고 말할 수 있다.

 그 계기란 과연 무엇일까? 무엇이 그로 하여금 잊혔던 그림에의 열정에 다시 불을 지피게 한 것일까? 사실 조각가에게 있어서 본격적인 그림의 수행이란 한국 미술계의 관행을 놓고 볼 때 매우 낯선 것임에 분명하다. 그것도 무명의 작가가 아닌, 조각계의

원로로 인정받는 작가가 드러내놓고 그림을 선보인다는 것은 흔한 일은 아니다. 그 이유는 우선 회화가 주 전공이 아닌 터에 전시라는 공개된 사회적 행위를 통해 비평의 대상으로 떠오르게 되는 데 따른 심리적 부담이 전혀 없다고는 볼 수 없겠기 때문이다. 이는 관례적인 측면에서 볼 때, 조각가에게 있어서 조각을 위한 밑그림으로서의 '드로잉'은 조각 작업에 따른 당연한 절차로 간주되지만, 본격적인 회화의 개진은 또 다른 맥락에의 용기를 수반하는 행위이기 때문에 더더욱 그렇다. 그렇다면 그러한 사정을 누구보다 잘 알고 있을 그가 왜, 그리고 어떤 이유에서 그림을 그리고 굳이 발표를 하는 것일까.

2

'나의 그림 이야기'라는 자서自敍를 읽어보면 그 이유를 어렴풋이 짐작할 수 있게 된다. 그의 이 글에 의하면, 미국에서 활동하던 1970년 무렵 2년 동안에 무려 100여 점에 이르는 그림을 그렸다고 하는데, 그것은 조각 작품의 제작과 병행하여 이루어진 일이었다. 그러나 그의 진술을 토대로 파악할 때 그림을 그리는 일이 조각과 똑같은 비중으로 이루어졌던 것은 아니다.

조각을 하다가 지치면 지하 조각실에서 올라와 그림 제작실로
들어가 피곤을 풀면서 그림을 그렸습니다.

말하자면 회화보다는 조각에 더욱 큰 힘을 기울이면서 일종의

여기로 그림을 대한 흔적이 엿보이는 것이다.

그 무렵, 정관모는 기독교적 종말론Eschatology에 관심을 기울이고 있었다. 그림에 붙여진 제목 〈종말의 지평〉은 바로 이러한 사정에 연유한다. 그것이 여기가 됐든 본격적인 그림이 됐든, 100여 점에 이르는 작품들을 일관된 스타일로 제작했다는 사실은 그에게 있어서 조각 못지않게 회화 역시 큰 비중을 차지하고 있었음을 말해준다. 그렇다면 종말론이란 주제의 출현은 무엇인가? 그의 진술에 의하건대, 그것은 '삶의 독백'과도 같은 것이었다. "무엇하나 선명히 기대할 것 없이 암울하게만 느껴졌던" 젊은 날의 초상화와도 같은 독백이었던 것이다. "세상을 영성으로 보기보다는 감성과 이성과 지성만으로 해결"하고자 했던 젊은 시절 그의 오만은 어떤 종교적 체험에 의해 '영성靈性'의 존재를 확인하면서 급기야 주제의 채택으로 이어지게 된 것이다. 그 체험이 구체적으로 무엇이었는지는 이 글 속에서 확인할 수 없지만, 진술의 앞뒤 문맥으로 미루어볼 때 어떤 구체적인 계기가 있었음을 어렴풋이 짐작해 볼 수 있다.

그러나 그 계기는 그다지 중요하지 않다. 예술에 있어서 주제가 반드시 어떤 체험을 계기로 이루어지는 것은 아니기 때문이다. 그것은 단순히 무엇에 대한 관심에서 비롯될 수도 있고 의도적으로 설정할 수 도 있는 것이기 때문이다. 아무튼 1970년대 초반에 제작된 〈종말의 지평〉 연작은 당시 작가가 겪었을 심리상태를 엿보게 한다. 이 연작은 흰색과 회색, 검정색을 사용한 단색조 회화와 주황과 빨강, 그리고 약간의 검정과 흰색이 가미된 역

시 유사한 단색조 계열로 구분된다. 이 연작 중에서 회색 위주의 단색조는 에너지의 파장이나 구름을 암시하는 유기적 형태로 이루어져 있는 반면, 주황이나 빨강색을 사용한 난색 계통의 추상화는 기하학적 형태를 띠고 있다. 한 가지 특이한 점은 회색의 단색조 그림에 등장하는 주황색의 이미지들이 마치 파열하는 것처럼 갈가리 찢긴 모습으로 나타나고 있다는 사실이다. 그러나 흰색과 회색, 검정색만을 사용하여 그린 단색조 그림에는 직선과 원을 이용한 기하학적 형태의 구성이 나타나고 있어 주목된다 (이러한 경향은 그가 다시 그림을 그리기 시작하는 2007년 무렵에 비슷한 형태로 나타난다).

당시 정관모가 제작한 100여 점에 이르는 그림의 구체적인 내용을 확인할 수 없는 나로서는 30대 중반에 이른 작가의 내면세계가 어떤 형태로 그림에 반영이 됐는지 전모를 파악할 수 없는 게 아쉽다. 하지만 현재 확인할 수 있는 7점의 그림으로 미루어 볼 때, 불과 이삼 년 사이에 혼돈과 평강의 사이를 왕복했던 것만은 분명해 보인다. 그리고 그 이면에는 당시 미국에서 채 사라지지 않고 있던 미니멀 회화에 대한 양식적 경사가 있었지 않았나 하는 짐작을 해본다. 그러나 정작 작가 자신은 다음과 같은 발언을 하고 있어 단순히 양식의 차용이라기보다는 내면의 음성을 반영하고 있음을 알 수 있다.

구원의 역사가 전개될 곳은 인류 역사의 현장인 세상이라는 터전이거나, 인간이 살아왔던 지구여야 하겠기에, 화면의

공간구성에 원근감을 넣어주어 망망한 바다풍경 같거나 막막한 지평감을 느끼게 표현했습니다. 그리고 종말이란, 인류역사의 끝을 표방한다는 생각에서 전쟁 후의 죽은 도시같이 비어있거나 생명을 잃고 있음을 표현하고자 무채색(흰색, 회색, 검정)을 주로 사용했거나 한두 가지의 단색조로 화면을 구성했습니다.

3

전술한 것처럼 정관모에게 있어서 1973년도의 귀국과 2006년도의 회화의 재개 사이에는 30여 년이란 긴 세월의 강이 가로놓여 있다. 이 기간은 그에게 있어서 대표작에 해당하는 이른바 〈기념비적인 윤목〉으로 대변되는, 조각가로서의 확고한 입지를 다지는 시기이다. 〈기념비적인 윤목〉 연작은 '우주의 축axis mundi'으로서의 기념비성을 수직의 형태로 표현한 그의 출세작이기도 하거니와, 이는 1970년 초반에 제작된 일련의 조각품들, 즉 〈종말의 지평〉이 지닌 유기적 형태에 의한 수평적 구조를 수직적 구조로 치환시킨, 형태상의 근본적인 변화를 가져온 것이기도 하다. 이후에 나타나는 조각의 구조에 있어서 그는 수직이라는 틀을 벗어나지 않고 일관되게 유지하고 있다. 〈쏠라 폴〉, 〈정주목의 모뉴멘탈리티〉, 〈코리아 환타지〉, 〈표상·의식의 현현〉, 〈나의 오벨리스크〉 등으로 이어지는 1970년대 중반에서 2000년대에 이르는 수직 구조의 전개는 '우주의 중심'으로서의 기둥의 의미를 토템과 오방색, 그리고 기독교적 사정에 순차적으로 결부시킨 결과이다. 일련의 의식의 흐름을 보여주는 이러한 전개는

세월이 흐름에 따라 그의 관심사가 어떻게 변모돼 왔으며, 그것이 후반에는 어떻게 해서 기독교적 세계관에 집약적으로 나타나게 되는가 하는 이유를 설명해 준다. 그것은 한 마디로 집약하자면 출발점, 즉 '기독교 정신으로의 회귀'라고 할 수 있다.

4

회화를 중심으로 논하는 이 글에서 정관모 예술의 주류를 이루는 조각에 대해 더 이상 길게 기술할 수는 없다. 그것은 또 다른 연구의 기회를 필요로 한다. 그러나 이천 년대 중반에 제작된 일련의 조각들, 즉 〈십자가형태 연구〉 연작과 2006년도에 이루어지는 기념비적인 대작 〈심비心碑-아멘〉에 덧붙여 기독교적 상징을 소재로 한 회화가 다시 등장한다는 사실에는 중요한 의미가 깃들어 있다. 그것은 앞에서 잠시 언급한 것처럼 '기독교 정신으로의 회귀'인 것이다. 조각의 명제인 〈십자가형태 연구〉와 그림의 제목인 〈십자가형태 평면연구〉 사이에는 모종의 공생관계가 엿보인다. 그것은 조각의 형태가 그림 속에 나오는 형태일 수도 있고 거꾸로 그림 속의 형태가 조각의 형태일 수도 잇는 순환의 관계를 보여준다. 다른 점이 있다면 그에게 있어서 그림은 조각을 위한 밑그림이 아니라 독립된 회화로서의 작품이라는 사실이다.

정사각형을 단위로 한 균일한 모듈의 구조를 통해 나타나고 있는 기독교적 상징들은 화려한 원색의 옷을 입고 있다. 그 가운데서 가장 빈번히 나타나는 것이 바로 십자가다. 십자가 디자인

의 모음집이라고 할 수 있는 〈십자가형태 평면연구〉(250×250cm, 2007)는 그가 이 작품의 제작을 위해 얼마나 광범위하게 십자가를 연구하고 샘플을 모았는가 하는 사실을 말해준다. 마치 퍼즐처럼 꽉 짜인 정사각형의 구조는 그 이후에 제작된 다양하게 변형된 정사각형 구조가 실은 이 모형의 다양한 변형임을 말해주고 있다.

5

그의 진술에 의하면 그는 지난 몇 년간 조각을 쉬고 그림을 그렸다고 한다. 십자가 모음에서 성경 이야기, 십자가 기능, 예수의 생애, 예수의 부활, 재림, 한국교회, 메시지, 종말의 지평 등 모두 250여 점의 작품을 제작하기에 이른다. 그의 그림에 등장하는 사물들은 마치 심볼 마크나 로고처럼 극히 간단한 형태로 도안화돼 있다. 두 팔을 벌리고 서 있는 예수 상에서 사탄을 암시하는 뱀, 혹은 요나의 이야기에 이르기까지 성서 속에 나오는 설화나 물상들이 간단명료하게 단순화한 상징이나 기호로 치환된다. 그는 그것을 '뉴 아이콘'이라고 부른다. 그는 이를 통해 "상징의 의미와 디자인이 함께 어울리면서 그 영역이 얼마큼 확장 가능한지"에 대해 타진하고자 하는 것이다. 종교와 예술의 사이에서 한 개인의 영적 체험이 예술을 통해 사회에 어떤 영향을 미칠 수 있고 나아가서는 어떤 작용을 할 수 있는가 하는 문제에 대한 미적 시금석의 역할을 하는 그의 근작들이 과연 어떤 반응을 불러일으킬지 궁금한 가운데 다음과 같은 그의 발언을 인용하는 것

으로 이 글을 끝맺고자 한다.

표현양식으로는 미니멀리즘적인 단순 공간분할과 단색조의
바탕위에 주제를 표방하는 심볼symbol이나 문양을 접목시켜 설화적
화면 구성을 시도해 보았습니다. 성경 상식을 조금이라도 갖고
있는 이들은 설명이 없어도 이해할 수 있는 쉬운 그림들을 밝게
그렸습니다. 교회는 남녀노소의 불특정 회중이 출입하는 곳이라는
점을 감안하였습니다. '예술을 위한 예술'이 아니라 교회와
성도들을 위한 교회 그림을 그렸습니다.

2009. 개인전 도록 서문, 국민일보갤러리

정관모의 예술

윤익영 • 미술평론가·창원대학교 교수

정관모 교수의 예술에 대해선 이미 많은 평론가와 학자들에 의해 여러 차례 소개됐다. 그뿐 아니라 지금도 여전히 새로운 작품들을 발표하고 있어서 그의 작품과 예술 정신은 익히 알려져 있다.

그는 1977년 개인전을 가진 이후로 삼십 년 동안 거의 매년 개인전(29회)을 발표해 왔으니 그의 예술이 얼마나 정성들여 잘 다듬어졌는지 짐작할 수 있을 것이다. 이런 그의 예술에 대해서 굳이 또 무엇을 언급할 것이 있을까마는 필자 나름의 관점에서 그의 예술성을 보고자 한다.

민속품에서 기념비로

그의 조각이 처음 널리 알려진 것은 '기념비적인 윤목'이라는 주제로 작품을 발표하면서이다. 이 작품들을 두고 그는 "나의 나됨" 같은 자기만의 조각을 찾았다고 했다. 그 이전엔 추상표현주의 형식의 조각에 빠져있었는데 대학을 졸업한 후 한 십 년 동안

그랬다.

그러던 어느 날, 그에게 창작활동의 한 전환점이 될 만한 매우 중요한 '사건'이 생겼다. 우연히 그에게 사건이 생겼다고 말하기 보다는 그가 하나의 사건을 만들어갔다고 해야겠다. 그는 이렇게 회고한다.

1974년부터 내가 관심을 갖고 주로 관찰한 것은 민속유품들이었다. 이 관찰과정에서 발견한 '윤목輪木'의 형태미와 속도감이 현대조각의 속성과 맥락을 같이하고 있음을 보고, 나는 극대화와 변주라는 현대조형어법에 의해 〈기념비적인 윤목〉이라는 명제로 작품화했고, 그것의 성공적인 방법론에 따라 '바디' '남테' '정주목' 등의 소재로 확산, 〈쏠라 폴〉, 〈바디의 변주〉, 〈남태의 변주〉, 〈정주목의 모뉴멘탈리티〉, 〈코스모너지〉, 〈운명론을 위한 하나의 제안〉 등 일련의 연작들을 제작하면서 10여 년의 세월을 보냈다. — 작품집 「정관모 1977-1997」, 1997년

그는 윤목이라는 작은 민속품에서 새로운 모티브를 발견한 것이다. 거창할 것도 없고, 특별히 과시하며 내세워 보일만한 것도 없는 사소한 물품들의 하나이다. 윤목은 오각주형에 눈금이 새겨진 길이 십여 센티미터의 민속놀이(승경도陞卿圖)의 도구라 한다. 넓은 종이에 옛 벼슬의 이름을 품계나 종별에 따라 써 놓고 주사위처럼 윤목을 굴려서 나온 끗수에 따라 벼슬이 오르고 내림을 겨루는 놀이인 것이다.

선조들이 사용했던 민속 기구들이 여기저기 흩어져 본래의 기능과 가치를 잃은 채, 골동상이나 고물상을 떠돌던 기간이 그리 짧지 않았다. 그 시절엔 민속품뿐만 아니라 우리의 전통이나 정신적 가치도 그렇게 뿔뿔이 해체되어 음지를 돌아다녔다. 그리고 그가 윤목에 눈길을 돌렸던 1970년대의 우리 문화는 속으로 갈등(점점 사라지는 민족전통 문화와 날로 강하게 등장하는 서구 현대문화에 대한 혼란)이 깊었었다.

그 시절 이런 신구新舊 문화의 갈등은 사회 전반에 깔려있었고 특히 예술가들은 이런 문화적 충돌을 작품으로 융합해 보려는 정신적 부담을 지니고 있었다. 민족적이면서도 세계적인 예술품을 만들어 보려는 꿈이 서려있었다. 일각에선 그것이 곧 우리 사회가 요구하는 예술가의 사명이라고까지 인식하기도 했다.

이런 맥락에서 그의 '윤목의 발견'은 발견 그 자체의 의미를 뛰어넘는다. 그 발견을 계기로 개인적 신화를 만들어 가며 창작과 예술의 문제로 사건을 이끌어 간다는 의미이다. 그 새로운 소재에 신명이 났고, 그 작은 민속놀이 도구에서 선조들의 얼과 흥을 회생시키려는 데 초점을 두게 됐다는 뜻이다.

하찮고 낡은 것에서 멋을, 혼이 빠진 나무개피에서 신을, 곰팡내 나는 창고에서 선조들의 억눌린 웃음소리를 끄집어내려는 데 의미가 있다는 것이다. 분명 거기엔 초혼과 같은 주술적 야심이 (그러니까 예술적 야심이) 있었다.

조각의 힘

어떻게 가능한가? 그는 이 문제를 무엇보다 조각의 입장에서 접근한다.

조각의 힘은 일차적으로 신체성에 있다. 신체가 지닌 입체의 덩어리와 속이 꽉 차 보이는 견고성이 조각의 한 힘이다. 신체의 볼륨이 주는 시각적 압도감 역시 조각의 원초적 힘의 하나이다. 모든 조각은 견고하려는 경향이 있기 마련이고, 그 견고성에 어떤 상징적 이념을 새겨 담으면 기념비적 조각 양식이 되는 것이다.

이것이 조각적 신체의 일차적 특성이며 또한 조각의 본질이라 할 수 있다. 따라서 견고한 신체가 일정한 크기를 갖고 땅 위에 세워지면서 (정도 차이는 있지만) 기념비적 성격을 띠기 시작하는 것이다. 조각은 애초부터 기념비적 성격을 지니고 있다.

기념비적 힘의 크기는 그 이념이나 상징성이 집단적인 공감대를 얻을수록 커진다. 상징하는 바에 의의가 있고 영험한 것이라면 그 힘은 그만큼 불어난다는 것이다. 이런 이치 아래 예로부터 인류의 문명은 신앙적이거나 숭고한 감정들을 가급적 견고한 자연물에 새겨 표상하려 했다. 정관모 교수가 윤목에 기념비적 성격을 부여하려 했던 발상 역시 그 바탕에서 비롯된 것이라 할 수 있다.

정관모 교수의 경우, 민속에서 생겨난 집단 정서의 일부를 환기시키는 아이콘에 상징성과 기념비적인 힘을 실어주는 것이다. 그렇잖아도 윤목의 크기만큼이나 왜소하게 위축된 민속 문

화에서 조상들의 집단적 얼과 예술성을 표상하려는 발상이 강하게 작용했으며, 이를 실현시키기 위한 조형적 수단으로써 '기념비적 크기'를 결정해야 했다. 이 크기는 다른 말로 '미적 크기'인 것이다.

일단 독립적으로 세워진 기념비적 조형물은 그것이 어떤 사소한 물건의 일부라 하더라도 추상성을 띠게 된다. 이런 의미에서 볼 때 〈기념비적인 윤목〉은 미국의 팝아트와 유럽의 누보 레알리슴 조각에서 추구했던 풍조(사소한 일상용품에 신화적 가치를 부여하는)와 어느 정도 상통한다. 그들은 우리 주변에 너절하게 돌아다니는 흔한 생활품들을 소재로 기념비적 아이콘을 '건설'했다.

예로서 올덴버그의 〈빨래집게〉(1976년, 14m)나 야구 방망이 〈배트 기둥Batcolumn〉(1977년, 30.5m)이 초대형의 규모로 확대되어 세워졌을 때, 그 빨래집게의 아이콘은 빨래집게 본래의 단순한 의미를 넘어 그와 관련된 미국 여성사회의 특정 단면을 표상하는 추상적 힘을 지니게 된다. 그 조각의 아이콘은 다만 '일상용품의 우상화'에 그치지 않고 그 사물에 내재된 이념적 상징성을 결집시켜 준다는 뜻인데, 아르망의 '자동차 탑'도 같은 의미를 갖는다.

비석 조각

정관모 교수의 작품에는 처음부터 축원 사상이 깔려 있었다. 한마디로 종교 사상이 바탕을 이루고 있다. 그가 선택한 색도 민간신앙에서나 사용했음직한 원색들이었다. 그는 신앙이 없는 한낱

민속품에 불과한 작은 물건에 두 가지 특별한 의미를 부여해주었는데, 그것이 기념비적인 것과 종교적인 것이다.

그리고 이 두 가지 의미가 부여되는 절차를 거쳐서 비로소 '정관모 그만의 조각'이라는 예술이 나오게 됐다. 이렇게 그의 예술에서 종교성과 기념성은 매우 중요한 것이었다.

여기까지가 그의 조각이 갖는 첫 번째 의미이다. 또 예술적 의미도 여기서 가장 강하게 드러났고 그의 의도대로 선조들의 전통적인 얼과 슬기를 현대 조각으로 살려냈다. 여기엔 그의 조각적 조형 감각, 예컨대 적절한 크기를 결정할 수 있는 비례 감각, 힘 있고 단순한 형태를 창출하는 절제력이 발휘됐고, 이는 현대 조각의 한 기념비적 유형을 만들어 냈다. 그는 자신의 예술관을 아주 명확하고 질박하게 말한다.

'굼박'이란 구멍 뚫린 바가지란 뜻으로 옛날 조리기구의 명칭이다. 현재는 몇 개가 민속 박물관에 소장되어 있을 뿐이다. 그 형태의 특징을 현대조각으로 새로이 조형화하면서 옛 선인들의 슬기와 얼을 상징해 보고자 했다. ― 작품집 「정관모 1977-1997」, 1997년

이제는 그의 조각이 어떻게 변했는가를 보고자 한다. 앞서 언급한 대로 그의 조각은 종교성에 바탕을 둔 기념비성을 부여함으로 시작됐다고 했다. 그러면 그 후의 조각에는 경배와 찬양이라는 새로운 의식이 들여짐을 알게 된다. 지금까지 그의 몸에 배

어 있던 기독교 신앙은 늘 작품의 한 주제로 다루어지고 있었지만 이번의 '찬양과 경배'라는 새로운 테마는 그동안의 작품 형식에 변화를 갖게 해 주었다. 이러한 배경에서 '심비心碑 시리즈'의 비석 조각이 나오게 됐는데 이는 과거의 작품들에 비해 훨씬 간결하고 비인공적인 기법을 사용한 것이다.

이렇게 그의 비석 조각은 마치 몸의 때를 씻어내듯이 형식의 군더더기를 없애 버린다. 장식적이고, 의도적이고, 가식적인 요소들을 '형식의 때'처럼 여기고 하나씩 제거해 버림으로써 매우 소박하고 정직한 형태를 취하게 된다. 정교하게 계산된 기하학적 형식미보다는 손질을 거의 하지 않은 자연스런 형태를 그대로 살려내고 있는 것도 하나의 변화이다.

작가의 인위적인 조형미를 최대한 줄이고, 가장 간결한 형태의 돌을 깎아 세워 창조주 하나님께 경외심을 표하는 것이 그의 비석 조각인데, 이는 가장 원초적이면서도 가장 직설적인 신앙 예술의 한 형태인 것이다.

나의 작품 〈心碑-십자가〉, 〈心碑-성령의 열매〉, 〈心碑-예수상〉, 〈心碑-Amen〉은 조각으로보다는 한 조각가의 신앙고백쯤으로 관대히 보아주시면 좋겠습니다.

(…) 심비心碑는 성경 고린도 후서 3장 3절에 나오는 단어입니다. 나는 나의 심비心碑에 내 나름대로 '마음에 새긴 믿음의 표상'이라는 의미를 부여하고는 요즘 작품의 큰 명제로 사용하고 있습니다. — 작품집 「정관모 조각」, 2008년

요즘 그의 큰 작품 명제는 종교에서 신앙으로 초점이 더 좁혀지고, 막연한 민간 신앙이 아니라 기독교라는 명확하고 구체적인 신앙으로 날이 세워진다. 우리 선조들의 예술적 슬기와 얼을 상징하기보다는 신앙적 선조들의 신앙고백들을 표상하고 기념한다. 형식은 거칠고 단출하지만 그 비석 조각에 담긴 얼의 힘과 희열은 충만하다. 그의 비석 조각은 그 속이 경배와 찬양의 정신으로 꽉 차있다.

그리고 그의 비석 조각은 시詩의 영역과 하나가 된다. 모든 예술이 동경하는 지고의 경지에 도달하다 보니 시의 영역과 구별이 없어진 것이다. 시처럼 노래하고 시처럼 고백하고 시처럼 조각하는 것이 지금 그의 예술인 것이다.

그가 평생 탐구해 온 예술의 결론이 무엇인지 그의 입을 통해 들어보자.

내 영혼아 주님을 송축하라
내 영혼아 주님을 경배하라
내 영혼아 주님을 찬양하라
내 영혼아 주님을 기뻐하라
아멘. ―「C 아트뮤지엄 작품집」, 2008년

2009. 「한국현대미술가 100인」, 한국미술평론가협회

제주의 정주목과 남테가
한국주의 기념비가 되다

전은자

제주대학교박물관 특별연구원·이중섭미술관 큐레이터

다양한 감각을 일깨우는 조각

우리는 많은 조각들 속에서 생활하고 있다. 대형 건물 앞에는 환경조형물이 서 있고, 절에는 사천왕상, 여래상, 보살상, 석탑, 범종, 동자상이 있다. 무덤에는 비석, 문인석, 동자석, 망주석 등이 있으며, 제주 전통 민예품에도 돌테, 남테(낭테), 나막신, 솔박 등과 같은 민예품들이 있다. 우리는 어쩌면 일상에서 그림보다도 오히려 조각에 둘러싸여 살아가고 있는지 모른다. 다만, 그것을 의식하지 못하고 있을 뿐. 의식하지 못하고 있는 것은 전통조각을 조각이라는 개념으로 보지 않고, 그저 하나의 의식물儀式物로 생각하기 때문이리라.

조각을 편의상 분류해보면 기념비적인 조각과 재현적인 조각, 비재현적인 조각으로 나눌 수 있다. 기념비적인 조각은 건축과 관련이 있거나 도시 광장에 세워지는 '기념비성을 부여한 조각'

을 말한다. 재현적인 조각은 인체상이나 동물상을 입체적으로 재현하는 것으로서 사실감이 뛰어나다. 비재현적인 조각은 표현 충동에 의해 만들어지는 조각으로서 갖가지 자유로운 형태를 띠게 된다.

조각을 구성하는 요소는 형태, 공간, 질감, 재료, 색채, 선이라고 할 수 있는데, 다른 장르에 비해 이 요소들이 더욱 두드러지게 강조된다. 조각은 질감과 빛의 변화, 보는 각도에 따라 느낌과 형태가 매우 유동적이다. 이런 점에서 조각은 다양한 감각을 일깨워줄 수 있는 미술 장르라고 할 수 있다.

제주미술에 활력 준 신천지미술관

정관모(鄭官謨, 1937~)는 대전 출생, 공주고등학교, 홍익대학교 조소과, 동 대학원 회화과, 미국 크랜브룩 아카데미 오브 아트 Cranbrook Academy of Arts를 졸업하였다. 국전 추천작가 및 심사위원, 문화공보부 정책자문위원, 국회의사당 시설미화자문위원 등 문예정책에도 관여하였다. 성신여대산업대학원장, 미술대학장, 한국미술협회이사장 등을 거쳤다. 다수의 수상경력이 있지만, 2002년 기독교미술상과 2009년 문화예술선교대상은 그에게 특별한 의미가 있다. 이 두 상은 그에게 정도正道를 걷고 있다는 확신을 주었다.

정관모는 제주와 인연이 깊다. 정관모가 제주조각공원 신천지미술관을 연 것은 1987년 4월이었다. 제주시 광령2리 산업도로 변에 약 3만 평의 부지에 조각가 100여 명의 대형 작품 350여 점

으로 조각 테마공원을 조성하였다. 정관모는 제주 출신 작고 작가 한명섭 선생과 친분이 두터웠다. 또 작고 작가 김택화 화백, 조각가 양용방 선생도 신천지미술관 관장을 역임하였다. 그는 제주 출신 젊은이들을 신예 조각가로 키우기도 하였다. 제주의 많은 화가와 조각가들이 신천지미술관 기획전에 참여하여 조각, 회화, 판화를 대중들에게 선보였다.

정관모가 제주에 관심을 가진 것은 1970년대 중반, 당시 그는 '한국 전통 민속품이 지닌 조형성 연구'라는 주제를 설정하여 '윤목輪木' 등을 연구하고 있었다. 그는 현대조각을 전통 속에서 찾아 한국주의Koreanism를 완성하겠다는 목표를 마음에 깊이 새기고 있었다. 1978년 처음으로 제주 여행길에 올랐고, 민속학자 진성기 선생을 만나 제주의 민속품인 정낭, 정주목, 남테, 곰박 등을 알게 되었다. 그는 제주 민속품에 매료되었고, 아름다운 제주의 풍광을 보면서 어마어마한 관광지가 될 것을 알았다. 하지만 제주가 보다 좋은 관광지가 되기 위해서는 문화예술의 기본 토대가 마련되어야 한다고 생각하였다.

1970년대 후반에서 80년대 초반만 하더라도 제주에는 본격적으로 조각 작업을 하는 작가가 드물었다. 박조유의 목조木彫, 한명섭의 입체작업 정도였다. 제주 현대미술을 육성하면 격조있는 관광지가 된다는 생각에 박조유, 한명섭과 의논하였지만, 10년 동안 미술관을 하겠다고 나서는 이가 없었다. 그때만 해도 서울에는 미술관이 여럿 있었다. 그는 제주에 조각 테마의 미술관을 개관하기로 마음먹었다.

제주에 조각공원을 설립한 것은 조각 예술의 대중화가 목적이었고, 제주를 찾는 사람들에게 조각 예술의 참맛을 일깨우기 위해서였다. 문화 사업은 단순히 돈만 있다고 되는 것이 아니다. 뚜렷한 목적의식과 사명감이 결합되어야 한다.

제주조각공원 신천지미술관은 관광명소가 되었고, 미술관 관리인원만도 20여 명이 되었다. 유치원생이나 어린이들의 소풍장소, 신혼부부들의 결혼사진 찍는 장소, 드라마 촬영장으로도 애용되었다. 조각회전, 회화전, 판화전, 등의 기획전과 초대전이 열리면서 제주도 미술계에 활력을 주었다.

1975년 변시지가 제주에서 작업을 하였고, 1990년에는 이왈종이 제주로 들어와 작업에 전념하였다. 1990년대 말에는 제주 미협회원이 200명 가까이 되었고, 제주미술계는 활기를 띠었다. 김택화, 강광, 양창보, 문기선, 부현일과 그의 제자들이 활발하게 활동하였다. 제주 현대미술은 결코 서울에 뒤처지지 않는다는 생각이 들었다. 정관모는 전시회가 끝나면 작품을 철거하듯, 그렇게 2004년 5월 제주조각공원 신천지 미술관을 정리하고 또 다른 오지를 찾아 떠났다.

그해 11월 말부터 이듬해 6월까지 트럭 100대 분량이 되는 작품들을 경기도 양동으로 옮겼다. 양동의 지형에 맞춰 〈성령의 열매〉, 〈예수 그리스도〉, 〈아멘〉, 〈십자가형태 연구〉 등 대형 조각을 설치하였고, 1천여 평의 건물을 지어 2006년 2월 C 아트뮤지엄을 개관하였다.

조각은 생활 속에서, 정관모의 작품세계

조각이란 무엇인가. "그것은 자신의 생활 속에서 나오는 것이다. 생활 속에서 가장 골똘히 생각하는 것이 곧 작품이 된다. 조각은 마음의 표상이다. 조각은 심비心碑(마음속에 새겨진 표상)를 드러내는 것이다."

정관모는 개인전 22회의 숫자가 말해주는 것처럼, 평생 조각을 위해 살아왔다고 해도 과언이 아니다. 대학을 졸업한 후 1964년부터 추상표현주의에 해당하는 현대 조각의 제작에 집착하였다. 석조와 목조에 관심을 가진 것은 그때부터였다. 〈갈망에서 체념, 체념에서 생의 의미까지〉, 〈섭리〉, 〈생의 의미〉들은 생의 본질과 존엄성, 그리고 가치 추구에 역점을 둔 조각들을 제작하였다. 그는 이 조각들을 '유미주의적 유기체 추상조각'이라고 불렀다.

1974년 〈윤목輪木〉이라는 민속품을 발견하고, 조상들의 심미안을 현대조각을 통해서 어떻게 기릴 수 있을까 고심하였다. 윤목輪木은 전통 민속놀이 '승경도陞卿圖'의 놀이 도구이다. 약 10cm 미만의 크기로 오각주형五角柱形에 눈금이 새겨져 있으며, 주사위와 같은 역할을 한다. 그는 윤목의 특징을 살려 〈기념비적인 윤목〉이라는 일련의 대형 조각 작품들을 완성하였다.

이 작업을 계기로 제주의 전통 민속품인 남테, 정주목, 바디, 곰박 등을 소재로 상징성과 기하학적 요소를 추출하여 〈정주목의 모뉴멘탈리티〉를 완성하였다. 〈쏠라 폴Solar Pole〉은 '남테'에서 연유한다. 바람 센 제주에서 씨가 바람에 날리지 못하게 사용

했던 남테는 둥근 나무에 발이 무수히 달린 모양이다. 정관모는 수평적인 작품을 〈남테의 변주〉, 수직으로 세운 작품은 〈쏠라 폴〉이라 하였다. '쏠라 폴'은 태양 기둥이라는 말로 '세상을 밝힌다', '해 뜨는 나라'를 상징한다.

1985년부터는 민속품을 이용한 구체적인 조형성에서 벗어나 관념적인 형상성으로 사물이나 사건의 이미지를 표현하는 조형방법으로 전환하였다. 이를 〈코리아 환타지Korea Fantasy〉라고 했고, 1945년부터 1988년까지 한국 현대사의 영욕榮辱을 표현하고 있다.

1990년부터는 음각된 문양이나 기호, 그리고 오브제의 표상을 통해서 인간의 잠재의식을 은유적으로 표현하고 있는데, 1996년 제주에서 열렸던 〈표상 · 의식의 현현〉전은 이런 성과의 한 부분이라고 할 수 있다. 당시 정관모는 총체적으로 한국성의 완성을 시도하고 있었고, 이것은 1974년부터 지금껏 추구해온 '한국적 현대조각의 추구'라는 맥락에 닿아있다.

이제 정관모는 또 다른 변화를 시도하고 있다. 그림을 그리고 있는 것이다. 그는 미국에 유학하던 1970년대 초반에 〈종말의 지평〉이라는 제목으로 종교화 시리즈를 그린 적이 있었다. 그림을 다시 그리게 된 것은 교회 벽면 장식을 위해서였다. 그림의 내용은 십자가형태의 평면적 조형성 연구, 성경 이야기의 우화적 표현, 예수 생애의 상징적 표현, 한국 교회의 이미지, 하나님의 메시지 등이다.

미술평론가 윤진섭은 정관모의 작품의 여정에 대해 "1970년

대 중반에서 2000년대에 이르는 수직 구조의 전개는 '우주의 중심'으로서의 기둥의 의미를 토템과 오방색, 그리고 기독교적 상징에 순차적으로 결부시킨 결과이다…

　그것은 한마디로 집약하자면, 출발점, 즉 '기독교 정신으로의 회귀'라고 말할 수 있다"고 결론짓는다.

2010. 11. 09. 제민일보

정관모, 일상 속의 경이로움

서성록 • 한국미술평론가협회장

양평군의 동쪽 끝에 있는 양동에 가면 꼭 들려야할 곳이 있다. 미술계의 중진인 정관모 작가가 2005년에 세운 C 아트뮤지엄이다. 드라마에도 수차례 등장한 이곳은 산의 한 자락을 조각으로 채웠다고 해도 좋을 만큼 대작들이 가득 들어차 있다. 피톤치드가 진동하는 산림 속에서 휴식도 취하고 한가롭게 예술작품을 감상할 수 있는 곳이라고 할 수 있다. 이 미술관은 제주도의 명소였던 신천지미술관의 성격과 마찬가지로 조각 전용 미술관이면서 그의 예술세계를 총망라한 곳이기도 하다. 미술관이 소장하고 있는 2천여 점은 웬만한 공공미술관 소장품을 웃도는 수준이며 그것의 상당수를 조각 작품이 차지하니 어마어마한 규모라는 것을 짐작할 수 있을 것이다.

　미술관 산자락을 따라 올라가다보면 여러 조각가들의 작품과 함께 숲속 곳곳에는 대형 조각물이 세워져 있는데 그중에서 가장 눈길을 끈 작품은 정관모의 〈심비心婢-Amen〉란 석조작품이

다. 이 석비는 콩코드 광장의 오벨리스크, 워싱턴의 오벨리스크처럼 웅장함을 자랑한다. 하나에 수톤씩 나가는 돌기둥이 무려 열두 개씩이나 산 중턱에 세워져 있어 눈이 휘둥그레해진다. 작품을 살펴보면 열두 개의 석괴는 예수의 12 제자를 상징하고 각 면을 평편하게 다듬어 그 위에 성경구절을 도안화한 글자를 새겼다.

그러나 놀라움은 이것으로 그치지 않는다. 야외 미술관의 메인 작품은 따로 있다. 가장 널찍한 곳에 자리 잡은 강철판으로 된 예수상이 그것이다. 높이가 무려 22미터가 되는 이 작품은 가시 면류관을 쓴 그리스도의 마지막 순간을 담고 있는데 모든 것을 이룬 그리스도가 눈을 지그시 감고 임종을 맞는 모습을 형상화 하였다. 앞에 서면 일단 크기에 놀랄 뿐만 아니라 작품이 담고 있는 내용으로 인해 경건해지게 된다. 이 작품은 평생 그가 그려 오던 꿈을 실현시킨 역작인데다가 C 아트뮤지엄의 성격을 알려주는 대표작이기도 하다.

뮤지엄 운영으로 바쁜 그가 모처럼만에 신작을 가지고 나들이를 나왔다. 신작 소개에 앞서 먼저 그의 예술 여정을 간략히 살펴보면, 젊었을 때 이상과 열정으로 조각운동을 펼쳤고, 40, 50대에는 현대조각에 심취했다면, 60대 이후부터는 십자가의 도상을 조형적으로 풀이하는 동시에 자신의 신앙이야기를 들려주는 데에 힘을 쏟았다. 더욱이 30여 년간 재직하였던 성신여자대학교를 퇴임하면서 한층 자신의 예술을 심화시키는 데에 심혈을 기울여 얼마 전에는 〈New Icon〉이란 테마로 3백여 점의 평면회화

를 제작, 식지 않는 창작열의를 보여주기도 했다.

이런 일련의 과정은 그가 화업의 대미를 순수한 영혼으로 결정된 예술로 장식하고 있음을 나타낸다. 그의 경우 종교적인 작품이란 하나의 신종분야로 그치는 것이 아니라 자신의 성숙한 내면을 승화시키고 어떤 난관에도 불구하고 인생의 최종목적지를 향하여 나가는 순례자처럼 의미 있는 여행을 하고 있다는 점에서 주목할 수 있을 것이다.

근작에서 정관모가 보여주는 것은 자전적인 삶의 이야기이다. 종래의 작품들이 대부분 3차원의 입체로 구성되었고 주위 환경과의 조화를 염두에 두었다면, 근작은 설치작업에 가깝다. 재료면에서도 돌이나 철 같은 딱딱한 물질이 아니라 기성 오브제를 치환시키는 방식에 따랐다. 빈 병, 종교적 기념물들, 등잔, 나무상자, 주전자, 여러 장신구들 등 이전에는 사용치 않았던 기성품들이 눈에 띈다. 그의 작품은 그의 삶과 결부시켜서, 그중에서도 신앙의 내면과 결부해서 이해될 수 있는데 그것은 작품의 기술적, 외형적인 측면보다 더 의미 있고 중요한 것을 전달하기 위해서가 아닐까 싶다.

몇 가지 실례를 살펴보면, 〈고난당하는 것이…〉는 삶의 긴 여정 속에서도 소망을 잃지 않는 신앙을 드러낸 작품이다. 나무 선반 위에는 마리아에게 예수의 탄생을 고지한 가브리엘 천사 인형이 등장하는데 기쁜 소식을 전하는 천사는 왜 오지 않을까 하는 의문을 가지고 제작한 것이다. 작가는 상단에 해바라기를 설치하여 메시아에 대한 기다림을 나타냈다.

〈주를 경외함이…〉는 수정체와 등잔, 서랍장과 빈 병들이 나열되어 있다. 작은 수정 속에는 기도의 손이 새겨져 있고, 등잔은 영혼의 길을 밝혀줄 신령한 불빛을 의미하며, 서랍장은 은밀한 그리스도의 사랑이 들어있음을, 소주병과 콜라병, 막걸리병과 박카스병들은 하루하루를 시험과 유혹 속에서 살아가는 모습을 담고 있다.

〈만물이 주에게서 나오고…〉는 위로부터 십자가 이미지와 'Jesus'가 새겨진 나무판, 최후의 만찬 등을 볼 수 있는데 십자가가 죄인들을 향한 고결한 희생을 의미한다면, Jesus는 보혈의 주인공을, 열두 제자의 만찬은 그리스도의 몸과 피를 나누는 코이노니아를 암시한다. 각각의 이미지들은 희생과 사랑과 나눔이라는 기독교의 가치관을 함축하고 있다.

〈미련한 아들은…〉은 중국 후신에서 다섯 자녀를 데리고 감격적으로 고국을 밟으셨던 부모님에 대한 그리움을 담고 있다. 지금은 작고하신 부모님을 추억한 작품인데 나란히 서 있는 두 개의 비석이 부모님에 대한 추억을, 십자가의 장미는 부모님에 대한 사랑을, 옥합은 두 분이 물려주신 신앙의 유산을 상징하고 있다.

〈내 영혼을 아버지 손에…〉는 그리스도가 숨을 거두는 순간에 초점을 맞추고 있다. 상단의 십자가는 예수가 세상을 떠나는 장면을, 시계는 죽는 시간을, 등잔불은 사망에서 생명으로 나가는 부활을, 옥합은 세상을 의연하게 살아가게 해주는 부활의 신앙을 각각 의미한다.

〈주의 긍휼을 내게서…〉는 고달팠던 50년대 한국사회를 연상시킨다. 작품에는 궁핍했던 시절의 애환을 암시하는 찌그러진 주전자, 삽, 호미, 바가지, 소쿠리 등이 눈에 띈다. 한눈에 보아도 궁색한 살림살이라는 것을 알 수 있다. 전쟁 기간에는 죽음에 대한 두려움과 공포가 사람들을 괴롭혔다면, 전후에는 가난과 굶주림이라는 또 다른 불청객이 찾아와 사람들을 괴롭혔다. 겸손히 눈물로 기도한 민족을 하나님께서 외면치 않고 붙드시고 눈동자처럼 사랑하셔서 오늘과 같은 번영된 나라로 세우셨음을 증거하고 있다.

〈여호와는 나의 목자시니…〉 이 작품은 시편 중에서도 '황금시편'(칼뱅)으로 불리는 시편 23편 1절에서 착안한 작품으로 그리스도 안에서 누리는 마음의 평안과 행복을 표현한 작품이다. 새와 물고기, 십자가, 장신구들이 등장하고 액자 속에는 작가의 인물사진과 그의 작품사진이 담겨있다. 종교적인 도상들과 일상의 이미지가 잘 버무려져 있는데 신앙적인 삶을 통해 얻은 자유함과 내면의 기쁨을 표상하고 있다. 작가는 이 작품에 대하여 "알콩달콩 행복지수. 성聖과 속俗의 수위조절/그런 것 같다/그런 것"이라고 적었다.

그 외에도 설명치 못한 여러 점이 있는데 대체로 그가 거쳐 온 삶의 얘기를 잔잔하게 들려주고 있다. 특히 성경구절을 자신의 생활에 적용하는 접근법은 성경을 단순한 예술의 소재가 아니라 삶의 지침서요 인생의 좌우명으로 삼고 있다는 표시로 읽힌다. 이렇듯 기독교 신앙은 그의 예술을 떠받히는 버팀목일 뿐만 아

니라 삶에 질서를 부여한다. 그의 예술의 심부深部에 유유히 흐르는 신앙을 발견하는 것이 작품해석의 관건인 까닭이 여기에 있다.

출품작에서 볼 수 있듯이 그의 일상은 '하나님의 은총'과 '범사에 감사'라는 씨줄과 날줄로 촘촘하게 짜여 있다. 흔히 현실을 성과 속으로 나누는 경향이 있지만 그에게는 성과 속이 모두 일상 속에서 통일되어 있다. 성과 속을 따로 구분하지 않는 것은 세상의 주권을 모두 하나님께 맡기지 않으면 생각할 수 없는 발상이다. 일반적으로 우리 영혼 가운데 거룩한 성소가 있다고 간주하듯이 작가는 현실을 신성이 임하는 성소聖所로 여기는 것이다. 그의 신앙이 온전히 창조주께 의탁하고 있으므로 영혼이 투영된 예술 역시 일상에서 자신이 경험한 은혜의 신비를 찬찬히 풀어내고 있다.

탈무드에는 이런 말이 나온다. "다가올 세상에서 우리는, 하나님이 이 땅에 두셨으나 우리가 미처 즐기지 못한 모든 좋은 것들에 대해 해명해야 할 것이다." 주변에서 하나님의 통치를 본다는 것은 즐거운 일이다. 전율하는 법을 까마득히 잊어버린 현대인들에게 더욱 절실하다는 것은 두말할 것도 없다. 정관모는 일상 속에서 즐거움의 보화를 찾는다. 어느 사람에게는 평범할 뿐만 아니라 보잘것없는 것들이 그에게는 대단히 의미 있고 중요한 존재로 간주된다. 사소한 것에서도 은총의 충만을 느꼈기 때문이리라. 이처럼 아무리 소소한 것일지라도 성별聖別할 때 신성한 것으로 전환된다는 것을 확인하게 된다. 믿음의 눈으로 볼 때

경이로움이 모든 것에서 빛난다는 것을 작가는 우리에게 말하고
있는 것이 아닐까.

2011. 개인전 도록 서문, 서울미술관

원로작가 정관모 조각가 :
예술은 인간의 삶을 교화시켜야

⋮ 성창희 • 동아경제 기자 ⋮

정관모 선생은 그간 왕성한 조각 및 회화 활동을 통해 한국 미술의 발전을 이끌어온 원로작가이다. 그의 1970-80년대를 관통하는 기념비적인 〈윤목輪木〉 시리즈는 토착적 조형요소를 현대감각으로 이끌어낸 작품으로 주목받았다.

정 작가는 "1970-80년대 현대미술운동 차원에서 윤목 시리즈를 한 10년간 했다. 그런데 지금은 우리나라 현대미술이 만개하며 모더니즘을 넘어 포스트모더니즘까지 세계적 흐름과 발맞추고 있다. 이처럼 급속한 변화에 기성세대 작가가 현 무대에 적응하고 활동하는 작가는 극소수이며 시대변화는 가속화하고 있다"고 말했다.

그는 거듭 "다만 급속한 변화에 파묻혀 우리 고유의 것을 잃어버리면 한국미술은 뿌리 없는 나뭇가지처럼 말라 죽게 될 것이다. 글로벌 시대일수록 로컬리즘이 같이 가야 된다. 저는 전통을 현대적으로 재해석하고 그 속에서 삶과 예술의 뿌리를 박고 오

늘을 지탱하려고 노력하고 있다"고 말했다.

정 작가는 예술작품은 내재된 '상징'을 통해 아름답고 즐거운 순간적인 것을 관객에게 메시지로 전달해야 한다면서 요즘 젊은 세대가 작품 내재의 의미보다 반짝하는 감성에 치우치는 것에 대해 경계했다. 예술은 '반드시 인간의 삶을 교화시키고 인도하는 요소'가 있어야 한다는 것이 정관모 작가의 예술철학이다.

〈윤목〉에 이어 발표된 〈코리아 환타지〉는 이러한 정관모 작가의 예술철학이 반영되어 있다. 한국의 전통문화 토양을 조각이라는 조형매체의 기초로 삼고 한국사의 굴곡을 상징적으로 담아낸 작품들이었다.

이후 정 작가는 정년퇴임 시기인 2002년 한국기독교미술상을 수상하면서 왜 받았는가(?)에 대해 깊은 사유를 하고, 이를 기점으로 기독교적인 성경 속 소재를 모티브로 작품 활동을 펼치고 있다.

정 작가는 "나이가 들면서 삶과 예술에 대해 깊이 고찰하고 내면화하다 보니 죽음과 종교에 대한 관심이 높아졌다. 그래서 회화 쪽에서는 성경의 소재를 모티브로 한 작품 활동을 활발히 해왔다. 기독교적인 작품의 창작활동은 인간의 삶과 가치, 그 의미에 뿌리를 둔 것이다"면서 "예술작품의 창작은 작가 자신의 민족뿐 아니라, 보는 이들로 하여금 삶의 가치향상을 가져오면 금상첨화다. 내 작품이, 우리의 삶의 질을 높이는 데 쓰이는 예술작품이 될 수 있다면 영광이겠다"고 말했다.

정관모 작가의 작품을 살펴보면 〈윤목〉 이후에도 〈쏠라 폴〉,

〈정주목의 모뉴멘탈리티〉, 〈코리아환타지〉, 〈표상·의식의 현현〉, 〈나의 오벨리스크〉, 그리고 최근의 기독교 소재의 작품들 〈십자가형태 연구〉, 〈예수상〉(22.5m), 〈심비-아멘〉(지름 33m)까지 의식의 근간에는 종교와 인간의 소망과 의지에 대한 철학적 고뇌가 상징적으로 표현되고 있다.

정 작가는 조각을 거의 밖에서 하고 한가로운 시간에 그림을 그린다. 1000여 점의 그의 작품이 양평 숲속의 미술공원과 C 아트뮤지엄(미술관)에 전시되어 있다.

이외에 그가 제작한 환경조형물도 30여 점에 이른다. 최근작으로 지난달 의정부시 예술의 전당에 18m 크기의 〈쏠라 폴Solar Pole(태양기둥-꿈나무)〉 작품이 세워졌다. 이 작품은 우리들이 소망하는 의지를 태양에너지처럼 줄기차게 배양해 나가야 한다는 뜻으로 제작됐다.

정 작가는 "이제는 나이가 들어 작품 활동을 할 수 있는 시간이 얼마 남지 않았다. 조형물이 지역의 랜드마크로 부상하고 누구나 즐길 수 있도록 제 열정을 불사를 작품을 몇 점 남기고 싶다"고 말했다.

2014. 10. 23. 「동아경제」

정관모의 '뉴 아이콘'에 대하여

서성록 ● 미술평론가·안동대학교 교수

프라 안젤리코, 미켈란젤로, 홀바인, 베르메르, 렘브란트, 야콥 루이스달, 얀 반 호연, 밀레, 빈센트 반 고흐, 조르주 루오, 샤갈. 이들의 공통점은 역사 속에 빛나는 불후의 명작을 남긴 미술가들이라는 점이다. 그들은 기독교신앙에 바탕한 작품으로 후대의 사람들에게 지대한 영향을 끼쳤다. 신앙은 그들의 정신적 버팀목이자 삶의 체계였고, 자연스럽게 예술의 원천이 될 수 있었다. 작품 안에는 그들의 순결한 신앙과 명경과 같은 고백이 있다. 몇 세기가 흘렀어도 이들이 사랑을 받고 있는 것은 이들의 예술적 탁월성 탓도 있겠으나 작품 안에 스며있는 영혼의 메아리가 우리의 마음 판에 깊은 울림을 안겨다 주기 때문이라고 해도 과언이 아니다.

　여기 기독교 신앙을 바탕으로 한, 또 한명의 작가가 있다. 바로 우리 시대의 마에스트로 정관모이다. 그는 신앙과 대척점에 위치한 이성과 과학, 욕망과 같은 담론으로 점철된 현대미술에 문제를 제기한다. 그에게 초자연적 실재에 기초한 신앙은 삶과 예

술의 수문장 역할을 한다. 초자연적 실재는 이성, 과학, 욕망과 같은 용기容器에는 들어가지 않으며, 그런 작은 용기에 꾸겨 넣기에는 너무 거대한 그 무엇이 존재한다는 것을 실증한다. 그런 의미에서 우리는 정관모의 '뉴 아이콘'에 주목할 필요가 있다. '뉴 아이콘'은 어떤 개인적 믿음의 표상 이전에 우리 시대에 던지는 명분 있는 문제제기이자 대안제시라고 할 수 있다. 미술이 속박에서 벗어나야만 자신의 순수성을 회복할 수 있다는 계몽주의 세계관이 팽배한 현 시점에 정관모가 제시하는 '뉴 아이콘'은 자체로 충분한 의미를 지닌다고 본다. 작가는 우리 삶을 향한 하나님의 뜻을 인식하고, 이를 통해 혼미한 우리 시대의 관심사와 질문에 답하고자 한다.

작품의 변천

정관모가 기독교 신앙을 작품에 접목시킨 것은 지금으로부터 45년 전으로 거슬러 올라간다. 홍익대학교에서 조각을 전공한 그는 1967년 말 미국 유학시절부터 일련의 기독교적 주제의 작품을 연이어 제작하였는데 그때의 작품을 작가는 다음과 같이 언급한 바 있다.

> 나는 기독교나 유대교에서 말하는 종말론Eschatology에서 구원의 역사라는 주제를 발췌하여 조각과 그림으로 표현했던 것입니다. 예수 재림이고 심판의 날에 성령이 임하여 주님의 백성은 살아남고 (…)

인류역사는 종말을 고한다는 컨셉을 조형예술로 표현했던 것입니다.

이 무렵의 작품은 무거운 '심판'과 '종말'과 같은 주제여서 그런지 화면은 엄숙한 흑백 톤으로 되어 있다. '종말의 지평'으로 명명된 이 연작은 수평과 수직, 사각형과 삼각형, 그리고 원형으로 되어 있어 언뜻 보면 기하학적 추상으로 여겨질 수도 있을 법하다. 작가는 "구원의 역사가 전개될 곳은 인류 역사의 현장인 세상"이며 하나님의 심판이 도래할 때 "망망한 바다 풍경 같거나 막막한 지평"과 같다는 것을 암시한 방편으로, 이 같은 긴장감 넘치는 추상양식을 기용한 것으로 보인다. 이 점은 그가 무채색(흰색, 회색, 검정색)을 주조 색으로 삼은 데서도 확인된다. 여기서 무채색은 종말 후의 세상, 전쟁 후의 죽은 도시같이 공허와 비탄에 젖은 상태를 나타낸다.

정관모의 기독교 회화작품은 2000년대에 들어와 다시 활기를 띠기 시작한다. 1973년 초 미국에서 귀국한 그는 영암교회를 섬기고 있었는데 때마침 교회 창립 70주년을 맞아 교회 벽면을 장식하는 회화를 구상하게 된 것을 계기로 2006년 12월 초부터 2007년 3월까지 크고 작은 기독교 회화 40여 점을 양평 숲속의 미술공원 C 아트뮤지엄에서 발표했으며, 그 작품들은 현재 영암교회에 소장되어 있다. 이보다 조금 이른 2006년 여름에는 십자가 이미지를 소재로 한 현대 기독교 조각 작품 20여 점을 제작, 발표한 바 있다.

이외에도 2009년 국민일보 갤러리, 2010년 의정부 예술의 전당, 2011년 포항 문화예술회관, 그리고 2015년 청주 예술의 전당 등에서 문화선교를 위해 활발한 작품발표를 해오고 있어 젊은 작가들의 귀감이 되고 있다. 현재까지 무려 400여 점의 기독교 회화작품을 제작하였다고 하니 그런 예술적 열정이 어디서 나왔는지 놀라지 않을 수 없다.

세 유형의 작품

이번 전시는 크게 '십자가'와 관련된 주제, '성경의 줄거리'와 관련한 주제, '기독교 영성'에 관한 주제로 나눌 수 있다. 십자가와 관련한 주제는 그가 꾸준히 관심을 기울여온 주제로서 여기에는 〈화해의 십자가〉, 〈봉사 십자가〉, 〈평화를 가꾸자〉, 〈치유의 십자가〉 등이 포함된다. 남북한의 평화를 이끌어낼 해결책은 초자연적인 십자가의 사랑뿐임을 강조한 〈화해의 십자가〉, 바울이 로마로 압송될 때 조난당해 도착한 메리데 섬에서 보인 이적異蹟을 몰타 크로스Malta Cross를 통해 상징하는 〈봉사 십자가〉, 〈평화를 가꾸자〉는 남북분단의 아픔 속에 살아가고 있는 한국인들에게 평화를 가꾸어 통일을 이룩하는 데 예수님의 사랑이 절대적임을 강조하고 있다.

무엇보다 이 주제의 작품에서 주목되는 것은 〈십자가 모음〉(5mx2m)인데 여기에는 160개의 각기 다른 십자가 기호가 새겨진 피스들이 배열되어 있다. 기독교는 '십자가의 종교'라는 말에서 보듯이 십자가 없는 기독교를 생각할 수 없을 것이다. 기독

교에서 십자가는 사랑과 용서를 상징한다. 작가는 켈트, 카타콤, 라틴, 쇠테 모양의 십자가 등 수많은 십자가 모티브를 이용하여 십자가 안에 내포된 진정한 사랑과 용서의 의미를 생각하게 한다.

그가 즐겨 다루는 두 번째 주제는 성경을 하나님의 구속사적 관점에서 파악하는 일이다. 그러기 위해 작가는 그 배경이 되는 성경에서 주요 테마를 가져오고 있다. 〈천지창조〉, 〈실낙원〉, 〈노아의 방주〉, 〈여호와 삼마〉, 〈요나 이야기〉 등은 성경의 줄거리와 연관된 작품들이다.

〈천지창조〉는 성삼위일체 하나님께서 칠일 동안 펼치신 창조 사역을 각 날짜별로 도형화하고 있고, 〈실낙원〉은 아담과 이브가 하나님의 말씀을 거역한 범죄로 에덴동산에서 쫓겨난 사건을 화면 중심의 사과나무, 그 곁에 뱀의 이미지, 반쯤 먹다 만 사과 조각, 아담과 하와의 쫓겨남 등으로 상징화하고 있다. 그런가 하면 〈노아의 방주〉는 망망대해를 떠도는 한 척의 방주 위에 무지개가 떠 있다. 작가는 무지개를 통해 여호와 하나님께서 더 이상 대지의 생물을 벌하시지 않겠다는 약속을, 방주 위의 십자가를 통해 모든 위험과 고난을 이겨낸 튼튼한 방주처럼 우리의 구원자는 십자가에 달리신 그리스도임을 알려주고 있다. 〈요나 이야기〉는 요나가 다시스로 가는 길에 물에 빠졌으나 궁극적으로는 니느웨에 가서 자신의 미션을 완수하는 장면을 스토리텔링 식으로 형상화하였다.

성경의 내러티브에서 빼놓을 수 없는 것은 예수의 생애에 관

한 작품이다. 구약이 메시아에 관한 '예고편'이라면, 신약은 그렇게 고대하던 주인공 메시아가 등장하는 '본편'이라고 할 수 있다. 작가는 부활의 예수 상을 비롯하여 예수의 탄생부터 기적까지를 그만의 간결하고 명료한 방식으로 해석하고 있는데 수태고지, 탄생, 동방박사의 경배, 시몬의 축복, 요한의 세계, 랍비를 가르침, 병자의 치유, 죽은 자를 살리심, 물로 포도주를 만드심, 오병이어, 바다 위를 걸으시고 광풍을 잠재우심 등이 그것이다. 예수님 수난과 관련해서는 예수 수난 8처상이 대표적인데 이 작품에서는 그리스도께서 빌라도에게 심판을 받고 골고다에 오르시며, 쓰러지시고, 모친과 만나며, 시몬이 십자가를 대신 지고 가는 장면, 십자가에 달리시고 처참한 주검으로 내려지시며 장사지내는 장면이 부활하신 화면 중심의 그리스도 양쪽으로 나누어 펼쳐지고 있다. 이 작품의 줄거리는 수난이지만 작가는 수난에 초점을 맞추기보다 부활에 더 초점을 두어 그분의 전능함과 신성에 더 중점을 두었음을 알 수 있다.

한편 〈메시지〉, 〈시를 위한 그림들〉, 〈상념의 축〉, 〈코리안 처치Korean Church〉 등 신앙과 영성에 관한 일련의 작품들을 볼 수 있는데 〈메시지〉는 하나님의 뜻을 이해하려면 많은 기도훈련으로 그 메시지를 해독하기 위해 순종하는 마음을 가져야 한다는 것을, 〈시를 위한 그림들〉은 이해인의 작품에 담겨진 축복의 메시지를 8개의 분할된 화면에 담아 표현했으며, 〈상념의 축〉은 평화와 치유, 구원, 천국, 전도 등과 신앙생활의 근간을 이루는 생각들을 십자가 도형위에 실어냈다.

그런가 하면 〈영혼의 닻〉은 선박의 닻을 성경위에 배치한 그림으로, 인간의 마음이 진리의 성경 위에 내려질 때에만 영화로운 삶을 살 수 있음을 나타낸 작품이다. 주위의 무채색과 붉은 색은 호시탐탐 영혼의 닻을 위협하는 구도로 되어 있는데 붉은 색이 죄의 유혹을 암시한다면, 무채색은 진리를 알지 못하는 암흑과 같은 세상을 표현한 것이다. 이 작품은 어떤 세상의 위협과 유혹에도 불구하고 우리의 영혼이 항상 하나님 말씀에 귀를 기울이고 순종해야한다는 영적인 사실을 환기시킨다. 〈코리안 처치〉는 형형색색의 십자가를 통해 세계선교의 중심국가로 성장한 한국교회의 발전을 표현한 작품이다. 각 교회는 온갖 영롱한 색상으로 밝고 희망차게 표현되었는데 이것은 진리를 알지 못하는 어두운 세상에 앞으로도 교회가 빛과 소금의 역할을 해가야 한다는 염원을 담은 작품으로 이해된다.

예술의 사다리

정관모의 작품들에서 우리는 하나님 나라를 추구하는 작가의 열망을 읽어볼 수 있다. 만일 미술이 조형 자체의 범주에 국한되지 않고 저 너머의 실재에 맞닿아 있음을 인정한다면, 우리는 정관모의 작품들에서 까마득히 잊고 지냈던 '신념체계'가 얼마나 예술에 중핵적인지 이해할 수 있을 것이다. "열려진 모든 인간사회에는 모종의 초자연적인 질서개념이 있었고, 전통적으로 예술가들은 예술을 영적 목적에 이르는 물적 수단으로 사용해왔다"(Suzi Gablik)는 말에서 보듯이, 예술이 단순히 독립적이며 자

기 지시적이고 현시적이라고 여기는 생각은 오직 현대에서만 생겨난 개념이다. 그에 비해 정관모는 예술은 감각 너머의 초감각적 세계를 지향하고, 예이츠의 표현대로 '고차원의 실재로 올라가는 사다리'로 여긴다. 작가는 성경의 위대한 사건들을 경이로움과 아름다움으로 직조된 구속적 사건의 연속으로 바라보면서 거기에 담긴 심오한 영적 의미를 작품을 통해 차근차근 우리에게 환기시켜준다. 답답하기만 했던 현대미술의 빗장을 열어젖히고 영원한 나라를 향한 자신의 갈망, 그 일단을 '뉴 아이콘'에 담아내고 있는 셈이다.

내년이면 여든을 맞는다는 것을 고려하면, 작가의 행보는 참이례적인 일이다. 그 연세이면 감각기능이 무뎌지고 신체기능마저 저하되는 것이 보통이건만 원로작가는 오히려 활력과 생동감이 넘쳐나는 것을 볼 수 있다. 그의 인생 사전에는 절대로 '안일'과 '태만'이란 용어는 없는 것 같다. 자신을 연소시켜 주위에 밝은 빛을 던지고 따뜻한 열을 발하는 모습이 참으로 귀해 보인다.

더욱 눈길을 끄는 것은 작가로서의 정체성이다. 자신의 예술을 기독교 세계관 위에 구축한 것이나 하나님 나라의 추구를 자신에게 부과된 소명으로 여기는 모습이 너무나 존경스럽다. 그는 자신의 작품 전체를 적극적으로 기독교적 퍼스펙티브 안에서 모색하고 있는데 이것은 그가 기독교를 단순히 구복신앙의 차원을 넘어 삶의 체계 속에 확립하였다는 표시이기도 하다. 그의 작품에선 삶과 신앙, 그리고 예술관이라는 세 축이 정말 한 몸을 이루어 일사불란하게 돌아간다.

미술계의 어른임에도 불구하고 정관모는 오히려 자신을 낮추고 오직 하나님만을 기쁘시게 할 수 있는 것이 무엇인지 고민하는 것 같다. 자신의 작품세계를 '조형찬양'으로 명명하고 이를 창조주께 드리는 경건한 모습이 이를 단적으로 나타내준다. 우리 시대에 '신앙이라는 씨줄'과 '미술이라는 날줄'을 훌륭하게 교직交織한 프라 안젤리코Fra Angelico와 같은 작가를 만날 수 있으니 이보다 기쁜 일이 또 어디 있을까.

2015. 개인전 도록 서문, 청주예술의전당

작가 정관모의 예술세계 :
통시적 역사성과 동시적 창조성의 접목

김광명 • 숭실대학교 명예교수·예술철학

인간은 자신이 처한 실존적 상황에서 삶을 살아가는 역사적 존재이다. 또한 유한적 존재인 인간은 유한성을 극복하고 무한성을 갈망하는 존재이기도 하다. 예술가는 삶의 공간과 역사적 인 시간지평을 자신의 창조적 에너지와 예술의지로 결합하고 연결하여 작품으로 형상화한다. 그리하여 구체적인 작가 체험을 보편적으로 승화하여 우리의 공감을 자아내고 미적인 즐거움을 준다. 조각가 정관모는 우리 시대 최고의 조각가 가운데 한 사람으로, 그리고 대표적인 환경조각가 중에 한 사람으로 불리운다. 이제 그가 추구하는 예술의 동시적 가치와 의미가 무엇인가를 묻고 그가 살아 온 한국적 전통의 통시성에 그것을 어떻게 담아내는지[1]를 살펴보고자 한다.

[1] 그가 2006년 경기도 양평군 양동면에 세운 C 아트뮤지엄의 C이니셜에 그 의미가 상징적으로 압축되어 나타나 있다고 하겠다. 즉,

조각가 정관모는 1966년 중앙공보관에서의 첫 개인전을 시작으로 몇 년간의 구상과 모색의 시기를 거치면서, 그리고 1970년대를 전후하여 5년 동안 미국에서의 활동을 통해 자신의 예술이 추구해야 할 궁극적인 방향을 정한 것으로 보인다. 1970년대 중반부터 10여년에 걸쳐 〈기념비적인 윤목〉 연작을 통해 우리 고유의 전통에서 조형미를 찾고 그것을 현대적 미의식에 접목하고자 시도한다. 특히 '윤목輪木'이란 승경도陞卿圖 놀이에 사용하는 주사위의 일종으로 박달나무를 적절한 길이로 다섯 모가 나게 깎은 것으로, 가운데를 볼록하게 하고 양끝을 점점 뾰죽하게 다듬어 막대의 모서리에 1에서 5까지의 눈금을 새기고 놀이를 진행한다.[2] 민속유품들에 대한 관심을 계기로 작가는 그가 20여 년 머물렀던 제주의 삶과 도구를 엿볼 수 있는 전통 민속품[3]인 남

Contemporary(이 시대에), Creativity(창조적이고), Christianity(기독교적인 정신을 담아), Chung(작가 자신, 정관모의 예술의지) 이 한 데 어우러진 아트 뮤지엄이다.

2 승경도陞卿圖는 '벼슬살이하는 도표'라는 뜻으로 관직을 이용한 판놀이이다. 승경도놀이는 오각형으로 길쭉하게 만든 윤목이나 주사위를 굴려 나온 숫자를 따라 말을 이동하여 즐기던 민속놀이이다. 대개 계절에 상관없이 즐겼으나, 주로 이 놀이를 통해 일 년의 운세를 점친 까닭에 정월에 행해졌다.

3 다소 생소한 이름의 민속품을 소개하면 다음과 같다. '남테'란 제주도 농사에서 여름 농사 파종 끝에 씨앗이 바람에 날리지 않도록 땅을 잘 다져 주거나 밭흙을 고르는 데 사용하는 전통 농기구로서 길이 85cm 정도의 통나무에 나무 말뚝을 박아 만들며 소나 말, 또는 사람의 힘으로 잡아끈다. '바디'는 베틀·방직기·가마니틀 등에 딸린 기구의 하나

테, 바디, 정주목, 곰박 등을 소재로 상징성과 기하학적 요소를 추출하여 〈정주목의 모뉴멘탈리티〉를 완성한 바 있다.

　1980년대에는 민속품을 이용한 구체적인 조형성을 변용하여 이를 관념적인 형상으로 표현했다. 민속적인 정서를 기반으로 하되, 사물이나 사건의 이미지를 표현하는 조형방법을 택하였다. 이렇게 시도한 〈코리아 환타지〉는 작가의 체험에 비추어 우리나라의 근·현대사의 획을 긋는 해의 숫자를 써넣고 여기에 한국의 전통문양을 기호화하여 우리의 미적 정서를 표현했다. 1990년부터는 음각된 문양이나 기호, 그리고 오브제의 표상을 통해서 인간의 잠재의식을 은유적으로 표현하고 있는데, 1996년 제주에서 열렸던 〈표상·의식의 현현〉전은 이런 성과의 한 부분이라고 할 수 있다. 이는 작가가 우리 내부에 잠재된 정서와 의식을 대상에 어떻게 반응하는가를 살핀 결과물인 바, 1974년부터 작가가 추구해온 '한국적 현대조각의 추구'라는 맥락과 맞닿아 있다. 더 나아가 정관모는 2000년대 들어 '심비心碑'라는 작품의 주제를 정하고, 이를 '마음에 새긴 믿음의 표상'이라 정의하며, 기독교적인 의미와 소재를 작품에 담아서 오늘에 이르고 있다.[4]

—

　로서 대오리·나무·쇠 따위로 만들어 베 또는 가마니의 날에 씨를 쳐서 짜는 구실을 한다. '정주목'은 제주에서 집 입구인 '올레목'에 긴 나무막대를 가로로 걸쳐 놓을 수 있도록 구멍을 뚫어 양쪽으로 세운 기둥이다. '곰박'이란 삶은 떡을 건질 때 썼던 구멍이 다섯 개 뚫린 국자를 가리킨다.

4　작품의 방향에 대한 이론적 고민과 사색의 과정이 작가의 저술로 나

이러한 시대구분은 시대상황에 따른 작가의 예술의지를 표출한 것이거니와 통시적 역사성이나 공시적 창조 에너지가 거의 같은 시공간 안에서 함께하고 있다. 작가는 "평생에 걸친 작품 속에 관류하고 있는 조형정신은 결국 '내 인생' 문제였으며, 내가 나고 자란 민족의 원류인 '한국성'을 표현한 것이다. 조각은 마음의 표상이다. 조각은 마음속에 새겨진 표상을 드러내는 것"이라고 말한다. 정관모의 예술세계를 조망하면서 미술평론가인 김복영은 "크리스천 마인드를 배경에 둔 영성의 탐구자라는 데 주목하게 된다. 이는 그가 예술과 영성의 접점에 서 있음을 시사한다. 이 점에서 볼 때 그는 인류가 예술을 창조했던 이면에 영성의 깊이와 넓이를 공유하고자 할 뿐만 아니라, 인간이란 본래 영적인 존재라는 것과 영성의 근원이 곧 예술이라는 입장을 고스란히 간직하고 있다"고 말한다. 이는 조각가이자 화가인 정관모 예술에 기독교적 영성이 깔려 있음을 적절하게 잘 지적한 것이라 하겠다. 또한 미술평론가 윤진섭은 정관모의 작품의 여정에 대해 "1970년대 중반에서 2000년대에 이르는 수직 구조의 전개는 '우주의 중심'으로서의 기둥의 의미를 토템과 오방색, 그리고 기독교적 상징에 순차적으로 결부시킨 결과이다… 그것은 한마디로 집약하자면, 출발점, 즉 '기독교 정신으로의 회귀'라고 말

—

타나 있다. 이를테면, 『기념비적인 윤목』(대원출판사, 1980), 『정주목의 모뉴멘탈리티』(미진사, 1988), 『표상 의식의 현현』(미술문화, 1994) 등이다.

할 수 있다"고 결론 짓는다. 이들 두 평론가는 기독교정신의 구체적 내용을 세세하게 언급하고 있지는 않으나 그의 조각과 결부된 회화세계의 상징성에서 우리는 예수상의 의미나 십자가에 담긴 작가의 신앙고백을 읽을 수 있다. 이제 좀 더 가까이 작품의 내용과 의미를 음미해보기로 하자.

세태를 비판적으로 묘사한 것으로 보이는 〈Crazy Years〉(2013)는 나무 등걸의 뿌리를 위로 향하여 뻗게 하고 나무기둥을 마치 장승이나 토템처럼 세운 모습이 세상의 모순과 갈등을 표출한 듯하다. 정상正常이 아닌 '미친 세월들'처럼 거꾸로 도치된 나무의 위아래는 가치가 전도된 세상을 향한 작가적 항변이라 하겠다.[5] 〈기념비적 윤목〉(2009-2014) 연작은 검은 색 나무 기둥에 붉은 색으로 테를 둘러 새기거나 마치 부호나 기호를 각인한 듯한 작품이다. 인공적 새김과 자연스레 형성된 나무를 대비하여 조화를 꾀한 것으로 보인다. 하늘을 향해 침묵의 변辯을 토해낸 듯, 동서남북, 상하좌우로 우뚝 선 기념비처럼 서 있다. 여러 개의 기둥들이 신전의 열주(列柱)처럼 도열하고 있는 듯하고, 마치 토템의 상像을 그리거나 조각한 토템기둥과도 같아 보인다. 이들 다섯 작품들의 주제는 같음에도 약간의 뉘앙스를 달리하여 형상화

5 이 대목에서 우리는 예술을 통한 작가의 비판적 시대정신을 읽을 수 있으며, 마치 피카소가 "그림이란 나에게 파괴의 종합"이라고 언명한 점을 떠올리게 한다. (피에르 덱스, 『창조자 피카소』, 김남주 역, 한길아트, 2005, 39쪽 참조.)

함으로써 보는 이의 다양한 상상력을 불러일으킨다.

〈정주목의 모뉴멘탈리티〉(1987)는 두 개의 네모난 철제 기둥을 세우고 여기에 각각 세 개의 구멍을 뚫어 붉은 색을 칠한 뒤, 조금 거리를 두고 서로 떨어져 있는 둘에다 세 개의 봉을 끼워 가로로 연결한 작품이다. 세로로 세우고 가로로 연결하여 관계적 의미를 강조한 것으로 보인다. 〈코리아 환타지〉(2013-2014) 연작은 역사적인 사건이나 의미가 있는 연도의 숫자(예를 들면, 1945, 1950, 1960, 1961, 1986, 1988 등)를 기둥에 써 넣어 상징성을 담고 있다.[6] 어떤 것은 두개의 기둥이 마주 바라보고 서 있으며, 각각 붉은색과 초록색으로 얼기설기 톱니처럼 각인되어 있다. 다른 것은 뿌리째 드러난 나무 등걸의 중심에 흰색, 초록색, 붉은색, 노란색이 원색으로 강한 열기를 품고 있으며, 비스듬하게 세로로 칠해진 원환이 바퀴처럼 가운데 위치하고 있다. 뒤의 배경에는 나무기둥이 둘러싸듯 서 있다. 〈코스모너지〉(2009)는 우주의 에너지로서 질서정연하게 구성된 원자나 분자배열처럼 엮여져 있다. 부분과 전체의 역동적 에너지를 통해 질서와 조화를 엿볼 수 있다. 〈표상·의식의 현현〉(2013-2015)은 나무기둥을 여러 부분으로 나누어 다양한 기호를 써넣은 모습이다. 그 기호들이

6 정관모의 <코리아 환타지>는 작곡가 안익태가 우리나라 역사를 음악으로 표현한 '코리아 환상곡(코리아 환타지)'을 떠올린다. 그것은 고대의 평화스런 전원풍경을 기조로, 외세의 압제에 항거하며 투쟁한 선조들을 위로하는 내용이다.

란 시대를 지배하는 화폐단위이기도 하고, 십장생의 거북등 모습이나 원시시대의 수수께끼 같은 부호도 새겨져 있다. 작가가 어떤 의식을 대상에 투사할 때에는 늘 인간의 원초적 욕망이나 시대적 열망이 비판적으로 각인되어 드러나 있다.

　작가 정관모에게 있어 인간의 삶과 생명에 대한 근본적인 물음은 영성靈性에 바탕을 두고 있다. 기독교적 세계관에 근거하여 작품을 제작한 조르주 루오Georges-Henri Rouault(1871~1958)의 경우, 그는 검고 굵은 선을 색채와 어울리게 하여 종교적인 깊이를 더했으며 기독교도를 넘어서 모든 사람들의 찬탄을 자아내고 있다. 앞서 언급한 바와 같이, 유한한 존재인 인간은 무한성을 추구하는 종교적 존재Homo Religiosus이다. 우리는 정관모의 작품에서 기독교적 영성을 넘어 보편적 인간 정서인 사랑과 치유, 평화의 의미를 느낄 수 있다. 한국적 미의식을 추구하는 〈코리아 환타지〉의 작가 정신에서, 그리고 〈기념비적인 윤목〉이 던져주는 상징성에서, 나아가 전통의 맥락을 내포하면서도 현대의 시대정신을 놓치지 않는 작가의 치열함을 읽을 수 있다는 점에서 그러하다고 하겠다.

2017. 03. 「미술과 비평」

1985.
정관모 작 <기념비적인 윤목>, 나무, 300x90x180cm,
여의도 범양빌딩 환경조형물

2010.
정관모 작 <여호와 삼마>, 캔버스에 아크릴, 145x145cm,
에스겔이 본 새로운 예루살렘의 기본도를 상징한 그림

C 아트뮤지엄
정관모 인터뷰

영성의 시선으로 세계를 창출하다

이순호 • 차장

경치 좋은 국도를 따라 산자락 그늘 밑으로 한참을 달리다보니 정관모 관장님과 만나기로 한 양동역이다. 이름 모를 시골역의 정겨움이 와락 달려든다. 선로 옆으로 무성하게 자란 잡초와 그 뒤에 나란히 서 있는 밤나무들, 그리고 역 앞의 조그마한 가게들이 서로 다정하다.

작열하는 태양 아래에서 우리는 서로의 명함을 주고받는 것으로 인사를 대신하고, 실제 관장님(?)이라는 분을 기다리기로 했다. 잠시 후 정관모 관장님의 안주인이신 김혜원 교수님을 만나 뵐 수 있었다. 부부가 같은 길을 걸어가서 그런가! 평온한 미소가 닮았다.

두 분의 안내를 받아 우리는 이곳에서 제일 맛있다는 집에서 점심부터 먹기로 했다. 앞마당이 널찍하고 통나무로 수수하게 지어진 '계정횟집.' 그 곳에서 먹은 송어 회는 입안에서 살살 녹는 감칠맛이 뛰어났고, 뒤이어 나온 매운탕의 걸쭉한 국물은 배가 부른 상태임에도 불구하고 자꾸만 입맛을 당긴다. 오랜만에

맛있는 음식을 먹고 난 행복감이라고나 할까…

이 맛을 못 잊어 서울에서 일부러 내려오신다는 김혜원 교수님의 말씀에 다음 달에 우리도 다시 한번 꼭 오겠노라고 선뜻 약속을 한다.

이제 관장님을 선두로 원래 목적지인 C 아트뮤지엄 관람을 하기로 하고, 길을 나섰다. 저 멀리 보이는 건물 위로 빨간 조형물이 푸른빛과 너무도 잘 어우러져 나의 기대감과 호기심을 유발한다.

C 아트뮤지엄의 C는 Contemporary(이 시대에), Creativity(창조적이고), Christianity(기독교적인 정신으로), Chung(정관모가 설립)의 뜻을 담고 있다. 이곳은 모더니즘 이후의 현대미술과 기독교적인 성격의 작품들로 조성된 미술관이며, 개인 미술관으로서는 우리나라에서 그 작품수와 규모가 가장 크다. 양평 외딴 곳 산자락에 위용과 침묵을 간직한 거대한 철물과 석재의 볼륨들, 그리고 무엇보다 뮤지엄 안에 소장되어 있는 작품은 그리스도의 구원의 역사를 그리려는 의지의 소산이 있는 곳이다.

Jesus Christ : 다 이루었다 내 영혼을 아버지께…

미술관 건물을 뒤로 하고, 먼저 관장님의 안내를 받아 외관 설치미술부터 보러 산으로 향했다. '말이 많으면 남에게 해 끼치는 일도 많다. 말 많고 잘되는 법 없다. 잠19:7'라고 새겨져 있는 석상을 선두로, 오르는 내내 수십 가지의 조각전시물들이 제각

각 다른 주제로 군상을 이루고 있다. '추상조각가든', '청년작가회 기념비', '시가 있는 동산', '동물조각이 있는 언덕' 등, 산 전체가 석재와 금속재로 만들어진 작품들이다. 그런데 희한한 건 그 어떤 것도 따로 동떨어진 느낌이 없이 자연과 더불어 조화를 이룬다. 워낙 방대한 규모에 그 수도 많아 어디서부터 눈을 둬야 할지, 많은 시간을 할애해야 할 것 같은 행복한 비명을 지르며, 미처 따라가지 못하는 내 다리를 연신 두들겨야 했다.

산 중턱쯤 다다랐을까…

넓은 공원과 함께 커다란 십자가형 조형물들이 제 자리를 잡고 서있다. 바로 그 순간, '와~', 나도 모르게 감탄사가 절로 나온다. 작품들 뒤편 중앙에 산 만한 크기의 '예수의 형상'이 있다. 그 얼굴만도 무려 15m, 전체 높이는 22.5m로, 특수강철로 만들어진 '세상·천국·예수'를 조형한 현대조각품이다. 예수의 얼굴은 모든 아픔과 두려움을 참고 다 이겨낸 다음 그 영혼이 떠날 때, 온전하게 하나님의 뜻에 순종하는 무표정의 평온으로 표현된다. 그 뒤에는 예수의 영광을 나타내는 광배가 있고, 동서남북 세상 끝을 상징한 4극과 천사들의 사다리가 있다. 그 아래 정가운데에는 문이 하나 있다. 안으로 들어가니 앉아서 기도할 수 있는 작은 공간이 마련되어 있는데, 이곳에서는 마치 예수의 품속에 들어가 기도하는 듯한 색다른 감동을 준다.

Holy Stones : 송축하라 경배하라 기뻐하라

이제 '미러클 존'이 있는 산꼭대기로 발걸음을 옮겼다. 저 너머
로 커다란 석조기둥들이 원형으로 서 있다. 높이 7.7m가 넘는 거
대한 돌들을 옮기는 것도 문제려니와, 그 돌을 다듬고 만드는 것
만도 쉽지 않을 터, 그런데 저 큰 돌들을 또 어떻게 일일이 세웠
을까? 기적과 같은 하나님의 축복이 아니었다면, 결코 탄생될 수
없었다는 관장님의 고백과 함께 기둥마다 새겨져 있는 자음을
연결시켜 보았다. 그것은 바로 신앙고백이었다. '내 영혼아 주님
을 송축하라. 경배하라. 찬양하라. 기뻐하라'라는 도안이다. 작품
의 중심부에 서서 조용히 돌아보면 어느새 숙연해지면서 성령이
함께함을 느낄 수 있다는 이곳은, 성지 아닌 성지로 많은 이들의
사랑을 받고 있는 장소이기도 하다. 나 역시 산에서 내려오는 동
안 간절한 소망과 자유의 열정이 솟구쳐 오르고 있었다.

Korea Fantasy : 체험과 의식에서 분출되다

다시 미술관 입구로 들어왔다. 건물 중앙에는 〈심비心碑-성령의
열매〉라는 작품으로 7m가 넘는 3개의 돌기둥이 신앙 성숙을 나
타내고 있다. 돌에 무한한 생명력을 넣어 의미를 부여한 그의 작
품은 이미 하나의 존재가 되어 보는 이로 하여금 고개를 숙이게
한다. 그런데 시간이 흐를수록 그가 예술을 '신神적 가치'로 끌어
올린 집념에 대한 경이로움도 놀랍지만, 그가 흘렸을 수고와 고
생스러움에 마음이 안쓰러워진다. 발걸음을 옮겨 드디어 '정관
모 기념관'이다.

1970년대 작품이라는 '윤목輪木'은 전통적인 조형미와 상징적이면서도 기하학적인 요소로 멋들어지게 추상화되어 있다. 이전의 구체적으로 견지했던 방법에서 벗어나, 관념적으로 사물이나 사건의 이미지를 표현했다는 이 작품들은 문양이나 기호, 또는 오브제의 표상을 통해 은유적으로 표현되고 있었다. 모두 '코리아니즘Koreanism' 즉, 한국성의 추구이다.

구원의 역사가 전개될 곳은 인류역사의 현장인 세상이다
건너편에는 같은 재료로 마치 주사위를 위로 쌓아 놓은 기둥모양의 작품들이 일정한 형태로 줄을 지어 서있다. 90년대에 만들어진 이 목조조각들은 〈표상·의식의 현현〉이라는 이름으로, 그것이 제시하는 미는 눈과 가슴을 현혹시킬 만큼 압도적이다. 빈틈없이 빽빽이 들어찬 작품이 신비롭다.

군더더기 없이 깔끔하게 꾸며진 기념관 내부 2층, 그곳엔 예수 재림과 구원의 역사, 그리고 심판의 날이 조각과 그림으로 전시되어 있다. 종말은 무채색을 이용해 면 분할로 지극히 절제되어 표현되었고, 성령은 꿈틀꿈틀 움직이는 문양으로 구름처럼 표현되고 있었다. 그의 설명을 빌리자면, '무엇하나 선명히 기대할 것 없이 암울하게만 느껴졌던 젊은 날, 세상을 영성으로 보기보다는 인간의 감성과 이성과 지성으로만 해결하려 했던 삶의 독백 같은 그림'이다. 그의 고백 속에서 깊은 고뇌가 느껴진다.

평화로 잇는 미소 : 김혜원 미술관

마지막으로, 그와 나란히 같은 길을 걷고 있는 김혜원 작가의 전시관으로 들어갔다. '태초에 하나님께서 아담을 지으시고 그의 아내로 이브를 다시 지으셨을 때, 에덴에서 노닐던 이브, 하나님의 뜻에 의해 지으심을 받은 순수한 이브의 아름다움은 어땠을까?' 그녀의 상상력으로 만들어진 이브는 너무나 순수하고 아름다운 자태로 미소 짓고 있다.

또한 인간의 원형이며, 평화의 상징인 이브와 정적인 섬의 이미지를 통해 표현된 자연, 그리고 변질된 자연, 그러나 결국 인간이 돌아가야 할 곳은 절대자에 의해 창조된 태초의 순수한 자연임을 표현하고 있는 작품들을 보고 있노라면, 삶을 바라보는 김혜원 작가의 순수하고도 다듬어진 인생의 연륜이 느껴진다. 그녀의 깊은 성찰과 신앙심으로 탄생된 작품들에서, 우리가 삶을 어떻게 바라보면서 살아야 할지 다시 한 번 돌아보게 된다.

자음과 모음이 만나 음절이 되고, 다시 음절과 음절이 만나 단어가 된다. 이는 지극히 순리적이지만 무한한 의미를 탄생시킨다. 그의 작품이 그러하다. 반복되는 수많은 과정을 통해 생성된 일정한 간격 너머로 자유와 소망이 있었다. 한국미술조각계의 큰 획을 그은 정관모 작가의 작품들을 한꺼번에 감상할 수 있었던 행운에 감사드린다.

2007. 10. 「아름다운 사람들」

심비心碑 : 마음에 새긴 믿음의 표상

이광민 • 기자

국내 유일의 기독교 조각 미술관 'C 아트뮤지엄'

경기도 양평군 양동면, 시골의 정취를 그대로 간직한 그곳에 특별한 미술관이 있다. 청량리역에서 출발하는 기차를 타고 미술관으로 가는 길은 일상에서 찌든 마음을 정화해주기에 충분하다. 너른 들과 푸른 숲은 화려한 도시의 빛깔에 피로해진 눈에 휴식을 선물한다. 1시간 30분 동안의 기차여행은 혼자라도 좋고 가족, 친구, 연인과 함께라도 좋다. 양동역에 내리면 조금 놀랄는지 모르겠다. 작고 아담한 역사驛舍와 한가로운 도로, 4층을 넘는 건물을 찾아보기 힘든 면내 풍경은 처음 '생경함'으로 다가온다. 하지만 이내 생경함은 평온함으로 바뀐다. 택시를 타고 미술관으로 가는 내내, 그 평온함의 강도는 짙어진다.

'C 아트뮤지엄'이라는 간판 대신 높다란 조형물들이 미술관에 당도했음을 알린다. 조각가이자 성신여대 조소과에서 후학을 가르친 정관모(영암교회) 대표가 건립한 C 아트뮤지엄은 국내 유일의 기독교 조각미술관이다. 2005년 문을 연 C 아트뮤지엄의

모체는 1987년 당시 수도권을 제외하고 미술품을 감상하기 어려웠던 지역에 대한 안타까움의 결과물인 제주의 신천지미술관이었다. 2004년 폐관하기까지 신천지미술관은 제주 도민과 여행객들에게 미술 감상의 색다른 맛을 선사했다. 정 대표는 창작에 대한 열정만큼이나 나눔에 대한 열정을 가진 사람이다. 그는 예술은 나누는 것이라 생각한다. 아무리 좋은 작품이라 할지라도 나누지 않는다면 무슨 의미가 있겠는가. 그의 이 같은 생각이 신천지미술관과 C 아트뮤지엄의 건립을 가능하게 했으리라.

2002년 정 대표는 기독교미술인협회로부터 대한민국 기독교미술상에 선정되었다는 뜻밖의 소식을 듣게 되었다. 그는 당시 적잖게 놀랐다고 한다.

처음에는 상을 받을 수 없다고 했어요. 제가 기독교 미술에 어떤 영향력을 미쳤는지 생각해 보았죠. 별 게 없더군요. 그래서 상을 받지 않겠다고 했습니다. 그런데 그러면 안 될 것 같았어요. 순종해야 한다는 생각에 수상하게 되었습니다.

수상 후 그는 '이 상이 나에게 어떤 의미의 상일까', '이 상이 요구하는 미션이 무엇일까' 깊이 고심하였다. 오랜 묵상과 기도 끝에 그가 내린 결론은 기독교 미술관 건립이었다. 미술관 건립을 결정한 후 정관모 대표는 미술관 부지를 찾기 위해 수도권 주변의 소도시를 수십 군데 탐방했다. 서울과 그리 멀지 않으면서도 풍광이 아름다운 곳을 찾기 위해 다리품을 수없이 판 끝에 그

의 눈에 띈 곳이 바로 현재 미술관이 자리한 양평군 양동면의 산자락이다. 부지가 결정된 후 일은 일사불란하게 진행되었다.

부지 7만 5천 평, 입체작품 1,300여 점, 평면작품 200여 점, 미술관 규모를 눈으로 확인한 사람들은 개인이 어떻게 이렇게 큰 미술관을 건립할 수 있는지 궁금해 한다. 정 대표는 그때마다 이렇게 대답한다. "인간 정관모의 힘으로는 도저히 할 수 없는 일이죠. 하나님의 역사하심과 부어주심이 있었기에 가능했습니다."

주께로 가까이

피난시절 누나를 따라 교회 문턱을 넘은 정 대표는 하나님과 동행하며 이제껏 살았다. 자유로운 예술가 기질로 하나님과 간간이 멀어지기도 했지만 그는 이내 주님 품으로 돌아와 무릎을 꿇었다. C 아트뮤지엄은 그런 그의 신앙고백의 장소다. 미술관 이름의 C에 그의 신앙고백이 그대로 녹아 있다. Contemporary(이 시대에), Creativity(창조적이고), Christianity(기독교적인 정신으로), Chung(정관모가 설립).

미술관 입구에 들어서면 어마어마한 크기의 돌 세 개가 시선을 사로잡는다. 〈심비心碑-성령의 열매〉라는 제목의 정 대표의 작품이다. 세 개의 돌기둥은 삼위일체를 상징하며 돌기둥에는 시대와 지역, 용도에 따라 각기 다르게 사용되었던 십자가와, 좌절 중 한 인간이 예수님을 만나고 하나님을 믿으며 구원의 면류관을 얻는 신앙성숙의 과정이 새겨져 있다. 〈심비心碑-성령의 열

매〉를 중심으로 정관모 기념관, 전시관, 교육관, 편의관이 자리
하고 있다. 정관모 기념관에는 정관모 대표의 중기의 조각품과
회화 작품이 전시되어 있으며, 전시관에는 상설, 기획 전시중인
작품들이 전시되어 있다. 또한 교육관에서는 세미나, 기도회, 집
회 등의 모임을 가질 수 있는데, 예약 신청만 하면 누구나 사용할
수 있어, 문화 활동과 모임 활동을 동시에 하고자 하는 이들에게
좋은 평가를 받고 있다. 미술관 뜰 여기저기에는 현대적 감각의
조각품과 기독교 색채가 짙은 조각품들이 전시되어 있는데, 어
린 시절 보물찾기를 하던 때의 설렘과 기대감을 상기시킨다.

　미술관 앞뜰 빨간 조형물 뒤에 있는 작은 길을 따라 오르면 십
자가의 숲에 닿을 수 있다. 십자가의 숲으로 가는 길 옆에는 밤
나무가 심겨져 있어, 숲길을 걷는 평온함을 만끽하며 사색에 잠
길 수 있다. 길의 끝, 관람객들은 입을 다물지 못한다. 너른 평지
에 수십 개의 변형된 십자가 조형물이 전시되어 있어서이기도
하지만 세계에서 가장 크다는 예술님의 얼굴 조각상에 숨이 막
히기 때문이다. 〈Jesus Christ〉라는 제목의 이 작품은 전체 높이
22.5m, 예수님 얼굴상 15m에 달하는 대규모 조각품이다. 특수강
철로 만들어진 이 작품은 1년 여의 제작기간을 거쳐 완성되었다.
정 대표는 예수상을 받치고 있는 지지대를, 과거 초기 기독교인
들의 지하묘지였으며 박해를 피해 예배하던 자들의 예배 처소였
던 카타콤으로 만들어, 관람객들로 하여금 묵상과 기도의 시간
을 가질 수 있게 배려했다. 카타콤 안에서 조용히 묵상과 기도의
시간을 가져보는 것도 좋으리라. 마치 예수님의 품속에서 기도

하는 듯한 감동이 밀려올 것이다.

　〈Jesus Christ〉가 전시되어 있는 십자가의 숲에서 조금 더 올라가면 정관모 대표가 마지막 작품이라 생각하고 혼신을 쏟은 〈심비-아멘〉이 전시되어 있다. 이 작품은 7.7m의 화강석에 "내 영혼아 주님을 송축하라 내 영혼아 주님을 경배하라 내 영혼아 주님을 찬양하라 내 영혼아 주님을 기뻐하라"는 복음성가의 머리글자를 도안화해 새긴 작품으로 관람객들로 하여금 자신도 모르게 찬양을 흥얼거리게 만드는 이상한 능력(?)을 가진 작품이다. 정 대표는 기적과 같은 하나님의 축복으로 제작된 이 작품을 '홀리 스톤Holy Stones'이라는 별칭으로 부르기도 한다. 〈심비-아멘〉 옆에는 신천지미술관을 추억하는 〈제주의 추억〉과 청년작가회를 기념하는 〈청년작가회 기념비〉가 세워져 있다. C 아트뮤지엄의 실외 전시공간은 테마별로 조성되어 있는데, 동물조각이 있는 언덕, 시詩가 있는 동산, 추상조각가든, 사실조각가든 등이 그것으로 비슷한 주제와 소재의 작품들을 한 공간에서 감상할 수 있어 색다른 즐거움을 준다. 실외전시 작품은 시간, 날씨, 계절에 따라 그 모습이 바뀌어, 그 변화를 찾는 재미 또한 쏠쏠하다.

조각가 정관모가 드리는 조형 찬양

　너희는 우리로 말미암아 나타난 그리스도의 편지니 이는 먹으로 쓴 것이 아니요 오직 살아계신 하나님의 영으로 한 것이며 또 돌비에 쓴 것이 아니요 오직 육의 심비에 한 것이라."(고후 3:3)

어느 날 성경 공부를 하던 정관모 대표의 가슴에 '심비'라는 단어가 와서 꽂혔다. 그는 이 단어를 놓고 기도하고 묵상한 끝에 '내 마음에 새기는 믿음의 표상'이라는 의미를 부여했다. 그날 이후 심비心碑는 그의 작품의 대주제가 되었다. 정 대표는 마음에 하나님의 사랑과 가르침을 새기듯 작품 활동에 임했다.

그는 C 아트뮤지엄이 믿는 사람에게는 믿음을 점검하는 기회와 마음에 작은 울림을 전하는 공간이 되길 바라며, 믿지 않는 사람에게는 기독교와 하나님, 예수님에 대해 한번쯤 생각해보는 기회를 제공하는 공간이 되길 바란다.

'조형 찬양'. 정 대표가 만든 신조어로 목소리가 아닌 조형물로 드리는 찬양을 뜻하는 말이다. 조각가인 그가 드리는 '조형 찬양'을 하나님은 어떤 모습으로 바라보고 계실까. 최초의 예술가 하나님이 만든 빛과 어둠, 바람, 구름, 눈, 비가 인간이 만든 조형물을 감싼다. 비로소 조형물은 완벽한 미美를 찾는다.

정관모 그는 조각가다. 〈심비-아멘〉이 마지막이라 했지만 그의 내부에서는 창작의 열망이 불타고 있었다. 정 대표는 현재 작품을 구상 중에 있다. C 아트뮤지엄을 운영할 능력을 갖춘 사람이 나타나면 미술관 운영에서 손을 떼고 싶다는 정관모 대표. 조각가인 자신이 할 일은 미술관을 지키는 것이 아니라 작품 활동을 통해 하나님을 찬양하는 것임을 새삼 깨달았기 때문이다.

깊어가는 이 가을 그의 '조형 찬양'을 들으러 C 아트뮤지엄을 방문해 보는 것은 어떨까. 미술관을 지키는 충성스러운 개 '지킴이'의 찬양(?)도 들을 수 있을 것이다. 정관모 대표와 지킴이가

함께 드리는 불협화음의 찬양이 궁금하다면 오는 주말 가벼운 차림으로 C 아트뮤지엄을 방문해 보자. 당신은 미술관 입장과 함께 찬양을 흥얼거릴 당신의 모습을 발견하게 될 것이다.

2007. 11. 「신앙세계」

산 진실을 찾아 영혼의 소리를 듣는 예술가

: 김미영 • 기자 :

한 번도 이 길을 후회해 본 적이 없다

피비린내 나는 전쟁의 상황에서도 꿈은 자란다. 6.25 전쟁을 고
스란히 몸으로 살아내며 예술가의 꿈을 키우던 이 사람, 요란한
폭격기 소리가 하늘을 가르고, 아스라이 폭탄 소리가 전해지던
들판에서 그는 그림을 그렸다. 허술한 종이 위에 파란 하늘과 뭉
게구름, 그리고 뺨을 간질이며 지나가는 산들바람이 살아서 움
직인다.

초등학교 들어가기 전부터 형이나 누나를 따라 옆에서 그림을
그렸던 기억이 있어요. 학교에 들어간 후 처음 미술 공부를 하게
되었고, 누구도 가르쳐 주는 사람이 없는데 혼자 들에 나가서,
지금 말로 하면 야외 스케치를 하곤 했지요. 그때부터 제 꿈은
예술가였어요.

정신 없이 그림을 그리다 뉘엿뉘엿 해가 기울기 시작하면 푸

르스름한 저녁공기를 가르며 집으로 돌아왔다. 호롱불에 의지해 책에 그려진 그림을 옮겨 그리다보면 밤은 깊어갔다.

그림이 그냥 좋았어요. 한때 베토벤 위인전을 읽고 감명을 받아 '미술은 취미로 하면서 작곡가가 되어야겠다' 결심하기도 했는데, 아버지께서 강력하게 반대하시는 바람에 조소과로 진학하게 되었습니다.

전쟁 후의 처참한 경제 상황 속에서, 음악을 해서 어떻게 먹고 살지 걱정하셨던 선친, 그나마 정 관장의 형이 서양화를 전공하여 미술교사로 일하고 있는 것을 보시고 미대 쪽으로 권유하셨다. "군대를 제대할 무렵까지 사실 음악과 미술, 문학의 기로에서 갈등도 했어요. 그러나 미술로 확정한 이후론 한 번도 이 길을 후회해 본 적이 없습니다."

오래된 기억이지만 당시의 결의가 정관모 관장의 얼굴에 비쳐진다. 그 후 50여 년 인생을 걸어오며 그는 조각가 정관모로서 당당히 자리 잡았다.

나에게 천부적인 재능이 있는 걸까

재능 문제는 작가들에게 두고두고 걸리는 문제죠. 예술가는 타고난 재능이 있어야 합니다. 그렇지 않은 사람들은 할 수 없는 영역이에요. 노력으로 되는 게 아니에요. 1차적으로는 노력을

강조하지만, 그 노력을 쏟아 부어 어느 수준에 가면, 그 후엔
타고난 천부적인 재능 여하에 따라 성공여부가 갈리죠. 저도 그
부분 때문에 고민을 많이 했죠. (웃음)

한국 미술계에서 중견작가로 인정과 존경을 받으며 활동해 온
정관모 관장. 누가 봐도 타고난 재능을 갖고 태어나 술술 작품을
만들어온 것 같은데, 스스로는 '특별한 재능이 없진 않겠지만,
그저 뛰어나지는 않은 정도'라면 자신을 낮춘다.

예술가라면 대부분 느끼는 거겠지만, 목숨을 걸고 생명을 걸고
정말 열심히 연구하고 작품을 만들었는데 결과가 시원치 않게
느껴질 때가 있어요. 엄청난 노력과 시간에도 불구하고 내가
추구했던 주제와 형태, 조형 미학의 결과물을 돌이켜 보았을 때
마음에 들지 않을 때, 가장 처참한 지경으로 떨어지죠. '나는
재능을 타고 나지 못했는데 이 길로 와서 노력하고 있구나'
하면서요.

분신과도 같은 작품에 대한 의심과 회의감, 그리고 자기 무능
의 느낌은 주기적으로 그를 붙잡고 늘어졌다. 아무리 남들이 좋
은 평을 해주고, 상을 받아도 자기 자신의 만족이 없는 작품은 뭔
가 부족했다.
"그러다가 우연한 기회에 새로운 주제를 만나게 되면 다시 언
제 그랬냐는 듯 회복이 되어 거기에 몰두하게 되죠. 그렇게 왔다

갔다 하면서 작품세계의 전환기를 겪어 왔습니다."

고통과 눈물이 없이 예술은 탄생되지 않는다고, 그런 치열한 내적 싸움 덕분에 그의 예술 세계는 한층 깊어지고 다양해졌다.

작품을 보면 인생이 보인다

양평 C 아트뮤지엄 '십자가의 숲'에 가면 눈에 확 띄는 조형물이 하나 있다. 바로 얼굴상으로는 세계에서 가장 큰 15미터짜리 '예수상'이다.

제주에서 미술관을 할 때, 제 얼굴을 3미터로 만들어서 세우려고 했어요. 그런데 이상하게도 15년간 이루어지지 않았고, 이번에 양평으로 옮기면서 30미터짜리로 다시 계획했죠. 그런데 갑자기 마음속에 '내가 나를 세운다는 게 얼마나 부끄럽나' 생각되는 거예요. '내가 내 얼굴을 기릴 것이 아니라 남의 얼굴을 만들어 그 사람을 기리자.' 그렇게 예수님 얼굴을 조각해서 세우게 되었습니다.

모든 고난과 수난을 다 겪고 난 뒤 '다 이루었다' 말씀하시는 순간을 절묘하게 포착했다. '고통 때문에 온몸은 만신창이가 되었겠지만 얼굴은 평온했을 것'이라는 정 관장의 설명이 작품에 여실히 드러난다.

저는 생활이 곧 작품에 반영되었습니다. 당시에 골몰하고 있던

문제들이 나타나죠. 60년대 말부터 몇 년 동안 신앙과 종교에 대해 골몰해 성경을 공부하기 시작했어요. 그때 종말을 주제로 한 그림과 조각이 나오게 되었고요. 미국에서 활동을 정리할 무렵에는 '이런 조각이 아닌, 한국적인 현대조각을 해야겠다' 몰두하게 되었고 그 분야를 오랜 기간 해왔습니다.

흘러가는 삶을 따라 작품 세계도 변화해 왔다. 그러던 인생 후반기에 커다란 전기를 맞게 된다.

60대에 들어와 학교를 퇴임하기 전, 민주화 투쟁에 휘말려 너무 고통스러웠던 적이 있습니다. 세상이 뒤집어져 보이던 그 때, 하나님은 정말 계신 건지 답답했죠. 그래도 매달려볼 곳은 거기 밖에 없어 하나님을 다시 붙잡게 되었어요. 거기서 해결점을 찾자. 살 길을 찾을 수 있을 것이다⋯

인생의 폭풍은 신앙심으로 극복되어 갔고, 그의 작품도 자연스럽게 기독교적인 경향성을 띠게 되었다. 현대 미술계의 현주소를 보여주던 제주 신천지미술관에 후기 기독교적인 작품들이 다수 합세해 탄생한 C 아트뮤지엄. 정관모 관장의 깊은 영성과 예술세계가 절묘한 조화를 이룬 성지였다.

제 자신의 작품세계를 논한다면 음⋯ 낙제는 면할 만큼의 예술가적인 생활, 작품 활동을 해왔다고 보겠습니다. 아류와

모방 뿐, 자기의 조형 논리가 없는 작가도 많아요. 또 일 년에 한두 작품 하는 작가도 많고요. 독창적인 자기 미학을 끊임없이 찾으며 작품 활동을 꾸준히 해왔다는 점에서 낙제는 면했다 할 수 있겠죠.(웃음)

특유의 겸손한 미소가 언덕 위 예수상을 연상케 한다. 목수였던 예수처럼 그는 조각가로 평생 살아왔고, 앞으로도 조각을 할 것이다.

몇 가지 기독교적인 소재를 갖고 표현하고픈 작품들이 있어요. 믿는 사람들이 작품을 보면서 자기 신앙을 확인, 점검할 수 있고, 믿음이 없는 사람들은 기독교에 대해 혹은 왜 작가가 이런 것을 만들었는지 생각이나마 해볼 기회가 되었으면 좋겠습니다.

로댕은 말했다. '우리가 예술에서 찾아야 할 것은 사진과 같은 진실이 아니라 산 진실이다. 위대한 예술가는 그의 영혼에 응답하는 영혼의 소리를 도처에서 듣는 법이다'라고.
여기 영혼의 소리에 응답하며 살아있는 진실을 조각하는 작가가 있었다. 그의 이름은 바로 정관모였다.

2007. 11. 「아름다운 사람들」

영성적 예술, 예술적 영성

노영신 • 에디터

양평에서 횡성으로 가는 길목 어디쯤일까. 들어가면 들어갈수록 '이곳에 뮤지엄이 있다고?' 하는 의구심이 물씬 드는 시골길을 지나고 나니, 산 중턱에 널찍이 자리한 거대한 조각들이 눈에 잡힌다. 한번 쭉 둘러만 보아도 탄성이 나오는 넓은 면적, 그리고 그곳을 가득 채우고 있는 수많은 작품들은 과연, 개인 미술관으로는 우리나라에서 가장 큰 규모임을 실감케 한다. 아직 채 가시지 않은 차가운 겨울 기운이 맑은 산 속 공기와 어우러져 몸과 정신을 깨우는 오후, 정관모 관장(성신여대 명예교수, 영암교회 은퇴장로)을 통해 C 아트뮤지엄의 세계를 만나 보았다.

C 아트뮤지엄이 자리하는 지점

'Contemporary(이 시대에), Creativity(창조적이고), Christianity(기독교적인 정신으로), Chung(정관모가 설립)'의 뜻을 담고 있는 C 아트뮤지엄은 지난 2005년, 양평의 양동면에 첫 문을 열었다. 2000년대가 지나면서 보다 더 많은 대중들이 현대미술을 친근

하게 접하고자 하는 욕구를 느끼게 된 정관모 관장은 이제 새로운 미술활동과 운동이 필요함을 절감하게 되었다. 그는 이 기회에 제주도의 신천지미술관을 정리하면서 지금껏 가지고 있던 미술품과 기독교적인 현대 미술을 함께 모아 그동안 마음에 담아두었던 그만의 새로운 뮤지엄을 탄생시켰다. 자연과 예술을 버무려 영성적 삶으로 인도하는, 가장 큰 개인 미술관이자, 복합예술문화공간으로서의 꿈을 이룬 것이다. 일반 관객들이 찾아오기에도 부담스럽지 않도록 기독교의 색채를 전면에 내세우지 않아, 누구나 올라와 자연과 미술작품을 감상할 수 있는 예술동산으로서의 면모를 다져왔다.

"그러나 일반 관객들이 이곳을 돌아보다 보면 자신도 모르게 종교적 정취에 자연스레 젖게 되면서 거부감을 갖기 보다는 오히려 엄숙하게 작품을 관람하는 것 같습니다. 종교성과 궁극을 향한 갈망이 현대인들에게 있음을 깨닫게 되죠."

정관모 관장은 바로 이 지점에서, C 아트뮤지엄의 정체성과 존재의 이유를 발견한다. 비기독교인들에게는 기독교 문화를 소개하고, 종교적 영성을 느끼게 해주는 공간으로서, 기독교인들에게는 자신의 영성을 돌아보고 진정한 신앙고백의 확인을 일으키는 공간으로서 다가가고 싶다고.

관람과 묵상 사이

야외 조각공원으로 올라가는 길은 '침묵의 길'로 이루어져 있다. 산책을 하며 자신의 삶과 시간을 잠시나마 돌아볼 수 있는 명상

을 허락한다. 말씀 한 구절씩 새겨져 있는 석상을 따라 조금씩 십자가의 길로 다가간다. 산 중턱에 이르렀을까, 탁 트인 광활한 땅 위, 갖가지 모양의 아름다운 '십자가의 숲 광장' 사이로 거대한 예수상 〈Jesus Christ〉가 영혼을 단숨에 압도한다. 얼굴상의 높이만 무려 15m, 작품 전체 높이는 22.56m인 예수상의 표정은 그 크기만큼이나 가슴을 울렁이게 한다.

"예수님 얼굴 표정을 어떻게 할까 고민했었죠. 고통을 이기신 후 '다 이루었다', '내 영혼을 아버지 손에 부탁한다'고 하신 후 표정이 어떠했을까 상상을 해보았어요."

모든 아픔과 두려움을 견뎌내었기에 가장 평온할 수 있는 순간, 그는 그 '무표정의 평온함'을 선택했다. 예수상에 한걸음씩 다가서면서 한 눈에 들어왔던 형상이 조금씩 시야를 넘어선다. 그를 가까이 할수록 눈과, 생각과, 마음에 갇혀 두었던 예수가 자유로워져 마침내 저 하늘을 가득 메운다. 고개를 치켜들어도 보이는 건 한쪽 턱의 끝자락뿐. 두 눈으로는 다 채울 수 없는 그분의 광대하심에 다시 겸손히 작아지는 순간이다. 작품을 받치고 있는 기둥 사이에는 마치 카타콤을 연상시키는 기도실이 마련되어 있어 관람으로만 그치지 않는 묵상의 길을 인도한다.

예수상을 뒤로 하고 조금 더 길을 오르면 C 아트뮤지엄의 또다른 백미, '미러클 존'에 다다른다. 기적과 같은 하나님의 축복으로 제작이 가능했다고 하여 붙여진 이름이다. 높이 7.7m의 화강석 12개가 둥근 원으로 이루어져 서로를 마주보고 있는 이 작품명은 〈Amen(혹은 Holy Stones)〉. 각각의 화강석 위에는 '내 영혼

　　　　　　　　　　　2장 — C 아트뮤지엄 정관모 인터뷰

아 주님을 송축하라 경배하라 찬양하라 기뻐하라'라는 시편의 구절 머리글자가 도안되어 새겨져 있다. 작품의 중심부에 들어가 조용히 사방을 둘러보면 온 만물이 송축하고 경배하는 찬양소리가 들리는 듯 영혼을 뜨겁게 한다.

사람을 부르는 미술관

내려오는 길 따라 펼쳐지는 '시가 있는 동산'과 '동물조각가든', '추상조각가든' 등은 야외조각공원을 한층 더 풍요롭게 하며, 저 높은 하늘 길로 올라가는 듯한 형상의 산책로는 오늘도 사유와 명상의 발걸음을 기다리고 있다. 기념관, 전시관 등의 실내 미술관은 정관모 관장의 작품 세계가 초기, 중기, 후기로 나뉘어져 있어 조각가의 풍부한 예술적 감성의 역사를 살펴볼 수 있다. 한국적 현대 조각의 의미는 과연 무엇인지를 고민한 흔적과 천지창조, 성령, 구원의 역사, 종말론 등의 기독교적 교리를 미술로 풀어낸 놀라운 상징적 작품들이 그의 영적인 삶의 여정과 맥락을 같이한다. 깔끔한 외관의 교육관은 미술교사를 위한 특별 연수회를 비롯해 학생들을 위한 다양한 체험학습을 실시하며, 지역주민을 위한 교양프로그램도 운영한다. 150-200여 명을 수용할 수 있는 강의실과 소그룹 모임을 위한 세미나실까지 마련되어 있으니, 멀찌감치 떨어져 관람하고 돌아가는 미술관에서 능동적인 참여와 다양한 프로그램을 창조해내는 미술관으로 옮겨가야 하는 때임을 스스로 보여준다. 게다가 편의관의 식당에는 간단한 도시락이나 뷔페 등을 나눌 수 있는 시설이 갖춰져 있어 '미

술관 음식 반입 불가'의 편견을 말끔히 삭제해준다. 사람과 소통하고 사람을 배려하려는 C 아트뮤지엄의 품위는 그래서 더욱 따뜻하다.

인터뷰 : 커다란 예술가의 겸허한 고백

유난히도 강아지가 짖어대는 뮤지엄 내 사택의 문을 활짝 열고 그가 반긴다. 물감이 여기저기 묻은 바지와 목에 살짝 두른 머플러가 무척이나 멋스럽게 잘 어울리는 정관모 관장. 쑥스러운 듯 슬며시 지어 보이는 미소가 어딘지 모르게 장난스럽다. 명예 교수님의 나이를 가늠키 어렵도록 만드는 이건, '겸손'이다.

> 2002년 대한민국기독미술상을 수상하게 되었어요. 이것이 제가 기독교 현대미술관 건립의 결심을 하게 된 계기가 되었죠. 상을 받을 만큼은 결코 아니었는데, 이렇게 소중하고 큰 상을 받게 되다니, 필경 제가 감당해야 할 무언가가 있다고 느끼게 되었어요.

그의 작품들이 본격적으로 '기독교'의 주제를 담기 시작한 건 이때부터다. '상'이란 노력의 끝과 결과를 의미하기 마련인데, 그에게 있어 '상'은 오히려 다시 태어날 수 있는 기회와 깨달음의 시작이었던 셈. "바이블 스토리와 십자가의 형상의 의미 등을 연구하고 그려보고 만들기 시작했죠. 기독교가 현재 가지고 있는 사회적 기능(자선사업, 치유, 화해, 평화 등)에 대해 그림으로 표현하고 싶었어요."

그렇다면 그가 신앙을 갖게 된 것은 어떤 계기일까. 늘 교회는 다녔지만 남들이 말하는 드라마틱한 신앙경험은 없었다. "나는 늘 매사에 늦돼요. 근데 시간이 흐르면서 두고두고 푹푹 익은 신앙이 되었다고나 할까요?" 삶의 의미와 하나님의 존재에 대해 늘 질문하며 살아왔지만 그것을 제대로 표현해보지는 못해왔던 시간. "이제 이즈음 되니까 깨달아지는 게 있어요. 삶과 예술, 그리고 신앙이 모두 '하나'라는 사실이에요. 인생이라는 것과 참된 예술, 하나님의 존재는 모두 하나로 연결되어 통한다는 것이죠." 곧 삶이 예술이고 예술이 신앙이며, 신앙이 다시 삶이라는 것, 삼위일체는 이렇게 이루어진다. "교수일 때 삶이 예술이라고 가르쳤으나 정작 내 삶에 있어서는 이원화된 것이었어요. 이 나이가 되어서야 비로소 그것이 하나임을 체화할 수 있게 되었죠. 삶은 삶대로 편안하고, 나의 영적인 세계는 예술적 가치와 같이 만나는 걸 느낍니다. 참 행복하죠."

허리를 숙여 인사하며 배웅하는 그의 마지막 모습처럼, 그에게서 유독 흘러나오는 '겸손'의 내공은 아마도 진정한 삼위일체를 경험한 자의 모방할 수 없는 은혜이리라.

<div style="text-align: right">2008. 03. 「오늘」</div>

기독현대미술로의 여행

정아름 • 기자

소쿠리에 담긴 홍시처럼 풍성한 10월, 가을이 내려앉은 갈대밭 자전거 소리가 들린다. 손금처럼 강물이 흐르고, 강물이 흐른다. 탁 트인 남한강과 북한강 두 물이 수줍게 만나는 양수리를 지나 양동을 향했다. 10월에는 도시 위를 가볍게 날아 원주 가는 기차를 타고 기독교미술관을 찾았다. 주인 잃은 가을빛 밤송이들이 목숨을 걸고 탁 떨어지면서 가을이 깊숙이 오고 있음을 알리고 있었다.

　팍팍한 일과 삶에 치여 사는 현대인들에게 '예술'이라는 분야는 친밀하게 소통되기 어려운 것이 사실이다. 또 음악은 일상사로 듣고 향유하지만 미술관을 수시로 찾는 사람들은 드물다. 같은 예술이지만 미술 분야는 음악보다 대중성 부분에서 아직은 미약하다. 그런데 이 '고상하기만' 한 미술 분야를 기독교 정신으로 표현해 5만여 평 부지에 자연의 일부처럼 가꾸어 대중들에게 다가온 정관모 교수의 C 아트뮤지엄CAM을 만났다.

CAM은 조각가 정관모 교수(성신여대 명예교수, 영암교회 장로)가 2005년 설립한 미술관이다. CAM은 현대미술과 대중의 거리를 좁히고, 현대인들에게 자연과 교류할 수 있는 쉼을 주는 문화적 여가공간이라고 할 수 있다. CAM에는 자연과 어우러진 테마별 대규모 조각공원이 있고, 실내전시관과 기념관에서는 현대회화 및 조각을 감상할 수 있으며 실내강의교육, 세미나, 자연학습까지 가능한 복합적 예술 공간이다. 기념관에서는 정 교수의 조각 작품이, 실내전시관에는 400여 점의 조각 작품과 60여 점의 회화작품이 전시되어 있다.

CAM의 'C'는 Contemporary(이 시대에), Creativity(창조적이고), Christianity(기독교적인 정신으로), Chung(정관모가 설립)의 뜻을 담고 있다.

신천지미술관에서 CAM으로

정 교수는 20년 전 제주에서 신천지미술관을 개관해 운영했다. 그러나 그동안 현대미술 수준은 상승했고 제주의 60만 인구라는 제한된 조건을 넘어 현대미술을 공감하기 위해 수도권으로 오게 되었다. 수도권 인근 50여 곳을 다니다가 양평 양동에 자리를 잡았다고. 양동 지역은 앞으로 제2 영동고속도로가 지나가며 2010년까지 지하철이 놓일 계획이다.

웃지 못할 사연은 제주에서 정 교수가 신천지미술관을 운영할 때 신천지(신천지 예수교증거장막성전, 대표 이만희)로 오해를 받아 "당신이 신천지 교주냐? 신천지와 무슨 관계냐?"라는 당황스러

운 질문을 받은 적이 있다고 한다.

갈망에서 체념, 체념에서 다시 생의 의미까지

정 교수는 "CAM은 사업이 아닌 '현대미술운동의 차원'에서 시작한 것이며 궁극적인 이유는 하나님의 은혜에 대한 감사다"라며 "교회음악처럼 교회미술과 조형으로도 하나님을 찬양할 수 있고, 기독현대미술을 통해 하나님께 더 나아갈 수 있다. 일반인이 기독미술작품을 통해 예수님에 대해 생각해보는 계기가 되고, 사역자들이 잠시 들러 쉬어가는 곳이 되면 좋겠다"고 말한다.

정 교수는 "특수미술대학원을 만들어 현역 미술교사들이 방학 때 와서 현대미술의 흐름을 보고 배워 아이들에게 가르치는 계기가 되면 좋겠다. 또한 세계의 현대작가들이 개인 작품의 완숙을 위한 시간을 갖고, 한국과 동양을 이해하는 기회를 만들고 싶다"고 향후 계획을 밝혔다.

민들레 홀씨, 날다!

정 교수와 차를 마시며 현대미술에 대한 소담을 나눈 후, 실내전시관으로 향했다. 실내전시관에 전시된 그림은 천지창조, 아담과 하와, 노아의 방주, 요나 이야기, 예수님의 탄생과 생애, 고난에서 승천까지 기독교인이라면 누구나 알 수 있는 이야기 식으로 표현했고, 기념관의 그림들은 성경 말씀을 일반인들도 쉽게 이해하도록 극도의 추상을 피하고 상징적으로 나타냈다. 그림

우편 하단에는 선교를 상징하는 민들레가 고아하게 앉아있다. 민들레는 가볍게 날아 멀리 퍼지는 '그리스도의 복음'의 뜻을 담고 있는데 십자가 모양의 민들레 꽃씨 열두 개는 열두 제자를 생각하며 그렸다고 한다. 미리 예약을 하고 CAM에 가면 기념관에서 야외조각공원까지 정 교수의 친절하고 자세한 설명을 직접 들을 수 있다. 작품을 그린 작가와의 영광스런 만남과 더불어 그림과 조각에 대한 상세한 설명을 듣다보니 그림과 자연스럽게 소통하고 있는 자신을 발견한다. 정 교수의 이어지는 한 마디 한 마디, 자음과 모음들이 음표처럼 민들레 홀씨를 타고 날아간다.

'마음에 새긴 믿음의 표상'을 따라

"너희는 우리로 말미암아 나타난 그리스도의 편지니 이는 먹으로 쓴 것이 아니요 오직 살아 계신 하나님의 영으로 한 것이며 또 돌비에 쓴 것이 아니요 오직 육의 심비에 한 것이라."(고후 3:3)

실내전시관과 기념과 사이에는 〈심비心碑-성령의 열매〉라는 커다란 기둥 세 개가 있다. 세 개의 돌기둥은 삼위일체를 상징하며 '마음에 새긴 믿음의 표상'을 작품으로 표현했다. 마음에 '믿음'을 기록하다! 믿음의 흔적이 돌비에 오롯이 서 있다. 살아있는 하나님의 말씀이 우리 마음에 새겨질 때 영은 살아난다. 이렇게 새겨진 성령의 열매가 우리의 인격으로 나타나 진정한 예수님의 사람들이 되길 소망한다.

청명한 하늘, 뜨거운 가을볕 아래 가을열매가 옹골차게 익는다. 실내전시관에서 나와 숲으로 가는 길, 숨을 헉헉거리다가 애

꽂은 오르막을 탓하며 한 마디를 내뱉을 즈음, 아무 말 못하게 입을 막는 표지를 발견한다.

예수님께서는 당신을 위해 골고다 언덕을 오르셨습니다.

십자가의 숲을 거닐다

가을 햇살과 맑게 이는 바람, 양동자락의 가을빛이 사진처럼 선명하다. 십자가의 숲에는 조각품들이 자연 속에서 숨 쉬고 있다. 십자가의 숲, 예수님의 얼굴, 소원을 담은 소망의 닻, 정 교수의 일상과 신앙이 곱게 물들어 있는 조각품들을 감상하며 산책로를 걸었다. 죄 없는 밤송이들을 발로 톡톡 건드려 보다가 70세 노장이 세월을 뛰어넘는 시대정신과 예술의 혼을 지니고 있다면 모습조차 몇십 년을 초월할 수 있다는 놀라움을 감추면서 십자가의 숲을 거닐었다.

십자가의 숲! 쪽빛 하늘이 가을을 가득 채운다. 숲에는 다양한 모양과 색채의 십자가가 자리 잡고 있다. 십자가의 의미를 되새기며 경건하게 눈을 감고 오후의 바람 속에서 예수님을 묵상했다. 주변을 압도하는 22.5미터의 특수강철로 만든 예수님의 얼굴에서는 아픔이나 고통의 모습이 아닌 "다 이루었다"라고 말씀하신 다함없는 은혜의 감동이 느껴진다.

CAM의 가장 높은 곳, '기적의 영역'에는 12개의 큰 화강석 기둥이 있다. 기둥마다 새겨진 자음들을 하나씩 연결하면 "내 영혼아 여호와를 송축(경배, 노래, 기뻐)하라"이다. 말씀이 귓가를 울

리며 퍼져 나간다. 하나님께 찬양하고 영광 돌리도록 지음 받은 우리는, 지금 무엇을 마음에 품고 갈망하며 살고 있을까.

이 밖에도 시詩가 있는 동산에는 윤동주와 서정주 등의 시인들의 시가 조각된 조각품들이 작은 마당을 이루고 있고, 동물조각 가든에는 코끼리와 토끼 등 다양한 동물들의 철제 조각이, 옹기문화가든에는 제주에서 직접 운반한 아기자기한 옹기들이 전시되어 있다.

CAM 방문객은 월 100-200명 정도이며, 미술관이 보이는 붉은색 벽돌집에서는 정 교수와 함께 차를 마시고 현대미술에 관한 이야기도 들을 수 있다.

가을이 오는 소리가 들리는 10월, 곱게 잡은 가을빛이 천연색으로 살아나 마음에 반짝인다. 작품을 통해 절절히 느껴지는 작가의 혼과 예수님을 향한 감동의 체류, 그림과 조각으로 만나는 예수님은 더욱 실제적으로 다가와 가슴을 뛰게 한다. 서울에서 멀지 않게 다녀 갈 수 있는 곳 양동에서 미술관도 보고 별천지에서 맑은 공기도 마음껏 마실 수 있었으면 좋겠다.

양동 마을의 오후, 가을 강에 형언할 수 없는 하나님의 은혜가 담겨 흐른다. 여기는 C 아트뮤지엄이다.

2008. 10. 「현대종교」

그곳에 가고 싶다 : C 아트뮤지엄

⋮ 이영희 • 기자 ⋮

길을 잘 아는 사람들에겐 서울에서 출발 약 1시간 30분, 보통은 약 2시간 정도의 거리에 있는 경기도 양평군 단석리에 위치한 국내 유일의 기독교 조각미술관 'C 아트뮤지엄'. 지난해 초 작가 박정란(대표작 〈사랑해 울지마〉)씨가 이곳을 다녀가면서 "나중에 드라마 촬영지로 쓰고 싶다"는 얘기를 한 후 지난 연말과 올해 초 이곳은 정말 드라마 촬영지로 활용되기도 했다. 그것도 극중 주인공이 자신의 가장 소중한 것을 내려놓겠다는 중요한 고백의 장소로…

그때 화면을 가득 메웠던 거대한 예수님의 얼굴 조각 작품을 본 기억이 새롭다. 과연 TV에서 보고 그 조각의 웅장함에 놀랐던 것 이상으로 현장에서 생생히 눈앞에 펼쳐진 예수상은 우리의 마음을 숙연하게 했다. 그리고 그 거대 조각상을 받치고 있는 아랫단은 초대 교회 시절 카타콤을 형상화해놓아 그곳에 들어가 조용히 묵상하고 기도할 수 있도록 마련되어 있다.

정관모 장로는 "이곳은 기독교현대미술운동을 위한 미술관

건립에 뜻을 품고 50여 군데를 돌아다니며 발견하게 된 곳입니다. 이곳에서 사람들이 하나님이 만드신 세상을 느끼고, 창조주인 하나님의 숨결을 느끼면서 고단한 삶의 짐을 내려놓고 마음에 쉼을 얻는다면 더 이상 바랄 것이 없을 것입니다"라고 말한다.

조각가 정관모 교수(성신여대 명예교수)가 2003년 처음 개관하고 2년간의 준비 작업을 거쳐 2005년 건립한 미술관인 C 아트뮤지엄에서는 정 교수의 말처럼 복잡하고 소란한 도시의 소음을 벗어나 자연과 벗하면서 아름다운 조각상들과 시문들, 그리고 전시된 그림들을 통해 자신들을 돌아볼 수 있는 귀한 시간을 가질 수 있다. 7만 평 부지에 미술관 면적 5만 평을 자랑하는 이 미술관에서는 정관모 작가의 작품을 비롯한 유수한 작가들의 작품이 소장되어 있는 국내 유일의 기독교 조각미술공원으로 그림, 조각 1천 점에 야외 조각 300여 점을 갖추고 있다.

창조주의 손길과 아름다움이 느껴지는 곳

교육관과 마주하는 전시관을 지나 꽃 아름답게 핀 언덕C. Road(조각공원 가는 길)으로 올라가면 갖가지 아름다운 시가 조각되어 있고, 산 중턱에 세계에서 가장 크다고 하는 예수님의 얼굴 조각상을 만날 수 있다. 이곳에서는 아름다운 조각상의 자연과 멋들어지게 어울리는 풍경을 접하게 된다. 처음 보는 사람들 입술에서는 감탄사가 절로 나온다. 또한 갖가지 십자가상들이 저마다 독특한 자태를 뽐내고 있으며, 시가 있는 동산에서는 김소월, 박목월, 서정주, 윤동주 등 우리나라 유명 작가들의 시가 고

스란히 한자리에 모여 있는 것을 발견할 수 있다.

이곳을 지나면 12개의 화강석으로 이루어진 〈아멘〉이란 작품을 만날 수 있다. 거대한 화강석마다 각각 자음이 새겨져 있는데 이 12개의 화강석에 새겨진 자음들을 모음과 엮어보면 '내 영혼아 주님을 송축하라, 경배하라, 찬양하라, 기뻐하라'는 찬양 가사가 완성되어진다. 마치 해시계를 연상시키는 느낌의 작품이기도 한 이 〈아멘〉은 하나님의 특별한 축복으로 제작 가능했던 작품이기에 정 교수는 이곳을 '미러클 존Miracle Zone'이라고 명명했다. 근처의 산책로에 하늘을 뚫을 듯한 기세로 쭉 뻗은 낙엽송 사이를 지나다 보면 흡사 외국의 숲속을 거니는 착각이 들기도…

C 아트뮤지엄은 모든 이들에게 열린 공간이다. 기독교인들은 이곳에서 창조주 하나님을 다시 한번 느끼는 기회가 되기도 하고, 비기독교인들은 자연과 어우러진 조각들과 시, 그림들을 통해 여유와 쉼을 느낄 수 있기도 하다. 특별히 교회들에선 스스로 프로그램(성찬식이나 자유로운 묵상의 시간 등)들을 가져오는 경우도 있는데 언제든지 이들에겐 열린 공간으로 장소를 제공한다. 정 교수는 "앞으로 소망이 있다면 지금 준비하고 있는 작품 〈마음의 닻〉의 진행이 주님 안에서 순조롭게 진행되고, 이곳이 아이들과 어른들에게 이르기까지 추억의 장소로 자리 잡고, 자연과 예술 속에서 많은 생각과 의견들이 오가는 장으로 활용되기를 바랍니다"라고 말한다.

2009. 06.「플러스 인생」

내 영혼아 주님을 송축하라!

권용욱 • 기자

얼마전 종영한 MBC TV 드라마 〈사랑해 울지마〉(극본 박정란/ 연출 김사현, 이동윤)에 소개돼 잔잔한 화제가 되고 있는 C 아트뮤지엄이 있는 경기도 양평을 찾았다. 경기도라기보다는 강원도 횡성에 가까운 깊은 양평에 미술관이 숨어 있었다.

초여름, 신록이 맑은 하늘빛에 반짝이고 아카시아 향기가 물씬 풍기는 시골길을 지나 'C Art Museum'이라고 쓰여 있는 이정표를 보고 올라가니 산 중턱에 널찍이 자리한 거대한 조각상들이 보인다. 쭉 훑어만 봐도 저절로 탄성이 나오는 넓은 면적(5만여 평), 그 넓은 공간(건물 800여 평)을 가득 채우고 있는 수많은 작품들(입체 1300점, 평면 200점). 과연 우리 나라에서 개인 미술관으로는 가장 큰 규모를 실감하게 했다.

'알파벳 C가 무얼 뜻할까?' Contemporary(이 시대에) Creativity(창조적이고) Christianity(기독교적인 정신으로) Chung(정관모가 설립)의 뜻을 담고 있다는 정관모 관장의 설명을 들으며 미술관을 둘러보았다.

침묵의 길, Jesus Christ, 미러클 존

미술관 입구 조각상에 '야베스의 기도(역대상 4:9-10)'를 시작으로 먼저 야외 조각공원으로 오르는 길은 '침묵의 길'로 명명되어 있다. 성경 구절이 새겨져 있는 석상을 따라 조금씩 십자가의 길로 다가간다. 대자연속에 어우러진 작가의 작품을 보며 잠시나마 자신을 돌아볼 수 있는 소중한 시간이 주어진다.

침묵의 길을 지나 산 중턱에 오르면 시야가 탁 트인 드넓은 광장에 거대한 예수상 〈Jesus Christ〉가 영혼을 압도한다. 드라마에서 봤던 바로 그 작품이다. 작품 전체 높이가 22.56미터 중에 얼굴상의 높이만 무려 15미터인 예수상을 보노라면 크기도 크기이지만 예수상의 표정에 숙연해진다. 브라운관이나 사진으로 보던 감동과는 비교할 수 없다.

"예수님 얼굴 표정을 어떻게 할까 고민했었죠. 십자가 고통을 이기신 후 '다 이루었다', '내 영혼을 아버지 손에 부탁한다'고 하신 후 표정이 어떠셨을까를 상상해 봤습니다. 그리고 모든 아픔과 두려움을 견뎌냈기에 가장 평온할 수 있었던 순간, 그 평온함을 표현했습니다."

정관모 관장의 해설을 들으며 '무표정의 평온함'을 나타내는 예수상으로 좀 더 가까이 다가선다. 그 순간 두 눈으로는 다 담을 수 없는 그분의 광대하심에 낮고 작은 자신의 존재를 발견한다. 예수상을 받치고 있는 기둥 사이에는 마치 로마의 카타콤을 연상시키는 기도실이 있다. 기도실에 조용히 앉으니 예수님 품에 안기는 평온함, 모든 걱정이 사라진다. 낙엽 날리는 가을날, 그리

고 흰 눈 소복이 쌓이는 겨울날의 예수상도 기대가 된다고 했더
니 비 내리는 날, 비에 젖은 예수상은 처절하리만큼 가슴을 아프
게 한다는 정관모 관장의 말씀. 그도 그럴 것이 짙은 초콜릿 빛이
마치 핏빛처럼 보일 것이니…

　뭉클한 가슴을 달래며 잠시 옆으로 눈을 돌리며 각양각색, 갖
가지 모양의 '십자가 숲'이 나타난다. 다양한 십자가상은 형언
할 수 없을 만큼 아름답다. '하나님은 너를 지키시는 자' 찬양 가
사가 적혀 있는 걸 보며 실제로 눈을 들어 산을 바라보며 부르는
찬양은 더할 나위 없이 은혜롭다. 일반 관객들도 이곳을 돌아보
면 자연스럽게 종교적 정취에 젖게 되면서 거부감을 갖지 않고
작품을 감상할 수 있으리라.

미러클 존

십자가 숲을 지나 오솔길을 따라 오르면 C 아트뮤지엄에서 또
한 번의 감탄사가 흘러나오게 하는 '미러클 존Miracle Zone'에 다
다른다. 기적과 같은 하나님의 축복으로 제작이 가능했다고 해
서 붙여진 이름이다. 각각의 높이 7.7미터의 화강석 12개가 둥
근 원으로 이루어져 서로를 마주 보고 있는 이 작품명은 〈아멘
Amen〉(또는 홀리 스톤Holy Stones). 화강석 하나하나에 "내 영혼아
주님을 송축하라 경배하라 찬양하라 기뻐하라"는 시편 구절의
머리글자가 새겨져 있다. 그 안에 들어가 사방을 둘러보니 온 만
물이 송축하고 경배하는 천상의 소리가 들리는 듯하다. 말 그대
로 놀라운 공간이다. 대작가의 영성에 놀라고 그 아이디어를 작

품으로 만들어낸 열정에 다시금 놀라게 되는 공간, 말 그대로 미러클 존이다.

21세기를 맞으면서 정관모 관장이 더 많은 대중들이 현대미술을 접하고 싶어 할 것이라는 욕구를 읽어낸 후, 제주도의 신천지 미술관을 정리하고 지금까지 소장하던 미술품과 기독교적인 현대미술을 모아 2005년 경기도 양평 양동에 문을 열게 된 것이 바로 C 아트뮤지엄이다.

일반 관객들이 찾아가기에도 부담스럽지 않도록 기독교 색채를 전면에 내세우지 않아 누구나 자연과 어우러진 미술 작품을 감상할 수 있는 예술 동산으로 만들었다. 오솔길 따라 펼쳐지는 '동물조각가든'과 70여 편의 시와 명언이 새겨져 있는 '시가 있는 동산', '추상조각가든' 등의 야외 조각공원은 미술 감상과 휴식처로서뿐만 아니라 청소년들에게도 유익한 문화처소가 되고 있다.

실내 미술관에는 정관모 관장의 작품 세계를 한 눈에 볼 수 있도록 전시되어 있다. 천지창조, 성령, 구원의 역사, 종말론 등의 기독교적 교리를 미술로 풀어낸 놀라운 상징적 작품들은 작가의 영적인 삶과 맥락을 같이 한다. 정관모 관장이 이런 공간을 펼칠 수 있도록 내조한 부인 김혜원 권사 역시 조각가로 '김혜원 기념관'에서 그녀의 작품을 만날 수 있다.

이외에도 미술관 내엔 다양한 부대시설이 갖춰져 있다. 미술 교사들을 위한 연수, 학생들의 체험 학습, 지역 주민들을 위한 교양 프로그램이 진행되는 교육관과 200명 정도의 인원이 모여 공

부할 수 있는 강의실, 소그룹 모임을 위한 세미나실까지 갖춰져 있다. 미술작품 감상, 휴식, 자연학습, 실내외 교육, 묵상 및 기도, 삼림보행운동 등이 가능한 복합문화 공간으로서의 면모를 갖추었다.

대자연 속에 주님을 향한 사랑을 작품으로 펼쳐놓고 함께 공유하기를 기대하며 관람객을 기다리는 대작가의 겸허한 신앙고백이 오래도록 가슴을 울리는 공간, C 아트뮤지엄. 도심 속에서 칭칭 동여맸던 마음의 허리끈을 풀어놓을 수 있는 공간이 되리라.

인터뷰 — 영성으로 한계를 뛰어넘다

———— 젊은 시절 예술 활동에 대해 알고 싶습니다.

멀리서 소쩍새가 울거나 장대비가 쏟아지면 혼자 눈물을 훔치곤 했습니다. 감수성이 예민한 도시형 청년이었던 게죠. 가정형편이 어려워 한때 시골 과수원에 있기도 했어요. 가뭄과 장마를 겪다보니 거대한 대지를 지킬 만한 재목은 아니라는 생각이 들더군요. 그래서 도시로 돌아와 예술 활동에만 전념했습니다.

1960년대엔 국전이라는 공모전(현 대한민국미술대전)이 젊은 예술가의 유일한 등용문이었습니다. 특선을 4회 연속 받아야만 능력 있는 작가로 인정해 줬습니다. 그 문턱을 넘으려는 젊은 작가들이 느끼는 중압감은 이루 말로 다할 수 없었을 정도입니다.

운 좋게도 대학 4년 때부터 4회 연속 특선을 차지했어요. 쟁쟁한 40대 작가들과 겨뤄 장관상도 받았습니다. 유명세를 치른 후 대학 강단에 설 수 있었습니다.

—— 미국에선 어떤 활동을 하셨습니까,
어려움은 없으셨습니까?

유명 조각가로 승승장구하자 자신감이 하늘을 찌를 정도였습니다. 이제는 눈을 돌려 '세계 무대에 서겠다'는 결심이 서더군요. 그렇게 머나먼 길을 혈혈단신으로 떠났습니다. 하지만 미국은 만만한 곳이 아니었습니다. 제 작품을 냉철하게 진단해 보니 20년이나 뒤쳐졌음을 느꼈습니다. 한국에서 배운 것이 시대에 많이 뒤처져 있던 것이죠. 아방가르드 예술가들이 미지의 길을 걷는데 한참 뒤에서 그들 뒤꽁무니를 좇고 있었습니다.

대중성이 강한 제 작품은 미국에서도 잘 팔렸지만, 미술사적 안목으로 보면 구닥다리에 불과했습니다. 생계를 유지하려면 쉼 없이 일해야 했는데, 새로운 것에 도전할 수 있는 여건은 마련되지 않고 해서 생활인으로 바쁜 생활을 했습니다. 대중작가가 된 셈이죠. 문득문득 이런 일을 하려고 여기 온 것이 아닌데 하는 자괴감 때문에 잠이 안 오더군요. 한국에서 30년을 산 사람이 이곳 토박이들과 경쟁해선 이길 수 없다는 것을 뼈저리게 느꼈다고나 할까요. 한국에 돌아갈 수도 미국에 남을 수도 없는 현실로 인해 절망감만 커졌습니다.

—— 그 어려움은 어떻게 극복하셨습니까?

예술을 하는 분들은 대개 타고난 재주를 믿고 예술학교에서 수련을 합니다. 열심히 하면 어느 수준에는 닿을 수 있어요. 그 이상을 넘는 것은 흔한 일도 아닐뿐더러 어렵기도 합니다. 그 한계점을 극복하려면 하나님의 영감이 함께해야 한다고 생각해요.

미국에서 절망 가운데 있을 때에 제 능력으론 극복할 수 없다고 진단했습니다. 그래서 기도했고 하나님께 매달렸어요. 기고만장했을 때는 하나님이 안 보였는데 상황이 180도 바뀌자 하나님을 의지하게 됐고 그분과의 인격적 만남이 이뤄졌습니다. 예수님을 영접한 것이죠.

사실 교회는 중학교 3학년 때부터 다녔어요. 세례를 받을 기회가 많았지만 거부감이 들어 계속 거절하다가 1969년 제 발로 목사님을 찾아가 세례 받기를 원한다고 말씀 드렸어요. 하나님 실체에 대한 불신과 오해 등의 성장통이 있기도 했지만 교회 공동체 속에서 마음의 평안을 얻었습니다.

그 당시 하나님의 존재와 기독교에 대한 고찰이 〈종말의 지평 Eschatological Perspective〉이라는 작품으로 표현됐습니다. 회화를 빌려 제 자신의 기독교적 마인드를 형상화한 작품입니다. 이러한 그림을 그렸다는 자체가 성령의 역사하심이 있었다는 증거라고 생각합니다.

─── 하나님과의 인격적 만남이 있은 후 어떤 변화가
있었습니까?

하나님이 창조한 모든 만물은 어떤 원리를 담고 있습니다. 가령
빨간색과 노란색을 섞으면 주홍색이나 주황색이 되는 것처럼 하
나님께선 이미 원리를 만들어 놓으셨어요. 인간의 과학과 지성
이 나날이 발전하면서 그분의 원리가 하나씩 밝혀지고 있을 뿐
입니다. 따라서 예술세계에서도 창조라는 말은 적절치 않아 보
입니다. 발견한 것을 창작한다고 해야 맞는 것 같아요. 이 무렵
부터 하나님의 원리를 찾아 제 작품에 도입했습니다. 세계 무대
에서 견줄 수 있는 한국적인 현대조각을 만들어야겠다는 영감도
하나님께서 주셨습니다.

─── 관장님은 크리스천 마인드를 가진 영성 탐구자로 알려져
있습니다. <종말의 지평>시리즈를 250여 점이나 그리게 된
계기가 있었습니까?

1973년 초에 미국에서 돌아와 오늘까지 영암교회를 섬기고 있
습니다. 교회 현관문에서 3층 대예배실을 오르내리면서 삭막함
을 자주 느꼈습니다. 계단 벽면에는 하얀 페인트 벽에 거울 몇
점만이 부착되어 있어서 그 벽면에 무엇인가를 장식하여 삭막한
분위기를 바꿨으면 하는 생각이 들었어요. 목이 마른 자가 먼저
우물을 판다는 말처럼 그곳에 어울릴 만한 그림을 그리기 시작

2장 ─ C 아트뮤지엄 정관모 인터뷰

한 것이 계기가 되어 지금까지 250여 점을 그리게 됐습니다.

—— 예수상을 볼 때마다 감동이 큽니다. 어떻게 만들게
되셨고, 만든 후 소감을 어떠하셨습니까?

저 큰 작품이 세워졌을 때 안도감과 함께 만감이 교차했습니다.
어떻게 저런 작품이 나를 통해 가능했을까 하는 탄식이 나오더
군요. 제 능력으로는 감히 상상할 수 없는 작품이라 생각합니다.
하나님의 역사하심으로 가능했습니다. 과거 수십 년간의 창작
활동은 이 작품을 만들기 위한 준비 과정, 다시 말해 훈련 기간
이었다고 봅니다. 말년쯤 와서 이런 작품을 선뜻 해낼 수 있도록
하나님께서 기초 작업을 연습시키신 결과가 아닐까요.
　순수 개인 작품활동의 일환으로 예수상을 만들었는데 2005년
에 시작해 2006년에 마무리됐습니다. 1020여 쪽의 철판을 최고
기술력의 용접공 4명이 한 조가 되어 4개조가 4개월간 일을 했
습니다. 스케일이 너무 커서 설치할 공간도 마땅치 않았고 순수
제작비만 해도 수억 원이 들었습니다. 설치 공간과 물질을 감당
해 낼 수 있는 축복, 건강의 축복이 있었기에 가능했습니다. 귀하
고 귀한 일인데, 전혀 무능했던 평범한 작가가 이런 사명을 맡게
됐다는 것은 하나님의 뜻으로 밖에 이해할 길이 없습니다.
　예수님 얼굴을 조각하겠다고 결심한 다음, 그 표정에 대해 지
인들과 상의한 적이 있습니다. 대부분 십자가에 달려 고통을 받
는 그 처절한 순간을 표현하는 게 좋겠다는 의견이었어요. 하지

만 제 생각은 달랐습니다. 고통은 한때일 뿐 예수님의 위대함은 일평생 하나님께 순종하셨다는 것이므로 "다 이루었다", "내 영혼을 하나님께 맡깁니다" 등의 말씀을 하신 순간, 모든 역경을 극복한 순간을 표현하기로 결심했어요. 모든 순간이 과거가 되는 평온의 무표정, 무표정의 표정을 표현하고자 했습니다.

——— 앞으로의 계획을 말씀해 주십시오. 현재 구상 중인 다른 작품이 있습니까?

예수상과 아멘 작품을 끝낸 다음 영적 에너지, 물질, 건강, 아이디어 등이 탈진되어 3년간 조각에 손을 대지 않았어요. 그림만 그렸습니다. 이젠 인생을 정리해야 할 시점에 다다른 것 같습니다. 작품, 신앙, 인생 등을 어떤 모습으로 마무리할까가 제 관심사입니다. 작품의 경우 육체적으로 작업을 안 하고 있을 뿐 머릿속에서는 계속 새 작품을 구상하고 있어요. 제목은 〈마음의 닻〉입니다. 바람이 있다면 생을 마감하기 전에 이 작품을 완성하고 싶어요. 현대인이 어디에 마음의 닻을 내려야 그 인생이 순탄하고 평온한 삶을 살 수 있는가? 저는 하나님을 섬기므로 표류하는 마음의 닻을 말씀의 바닷속에 내려야만 승리할 수 있다는 메시지를 나누고 싶습니다. 30-40미터의 대형 작품으로 구상 중이며 장소, 형상, 예산 등을 위해 기도하고 있습니다.

——— 기독교 예술가들에게 어떤 말씀을 들려주고 싶습니까?

 2장 — C 아트뮤지엄 정관모 인터뷰

교인이기 때문에 기독교적인 그림을 그려야 한다는 주장은 하고 싶지 않아요. 기독교는 기독교, 예술은 예술이기 때문이죠. 기독교 미술가협회에 속한 분들께 드리고 싶은 말은 그룹전도 좋지만, 각자 섬기는 교회의 예배 공간이 미술적 공간이 되는 데 일조해 주셨으면 합니다. 더 아름다운 공간에서 하나님을 찬양하고 예배할 수 있지 않겠습니까? 특히 조각가는 '조형찬양'으로 영광을 돌렸으면 합니다.

—— 'C 아트뮤지엄'이 어떤 공간으로 알려지길 바라십니까?

제가 홍보에는 문외한입니다. 고맙게도 이곳을 다녀간 분들이 입소문을 내주어 홍보가 되고 있고, 간간히 방송을 타기도 합니다. 이곳이 많이 알려지기까지는 시간이 많이 걸리겠지요. 부끄럼을 많이 타는 저는 노방 전도를 할 자신은 없습니다. 그렇기 때문에 이곳을 찾는 크리스천이 자신의 신앙을 점검하고, 비크리스천에게는 간접 전도를 할 수 있는 문화선교의 장이 되었으면 합니다.

2009. 07. 「더 프라미스」

정관모 조각가·C 아트뮤지엄 설립자
"남과 다른 자신만의 길을 추구하세요"

김중근 ● 기자

작품의 딜레마에 빠질 때, 뚫고 나갈 길이 보이지 않을 때는 절망합니다. 하염없이 무너질 수밖에 없어요. 자신의 무능함과 무가치함을 처절하게 느끼게 됩니다. 창작의 진통이죠. 그런 상황에서는 혼자 힘으로 빠져나오기 힘들어요. 누군가의 도움이 있어야 합니다. 나 같은 경우는 신의 도움의 손길이 있었죠.

무無에서 유有를 창조해 온 대한민국 조각예술계의 거목이자 C 아트뮤지엄 설립자인 정관모(74) 성신여대 명예교수는 창작의 어려움을 이렇게 설명했다. 그가 오늘날 대가大家의 반열에 오를 수 있었던 것도 숱한 고통과 진통 끝에 얻은 깨달음이 있었기 때문이리라.

진통 끝에 깨달음을 얻은 사례 하나, 홍익대 조소과 3학년 재학 시절 공모전에 당선돼 기성 작가들과 어깨를 나란히 하는 등 전도유망했던 그가 미국에서 5년간 유학할 때의 일이다. 청운의

꿈을 안고 필라델피아에 도착했지만 시작부터 좌절이었다.

세잔과 피카소 등 거장들 작품 세계의 틈새를 찾아보려고 노력했지만 그때마다 번번이 다른 작가들의 손길이 이미 닿아 있었다. 자신의 자질에 대해서 근본적으로 부정하며 헤아릴 수 없이 많은 불면의 밤을 보내야만 했다. 그때 깨달음이 왔다. 서구의 조형이념을 탈피하고 한국인으로서의 자신만의 색깔을 가져야 한다는 메시지였다. 코리아니즘Koreanism의 추구는 그렇게 시작됐다.

정 작가는 "나는 성공한 사람"이라고 자신 있게 말한다. 원하는 바를 이뤘고, 생각한 대로 되었다는 것, 어린 시절에 그림 잘 그린다는 소리를 들었고, 그래서 미술가가 되겠다는 꿈을 꿨고, 미술대학을 갔고, 지금도 미술계에서 밥을 먹고 있고, 제자들로부터 스승으로 존경받고 있다는 사실들을 성공의 근거로 제시했다.

한국 조각의 신천지를 세우다

정 작가의 삶은 대한민국 미술계의 발전과 궤적을 같이한 선 굵은 외길인생이다. 오랜 세월 성신여대에서 미술 교육자로 교단을 지켰으며, 미술인들의 모임체인 한국미술협회의 이사장을 역임하기도 했다. 한국미술청년작가회라는 모임을 결성해 리더십을 발휘하기도 했다.

1980년대 초에는 당시 문화 낙후지역이었던 제주도의 문화수준 향상을 위해 2만 8천 평 규모의 신천지미술관을 지었다. 민간

주도의 미술관이 전국적으로 확산되는 계기가 됐다. 목적을 어느 정도 달성했다는 생각에서였을까. 정 작가는 신천지미술관을 접고 2006년도에 경기도 땅의 동쪽 끝 지점인 양평군 양동면 단석리 산간 오지에 5만 평 규모의 C 아트뮤지엄을 건립했다. C에는 Contemporary(이 시대에) Creativity(창조적이고) Christianity(기독교적인 정신으로) Chung(정관모가 설립)이라는 뜻이 담겨있다.

C 아트뮤지엄은 정 작가의 초기부터 후기까지의 작품이 전시되어 있는 정관모 기념관, 아내이자 예술적 동반자인 김혜원 기념관, 상설전시실, 기획전시실, 십자가의 숲 광장, 사실조각가든, 추상조각가든, 동물조각이 있는 언덕, 시詩가 있는 동산, 산책로 등으로 구성돼 있다.

미술관 입구 조각상에는 '야베스의 기도'가 적혀있다. 조금만 더 걸어가면 깔끔하고 단정한 느낌의 건축물들 중앙에 돌산에서 떼어낸 듯한 자연석 3개로 구성된 거대한 조형물을 만나게 된다. 삼위일체를 연상케 하는 이 작품의 명제는 〈심비心碑-성령의 열매〉다.

발걸음을 옮긴다. 조각공원 중 하나인 십자가의 숲 광장에는 십자가로만 이루어진 독특한 조형물들이 군집해 있다. 거기서 7-8층 건물 높이에 해당하는 초대형 예수의 인물상 〈Jesus Christ〉를 마주하게 된다. 얼굴상의 높이만 15m, 작품 전체 높이는 22.56m다. 재질은 코르텐스틸(특수강판)이다. 5명의 조력자가 달라붙어 1년에 걸쳐 완성한 작품이다. 어느새 조각공원은 절대적인 정신세계의 공간이 된다.

예수상에서 조금 떨어진 곳에 세워진 〈심비心碑-Amen〉은 작가의 45년 조형 경험을 집대성한 작품이다. 투박한 12개의 거대한 돌기둥(높이 7.7m)들을 원형으로 둘러 세운 이 작품은 예수님의 열두 제자를 연상케 한다. 원형의 둘레는 100m에 이른다. 돌기둥에 은밀한 부호처럼 새겨진 한글 자음들은 그곳이 특별한 상징과 은유로 이루어진 성령의 공간임을 암시한다.

보다 나은 나를 형성하다

조각가가 만졌다 놓은 것은 비록 흙일지라도 생명이 통해야 한다.

대학시절 스승의 이 한마디는 정 작가에게 일생의 가르침이 됐다. 조형적으로 완벽한 형상성과 더불어 에너지가 느껴져야 한다는 것. 완벽을 향한 열정은 지난 숱한 세월의 작품 활동을 통해 이미 자신의 유전자의 일부가 됐다. C 아트뮤지엄이 조각공원이면서도 수목원이나 휴양림처럼 느껴지는 것도 그런 영향이 컸으리라.

늘 새로운 것을 추구합니다. 냉정하고 공평하게, 그리고 객관적으로 바라보고 해석하려는 노력이 필요하지요. 작품들은 그러한 고민의 부산물들입니다. 작품은 작가를 대변합니다.

정 작가가 "나의 나됨을 발견한 작품"이라고 표현하는 〈기념

비적인 윤목輪木)이 그 좋은 예다. 나무의 전면全面을 사死와 무無를 의미하는 검정으로 착색하고, '눈금'처럼 깎아낸 음각들에는 빨강색을 주입함으로써 색채에 의한 상징성이 작품 전체를 지배하도록 했다. 수년에 걸친 윤목 작업은 새로운 '상징'의 의미를 일깨워준다는 점만으로도 큰 의미를 지닌다.

"생의 본질과 존엄성, 그리고 가치를 추구한다"는 작가는 요즘 기독교적 현대미술운동에 심취해 있다. 대표적인 것이 새로운 형식으로 성서적 그림을 그린 것이다. 작가는 그림들을 〈뉴 아이콘New Icon〉으로 명명했다. "조형찬양을 드리고자 한 것"이라고 작가는 설명한다. 2006년부터 4년간 겨울철에만 작업해 300여 점을 완성했다. 몰입(작가는 "발광하다시피 했다"는 표현을 씀)의 결과물이다.

조각으로 표현하기에 자유롭지 못했던 성경적 상념들이 그림이라는 표현양식으로 분출된 것이다. 작가는 "독립된 회화 영역의 구현"이라고 표현한다. 내용은 십자가형태의 평면적 조형성 연구, 성경 이야기의 우화적 표현, 예술 생애의 상징적 표현, 하나님의 메시지 등이다.

나는 축복받은 자

곤비한 생활을 하지 않았다면 삶을 관조할 수 있었을까요?

풍요로웠다면 세상의 즐거움에 더 큰 관심을 두었겠지요. 늘 빠듯한 정황이어서 항상 인간의 본성을 생각했고, 존재의 이유를

생각했지요.

정 작가의 창작을 향한 고뇌와 열정은 보상이라는 이름으로 돌아왔다. 문교부장관상(국전 · 1966년), 문공부장관상(미협전 · 1974년), 교육부장관상(교육부 · 1993년), 예술상(예총 · 1994년), 기독교미술상(한국기독교미협 · 2002년), 근정포장(행정자치부 · 2002년), 미술인의 날 미술인 본상(미협 · 2009년), 보관문화훈장(문광부 · 2010년)…

받은 상으로만 보면 정 작가는 영광된 삶을 산 것이 분명하다. 열심히 앞만 바라보고 살아왔음이 눈에 보이는 듯하다. 고희를 훌쩍 넘긴 작가는 자신의 삶을 어떻게 바라보고 있을까. 행복해할까. 만족해할까. 혹시 연민에 빠져있지는 않을까.

참으로 못난 사람인데 지혜와 건강과 물질의 축복을 넘치도록 받았습니다. 지금 이 나이에도 현역으로 뛰고 있는 걸 보세요. 감사할 따름이죠. 행복해하지 않는다는 것은 교만이고 불손입니다. 아침에 일어나서 가장 먼저 하는 일이 뭔지 아세요? 밤 사이에 데려가지 않고 생활로 보내주심에 감사드리는 일입니다.

은퇴장로인 작가는 '열심히 산다'를 좌우명으로 삼고 있다. 자신이 이렇게까지 성공할 수 있었던 것도 그 좌우명 덕분이란다. '열심인 삶=값 있는 삶=행복한 삶'. 그가 만든 삶의 공식이다.

"어떤 직종이든 자신의 일을 열심히 하고 있는 사람을 보면 존경스러워요. 경외감까지 들지요." 작가의 말에서 진정성이 묻어난다.

'빚을 지지 않고 간 사람'을 꿈꾸다

'속俗과 성聖의 병존'. 요즘 작가의 머릿속을 채우고 있는 주제다. 이 주제로 10월에 서울 인사동 서울미술관에서 전시회를 연다. 작가 가족들의 작품 전시회다. 정 작가를 비롯 아내와 딸과 사위가 모두 조각가들이다.

정 작가는 지금 마음이 급하다. 새롭게 만들어야 할 작품이 있기 때문이다. 5년의 세월을 통해 구상을 끝냈다고 한다. 설치할 장소와 정확한 형태도 결정된 상태다. 필자에게 더 이상 구체적으로 밝히지는 않았지만 대작인 것만큼은 분명하다.

> 예측할 수 있는 짧은 세월만 남았어요. 해야 할 일은 구체화됐고, 분명한 형태까지도 보입니다. 새로운 일, 하나님께서 시키신 일을 해야 합니다. 남은 인생에 두어 작품 남길 수 있을 것 같네요. 그동안 축복받은 인생에 대한 보은報恩입니다. 그때까지는 어떤 일이 있어도 건강해야 합니다. 빚을 지고 갈 수는 없잖아요.

작가는 자신의 성향에 대해 토끼의 순수성과 소의 우직함, 말의 진취성, 개의 충직함을 두루 가진 것 같다고 설명한다. 그런 성향 때문일까. 그는 사람들에게 '빚을 지지 않고 간 사람'으로

기억되기를 소망한다. 의과대학에 시신 기증을 서약한 것도 그런 이유에서다.

> 평소에 가족들에게 이렇게 말합니다. 혹시 큰 고통이 오면
> 수술로 연명시키지 말고 그대로 보내달라고, 조의금 받지 말고,
> 장례일자를 최대한 길게 잡아달라고. 유언인 셈이죠. 아름다운
> 죽음까지는 못가더라도 누추하지는 않아야겠다는 생각입니다.

정 작가는 요즘 새집 짓는 재미에 푹 빠져 있다. 미술관 나무에 걸어둘 참이다. 몇 개만 만들려고 했는데 자꾸 욕심이 난단다. 미술관에 머물기를 6시간 남짓. 취재로 인연이 된 방문객은 어느새 순례자가 되어 있었다.

2001. 09. 「G. Economy 21」

숲에서 부르는 '생의 찬가'

박미경 • 작가

자연의 일부가 된 미술공원

우문에 현답이다. "봄에는 봄꽃, 여름에는 여름꽃, 가을에는 가을꽃" 계절마다 어떤 꽃이 피는지를 묻자 정관모 대표가 들려준 답변이다. 말장난이 아님을 이내 깨닫는다. 셀 수 없이 많고 헤아릴 수 없이 다양한 생명들이 '따로 또 같이' 살아가는 숲. 하나하나가 보물처럼 귀한 '식구'이기에 그 가운데 몇몇만을 언급하고 싶지 않은 것임에 틀림없다. 겨울에는 눈꽃이 피겠다고 거드니 그가 아이처럼 웃는다. 밝고 맑은 그 미소에 온 숲이 덩달아 환해진다.

내가 우리 미술관 도슨트예요. 관람객의 눈높이에 맞게 안내하고 해설하는 게 참 재미있어요.

직함은 대표지만 직책은 '안내자'다. 손수 일군 공간을 직접 소개하는 것이 그에게는 매우 신나는 일이다. '숲속의 미술공원'

이라는 별칭이 말해주듯 C 아트뮤지엄은 그 자체로 자연의 일부가 된 미술관이다. 다양한 실내 전시관과 드넓은 야외 조각공원이 가파른 산비탈에 아늑히 '숨어'있다. 미술관이 자연의 일부라면 자연은 또 하나의 '미술품'이다. 서로를 빛내주는 그것들이, 아름다움은 '어울림'에서 오고 어울림은 '낮춤'에서 온다는 걸 단번에 증명해 보인다.

정관모 기념관과 김혜원 작품관은 '같은 길을 걷는' 그와 아내가 각자의 공간에서 대중과 만나는 실내 조각전시관이다. C 아트홀에서는 각종 기획전과 특별전을 만날 수 있고, 스페이스 챌린지Space Challenge에서는 국내외 신인 작가들의 작품을 감상할 수 있다. 야외 조각공원은 천천히 걸으며 담담히 감상하는 곳이다. 자주 멈추고 자꾸 바라보다 보면 '지금 여기'를 제외한 세상의 모든 것들이 말갛게 지워진다. 이곳의 아름다움은 산책로로 '완성'된다. 야외 조각공원으로 올라가는 길은 산을 에돌아가는 굽잇길이다. 꽃잎이며 단풍이며 흰 눈이 계절마다 각기 다른 카펫이 되어 그 길을 덮는다.

9월에 다시 와요. 그때가 되면 저절로 떨어진 토종밤들이 길 위에 가득하거든. 와서 마음껏 주워 가요.

문화 황무지에 미술관이란 나무를 심고

양평보다 제주가 먼저였다. 대중 속으로 기꺼이 들어가 현대미술이 무엇인지 보여주는 꿈. 먹고사는 것이 삶의 가장 시급한 문

제이던 1970년대 후반에 그는 이미 '현대미술운동'의 하나로 미술관 건립을 계획했다. 첫 대상지가 제주도였다. 당시 관광지로 각광받기 시작한 그 섬은 그에게는 경제적으로는 발전했으나 '문화적으로는 그렇지 못한 곳'이었다. 제주대 미대생들이 자신들의 작품을 전시할 공간 하나 없다는 것도 그 섬을 선택한 이유 중 하나였다. 1987년 4월에 문을 연 제주 신천지미술관은 2004년 5월에 문을 닫았다. 그 사이 그곳은 여행자들이 한 번씩 들르는 명소가 됐고, 그 무렵 제주의 현대미술은 서울의 그것과 비슷한 수준이 됐다. 문화적 '오지'에서 벗어난 제주도에 더 이상 머물 이유가 없었다. 또 다른 곳을 어서 찾아야 했다.

> 이곳저곳 알아보다가 이 땅을 만나게 됐어요. 여기가 행정구역상으로는 경기도지만 정서적으로는 강원도 영서지방에 가깝거든요. 문화적으로 상당히 낙후된 곳이죠. 이 정도면 이 지역의 문화 수준을 끌어올리는 데 '한 몫'을 할 수 있지 않을까 싶더라고요. 수많은 문화예술인들이 제주도에서 자리 잡고 싶어 한다는 걸 나도 잘 알아요. 이제 누리기만 하면 되는 터에 그곳을 벗어난다고 하니 다들 내가 이상해 보였을 거예요.

이상해 보이는 게 문제가 아니라 미술관의 작품들을 옮기는 게 문제였다. 그냥 작품이 아니라 엄청난 크기의 대형 조각품들이었고, 그냥 이사가 아니라 섬에서 숲으로의 이동이었다. 짐을 옮기는 데만 자그마치 반 년 이상의 시간이 소요됐다. 무려

100대 분량의 트럭이 작품을 운반하는 데 사용됐고, 트럭에 실린 작품들은 다시 배로 옮겨져 섬에서 뭍으로 이동시켜야 했다. 그게 끝이 아니었다. 옮겨진 작품들은 새로 일군 이 터에 기중기로 하나하나 설치해야 했다. 그 엄청난 과정을 거치면서도 아무런 사고를 겪지 않았으니 가히 기적이라 부를 만했다. 그는 옮겨온 작품들을 설치하는 데 그치지 않고 여러 개의 대형 조각품들을 새로 제작했다. 〈성령의 열매〉, 〈Jesus Christ〉, 〈Amen〉, 〈십자가형태 연구〉같은 작품이 바로 그것이다. 그 가운데 높이가 22m에 이르는 예수얼굴상 〈Jesus Christ〉는 용접기술자 네댓 명의 도움을 받아가며 1년간 만든 것이다. 임종 직전 모든 것을 '내려놓은' 성인의 얼굴은 기독교를 종교로 갖지 않은 이들에게도 깊은 울림을 준다.

이곳의 문을 연 게 2006년 2월이에요. 우리 나이로 갓 일흔 살이 됐을 때인데, 이곳에서 보내는 70대의 삶이 참 감사합니다. 일제 강점기에 태어난 나는 신의주와 만주에서 어린 시절을 보냈어요. 광복 후 한 달 넘게 이어졌던 귀국길이 아직도 생생해요. 병약한 소년이었던 내겐 참으로 고통스런 기억이죠. 이후에도 전쟁과 가난의 그늘에서 벗어나지 못했고요. 하지만 지금은 거짓말처럼 몸도 건강해졌고, 어릴 적 꿈이었던 예술가로 한평생을 살고 있잖아요. 행복하다고는 감히 말할 수 없지만 감사하다고는 선뜻 말할 수 있어요.

단순한 생활, 왕성한 예술

그는 이른바 '환경조형물'의 대가다. 국립현대미술관과 세종문화회관을 비롯해 30여 곳의 전시관과 대학, 기업, 관공서 등에서 '그 공간에 어울리는' 그의 작품들을 만날 수 있다. 미국 유학 시절의 경험을 살려 황무지에 가깝던 국내 환경조형물 분야를 선도해 온 그는 성신여대 교수직을 정년퇴임한 2002년부터 기독교를 테마로 한 조각물과 회화작품을 꾸준히 선보이고 있다. 미술관과 살림집을 이곳에 낸 뒤로는 작품의 수량과 깊이가 갈수록 월등해진다. 단순하고 정확한 삶이 그 이유다. 새벽 4시에서 5시 사이에 하루를 여는 그는 밤 11시에서 12시 사이에 하루를 닫는다. 식사 시간은 아침 7시와 낮 12시, 저녁 6시를 고수하고 그 외의 시간은 작업과 독서에 할애한다. 넉넉해진 시간과 튼튼해진 몸 덕분에 예술가로서 또 한 번의 황금기를 보내고 있다.

이곳에 들어온 뒤로 그전과는 비교도 할 수 없을 만큼 생활이 단순해졌어요. 세상사와 멀어지면서 생각도 자연스레 단출해졌고요. 예술작품은 작가의 인품에서 나오고 인품은 그 사람의 생활에서 나와요. 산속에서 묵상하며 세상의 섭리를 이해하려 노력하는 것. 지금의 나로서는 그것이 좋은 작품을 만드는 가장 좋은 방법인 것 같습니다.

헤어질 때 그는 굳이 공원 바깥 주차장까지 배웅을 한다. 그리고는 차가 멀어질 때까지 그 자리에 그대로 서서 손을 흔든다.

2장 — C 아트뮤지엄 정관모 인터뷰

'뼛속까지' 예술가인 한 남자는 그새 어디로 가고 세상에서 가장 따뜻한 할아버지가 그 자리에 서 있었다.

2014. 「경기문화나루 35호」

웃으면서 갔으니 웃으면서 보내다오

김문영 • 기자

지난 7월 통합 청주시 출범 1주년을 기념하는 〈정관모-뉴 아이콘New Icon 전시회〉가 청주 예술의전당 대전시실에서 열렸다. 정관모 교수는 이번 개인전을 통해 '십자가형태의 평면적 조형성 연구, 성경 이야기의 약화적 표현, 예수 생애의 상징적 표현 등 기독교적인 소재들을 그린' 400여 점의 추상회화와 조각품들을 유감없이 보여주었다. 그는 전시에 대하여 "성화는 성화이되, 과거의 것들과는 매우 다른 표현양식이라는 점에서 '뉴 아이콘'이라고 구분 짓고, 이것으로 '조형 찬양'을 드리고자 했다"라며 성화의 현대적 의미와 가치를 '더듬어 찾아간 길'에 대하여 털어놓았다.

　어쩌면 그의 고백이 '어떻게 살고 죽을 것인가?'라는 우리의 질문과 맞닿아 있는지 모른다. 한 치 앞도 알 수 없는 인생에 대하여 명백하게 설명할 수 있는 사람이 누가 있을까? 하지만 예술가는 불안한 현실을 창조적으로 표현하고, 그 너머까지 지향함으로써 우리의 안목을 확장시킨다. 또한, 우리는 그의 작품을 통

　　　　　　　　2장 — C 아트뮤지엄 정관모 인터뷰

해 더듬거리듯 길을 찾으며 겸허하게 삶과 죽음을 해석해 볼 수 있다.

현재 그는 경기도 양평군에 있는 'C 아트뮤지엄'의 대표로서 예술가의 소명을 부단히 이어가고 있다. 5만 평에 이르는 숲속 공원으로 들어가면 먼저 수준 높은 조각품들이 눈길을 사로잡고, 밤나무 숲길을 따라 오르다 보면 22.5m나 되는 예수 그리스도의 조각상 〈Jesus Christ〉(2005년 코르텐스틸로 제작)가 서서히 드러나는데, 일순간 알 수 없는 신비감에 압도당한다. 이곳에서 사람의 길 열 번째 주인공 정관모 교수를 만났다.

빵으로만 살 것이 아니요

부모라면 십중팔구 자식이 예술을 한다고 할 때 '굶기 딱 좋은 직업'이라고 뜯어 말리기 마련이다. 하지만 나보다 일곱 살 많은 형님故 정건모 화백)이 현대미술작가로, 모 고등학교 미술교사로 활약한 덕에 부모님은 내가 미술대학을 선택할 때 별다른 반대 없이 허락하셨다. 우리는 너나없이 먹고 살기 어려운 시대를 지나고 있었으나 예술을 향한 의지를 잠재울 수 없었다. 1956년 홍익대학교 조소과에 입학한 후, 1962년 대학교 3학년 복학을 앞두고, 조선일보가 주최한 제6회 현대작가초대공모전에서 자그마한 상을 하나 탔는데, 이날의 수상을 각별하게 기억한다. 등록금도 못 내고 무거운 마음으로 터벅터벅 학교에 다니다, 미등록자는 수업에 들어올 수 없다 하여 잔디밭에서 먼 산만

하염없이 바라보던 때였기 때문이다. 상금이 10만 원이었는데 지금 시세로 따지면 거의 8-900만 원 수준으로 등록금을 해결할 수 있었으니 특별할 수밖에 없었다. 이때부터 본격적인 작가 활동을 시작했고, 다수 입상하면서 조각계의 주목을 받았다. 사람은 빵으로만 살 수 없다. 물론 먹고사는 문제가 중요하지만, 인간의 본질인 심성, 인품을 어떻게 형성할 것인가의 문제가 늘 따라붙기 때문이다. 그때 예술은 인간 심성과 인격을 키우는 영양소이자 여과 장치로서 꼭 필요하다. 손 글씨만 봐도 그 사람의 인품을 짐작할 수 있듯이 작품을 보면 작가의 인품이 어떠한지 가늠해볼 수 있다. 따라서 예술가의 인격이 중요한데, 나의 인격이 그만한가 물으면 답변하기 영 곤란하고, 예술가로 산다는 것이 나에겐 '인격 수양의 길'이라고 고백할 수는 있겠다.

그저 밤낮 그분께 가려는 몸부림

1996년경 교회에서 성경을 공부하며 영적인 성장을 도모하고, 성경을 바르게 해석하는 법을 배워갔다. 그러다 이 모든 것이 '십자가'를 향한 것이 아닌가라는 생각에 이르렀고, "십자가의 조형미는 무엇일까?"라는 질문이 생겼다. 아주 단순하게 십자가형태의 조형성을 연구하기 시작했다. 200여 가지의 다양한 십자가형태를 섭렵하였고, 160여 종의 십자가를 작품에 담았다. 십자가의 원형을 훼손하거나 왜곡하지 않고 소개하는 데 집중했다. 물론 나의 그림과 조각을 감상하는 이들에게 감흥이

2장 — C 아트뮤지엄 정관모 인터뷰

일어나기를 기대하지 않는 것은 아니다. 하지만 작품을 감상하는 이가 자기 믿음의 현주소, 성경 지식 등을 상기해 보는 기회로 삼기를 바랐다. 이어 십자가의 조형미를 연구하고 창작하는 작업에서 다른 주제로 작품을 진행하던 차에, 뜻밖에도 5점의 십자가 조각품이 2002년 '한국기독교미술상'을 타게 되었다. 한국기독교미술가협회에서 비회원 작가 중에 수상자를 선정하는 첫해에 나의 이름이 일차로 올라왔다고 했다.

한 달 동안 이 상이 왜 나에게 왔을까? 받아야 하나 말아야 하나 고민이 컸다. 시상식 날 '어째서 저에게 상을 주십니까?' 심사 위원에게 물으니, 한국기독교미술계가 당신을 통해서 한층 발전하리라 기대한다고 하였다. 해서 이래저래 진실하게 기독교 미술을 열심히 해보자고 결단하고, 성경을 창세기부터 다시 읽으면서 그림과 조각의 소재를 발굴해 나갔다. 거기에는 평생 활동해도 남을 만한 소재가 무궁무진했다. 나의 기독교적인 메시지를 담은 작품을 '뉴 아이콘', '현대적인 성화', '성물'로 일컫는데, 이제는 나 자신도 감히 그렇게 의식하고 주제를 해석하여 작품에 담고 있다.

여기서 적극적으로 내가 사용하는 단어가 '조형 찬양'이다. 음악 찬양은 있는데 미술 찬양이 없을 이유가 없지 않나? 뉴 아이콘과 동격어로 조형 찬양이란 표현을 사용하고 있다. 예술가들이 교회의 예배 공간, 여러 부속, 복지 건물 등 다양한 공간을 조형화하여 그 속에서 예배를 드리게 함으로써 하나님께 더 가까이 나아갈 수 있는 데 도움이 되리라.

그런데 지난가을부터 올봄까지 그린 그림들을 한꺼번에 액자에 끼워 죽 늘어놓고 보니, 하나하나 그릴 때는 몰랐는데 불과 3, 4년 전보다 최근 그림 색채가 전체적으로 어둡고 무거운 분위기였다. 아뿔싸! 앞으로의 진로 문제로 번민한 흔적이 그대로 묻어났다. 어둠 속을 헤매듯 고민하는 나의 모습이 유치하게도 이렇게 바로 드러나다니! 내면의 갈등, 암울한 모색이 나도 모르게 표현되는 걸 보면서 결코 나 자신을 속일 수 없다는 걸 깨달았다.

하나님을 향한 삶이란 것이, 그분께 더 가까이 가고 가도 밤낮 그대로인 것 같다. 그저 하나님을 향해 두더지처럼 파고 들어도 좁혀지지 않는 거리에 '알 수 없는 하나님'이 계시다. 어떤 때 그렇게 가깝다가도 어느새 멀어져 있는 분. 나는 그분과 동행하고 있다고 감히 말할 수 없고, 그저 밤낮 그분께 가까이 가려고 몸부림치는 인생일 뿐이다.

옆집 가듯이, 담을 하나 넘듯이

이렇게 칠십 대까지 건강하게 살 줄은 몰랐다. 삼십 대쯤 생이 끝나려니 했는데, 살다 보니 여기까지 왔다. 주변의 많은 사람이 하늘로 돌아갔다. 병이 들거나 체형이 비틀어지고 지팡이 없이는 걷지 못하는 이도 생겼다. 그에 비하면 나는 체형도 꼿꼿하니 적어도 여든아홉까지 어떻게 살 것인지 겸손하게 계획을 세워야 하는 건 아닌가 아내와 이야기를 나누곤 한다. 그것이 건강하게

여기까지 살게 하신 은혜의 보답이자 생의 책임이라고 생각한다.
최근 초상집 다녀올 일이 유난히 많았는데, 혹여 이것이 죽음의
훈련은 아닐까 싶다. 일주일에 두세 번씩도 가까운 이의 죽음을
보면서 죽음이 아주 멀리 있는 줄만 알았더니, 옆집 가듯이, 담을
하나 넘듯이 죽음을 향해 가겠구나 하는 마음이 든다.

나의 시신은 이미 오래전에 대학병원에 기증하기로 했다. 해부학
실험으로 사용하고 1, 2년 후에 남은 조각들을 태워 가족에게
돌려준다는데, 두 번 초상 치르게 하지 말자고 거기서 끝내라고
했다. 그리고 가족에게는" 나 죽으면 이웃집에 갔다 생각하고,
장례식장에 출근하듯 9시쯤 왔다가 밤이 되면 집에 돌아가서 씻고
자라. 다만 꼭 오고 싶은데 시간이 없어서 못 와보는 이들을 위해
5일장으로 치러 다오. 장례식 비용은 내가 주고 갈 테니, 미리
조의금을 받지 않는다고 알려라"라고 일렀다. 가족과 제자들은
나의 뜻을 잘 이해하지 못하고 장례식은 산 자의 몫이라고 했다.
하는 수 없이 때마다 이야기를 반복하니 이제는 나의 바람대로
하는 것이 좋겠다고 한다.

언제 죽을지 모르니 가족들이 당황하지 않도록 영정사진도 마련해
놓았다. 훌륭한 사진은 아니더라도 '웃으면서 갔으니 웃으면서
보내다오'라는 뜻을 담아 아주 활짝 웃는 사진을 선택했다.

2015. 10.「아버지」

정관모가 제시하는 궁극의 테라피

노윤정 • 편집장·미술평론가

서울 근교의 힐링 플레이스. 양평은 인구 비례 대비 우리나라에서 가장 많은 예술인이 모여 사는 곳이다. 양평 군립미술관을 비롯하여 개인 작업실이 군집하여서인지 장소의 아우라가 남다르다. 이곳 양평에 5만여 평 부지의 사립미술관이 있다. 2006년 조각가 정관모 교수가 지역간 미술문화의 격차를 해소하고 그리스도교적 이념을 담은 플레이스를 조성하여 현대 영혼의 궁극의 테라피를 위해 '뉴 아이콘'을 제시하는 영험한 플레이스이다. 21세기, 욜로YOLO(You Only Live Once)와 혼자 살며, 혼자 밥 먹고, 모든 일을 혼자 하는 개인주의적인 성향이 만연한 '1코노미'라는 개념이 라이프 스타일을 좌우하고 있다. 개인주의적인 라이프 스타일이 문화적인 트렌드가 된 현재 서울 디자인 페스티벌에서는 '1코노미를 위한 디자인 솔루션'이라는 주제로 행사를 진행하기도 하였다. 인간성 상실, 자연재해, 테러와 흔들리는 리더십에 대한 불안까지, 인간의 한계가 체험되는 현상이 곳곳에서 일어나는 가운데 우리는 본능적으로 유한성을 극복하고자 종

교로의 회귀를 생각하게 된다. 이곳 C 아트뮤지엄은 발걸음이 닿는 그 순간부터 마음이 정화되는 느낌이다. 조각가 정관모 교수의 힐링 플레이스. 그를 만나 미술관 개관의 의미와 장소의 영험성에 대한 이야기를 나누어 보았다.

—— C 아트뮤지엄은 양평에 위치한 5만 평의 공간을 품은 대규모 미술관입니다. 지역의 랜드마크가 되고 있는 C 아트뮤지엄의 소개를 부탁드립니다.

2006년 기독교적인 이념을 담은 미술관을 개관하게 되었습니다. 5만여 평의 부지에 전시관, 기념관, 교육관, 편의관, 자료관, 행정관 등의 시설과 십자가의 숲 광장, 사실조각가든, 추상조각가든, 동물조각이 있는 언덕, 시詩가 있는 동산, 미러클 존 등을 아우르는 조각공원으로 이루어져 있는 대규모 복합 문화공간입니다. 각각의 기능을 수행하는 동들은 미술 감상, 휴식, 자연학습, 실내교육, 사유 및 기도, 삼림보행 등이 가능한 멀티플렉스 공간입니다.

부지 5만여 평, 건물 800여 평의 공간에 1500여 점의 작품들을 보유하고 있습니다. C 아트뮤지엄은 다중적인 의미를 내포합니다. C는 Contemporary(이 시대에) Creativity(창조적이고) Christianity(기독교적인 정신으로) Chung(정관모가 설립)의 뜻이 담겨 있습니다. 이런 이유로 일반 관람객보다는 교회 단체의 관람객 비중이 70-80%를 차지하고 있습니다. 세미나와 강연, 토론을

마치고 돌아가는 신자들은 두 손을 가슴으로 모으며 영성을 체험하였다며 인사를 주시고 떠나십니다. 그 따뜻한 마음을 느낄 때가 가장 보람된 순간입니다.

─── 미술관의 기능은 수장 → 전시 → 교육 → 연구의 기능으로 확장되어야 한다는 생각입니다. 이를 기반으로 한 C 아트뮤지엄 경영에 대해 한 말씀 부탁드립니다.

C 아트뮤지엄은 1500여 점의 작품을 소장한 개인미술관으로서는 그 규모가 갖추어진 미술관입니다. 입체 1300여 점, 평면 200여 점이 관람객들과 함께 호흡하고 있으며, 시즌별 기획전을 통해 많은 미술인들과 문화인들의 주목을 받고 있습니다.

'정관모 기념관'과 '전시관'에는 현재 주로 저의 작품들이 전시되어 있습니다. 성경의 스토리와 성화를 추상화하여 관람객들의 사유를 증폭시키고 무한대의 공명을 유도하기 위해 '뉴 아이콘New Icon'이라는 저의 언어로 작업된 작품들입니다. 간단한 기호와 약식화된 이미지와 아이콘들은 관람자에게 보다 깊은 울림을 선사합니다. 미니멀해지는 화단의 경향과도 우연히 그 접점이 생기더군요. 궁극에 이르는 메시지는 늘 미니멀하다는 생각이 듭니다. 미술관이 수행해야 할 전시의 기능은 색깔 있게 잘 진행하고 있다는 생각이 듭니다. 상설전 이외에도 여러 가지 주제의 기획전을 통해 국내외의 작가들의 작품들을 소개하고 있습니다.

교육관과 자료관에서는 주제별 세미나와 토론을 통해 종교가

갖는 심오한 의미를 나누며, 나아가 영적 치유의 공간으로 활용하고 있습니다. 또한 현재 자료관에서는 세계의 바이블을 수집하는 프로젝트를 진행 중입니다. 학계와 문화계에서 종교자료를 접할 수 있는 곳을 구축하기 위해 구체적인 프로세스를 진행 중입니다.

저의 가족들은 모두 조각을 전공하였습니다. 모두의 관심 분야이다 보니 캐주얼한 대화에서부터 세계 미술계를 아우르는 대화까지 테이블에서의 대화는 흥미진진합니다. 이 모든 의견은 각자의 필드에서 경험으로 얻는 값진 것이므로 미술관 운영에 필요하다면 상황에 맞도록 각색하여 적용합니다. 또한 우리 미술관의 내적인 성장을 위해 늘 연구하며 국내외 교류에도 힘쓰고 있습니다.

─── 작가 정관모, 현재까지의 작업 추이와 그 기저가 되는 담론에 대한 설명을 부탁드립니다.

조각가 정관모. 가장 편안한 제 이름이 아닌가 싶습니다. 저의 유기적 추상조각은 서구 모더니즘에서 출발합니다. 인체의 변형과 같은 유기적 형태의 추상조각은 20세기 초 브랑쿠시를 비롯하여 한스 아르프에서 시작되고 1960년대 비정형의 추상조각에서 볼 수 있습니다. 그들이 추구한 것은 자연의 가장 순수한 형태로 기하학적 형태와 구체와 원통으로 나타나는 유기적 추상입니다. 조각을 공부하는 미술학도라면 누구나 탐독해야 하는 작가들이

지요. 여기서 우리는 자연의 생성과 원초적 힘을 발견합니다. 유기적 형태의 추상조각은 공간에 새롭게 탄생되며 그가 주는 메시지는 감동적이기까지 합니다.

70년대에 들어서 저의 조각은 모더니즘 추상조각의 영향에서 벗어나 '한국성'과 삶의 본질에 대한 탐구를 하게 됩니다. 서구 모더니즘 개념과 표현방식을 넘어서는 작업을 하게 됩니다. 70년대 초반 미국유학을 마치고 귀국하여 느낀 점은 순수 추상조각의 양식적 모방보다 우리 고유의 문화유산의 뿌리를 찾는 것이 중요하다는 것이었습니다. 모더니즘의 모방이 아니라 '코리아니즘'을 갈망하고 나 자신을 발견하는 것이 의미 있는 일이라고 생각되었습니다. 1974년에 시작된 〈기념비적인 윤목〉 조각이 그 결과물이었습니다.

〈기념비적인 윤목〉 이후 1985년부터 90년까지는 〈코리아 환타지〉 연작에 몰두하였습니다. 반원통의 기둥 전체를 윤목과 같이 검정색으로 칠하고 흰색, 적색, 초록, 황색 등 강한 순색으로 숫자와 글자, 원, 불규칙한 사각 면들을 그리고 칠하는 기념비적인 기둥조각입니다. 그 이후 1991년부터는 코리아니즘의 성숙기라고 볼 수 있는 〈표상 · 의식의 현현〉을 작업하였습니다.

〈표상 · 의식의 현현〉은 90년대 초반부터 시작된 주제로, 여기서 가장 특징적인 것은 수직의 자연목이 아닌 실내 장식용의 기둥과 오브제의 등장입니다. 이 작업은 수직의 검정색 사각기둥에 음양의 상징적 문양이 새겨지고 주변에 오브제를 붙이는 회화적 조각의 느낌을 서구의 장식적 기둥에 검정색을 입히고 상

징성을 담은 문자, 문양, 그리고 적, 청, 황의 컬러를 입힙니다. 그리고 추억을 담은 기념품들과 일련번호를 입혀 작품을 완성하는 형식이지요. 〈표상·의식의 현현〉 연작은 그 내용적인 우의성에 가치를 둡니다. "어떤 상징과의 만남에서 우리의 의식과 잠재의식이 제대로 발현되어 삶의 질과 방향을 이상적으로 설정할 수 있는가?"하는 의문에서 작업이 시작되었다고 할 수 있습니다.

작품의 제작 여정은 '기독교 정신으로의 회귀'로 귀결됩니다. 저의 작품의 상징성에서 예수의 의미나 십자가에 담긴 신앙고백을 느낄 수 있습니다. 세태를 비판적으로 묘사한 〈Crazy Years〉(2013)는 세상의 모순과 갈등을 표현하기 위해 나무의 뿌리를 하늘로 향하게 하는 등 왜곡된 형상을 통해 작가적인 항변을 드러낸 작품입니다. 당시의 '미쳐있는 세상'을 하늘에 호소하듯 만든 작품입니다. 새로운 조형성에 관념이 첨부되어 당시 큰 반향을 일으켰던 작품입니다.

상설전시가 진행되고 있는 전시실에 있는 작품들은 〈뉴 아이콘〉이라고 명명한 저의 신앙고백과 같은 작품입니다. 오브제와 색을 최소화하고 간결하고 미니멀한 언어로 제시하는 바이블은 보다 진한 공명을 선사합니다. 저의 〈뉴 아이콘〉은 감상자로 하여금 깊은 명상을 불러일으키고자 한 것입니다.

—— 많은 로컬 미술관 중 C 아트뮤지엄만의 특징 또한 경영의 롤 모델이 되는 해외 미술관이 있다면 예시를 부탁드립니다.

C 아트뮤지엄은 기독교 사상을 기저로 하고 있다는 점, 기독교 자료관이 구축 중에 있다는 점이 특색이라 하겠습니다. 많은 작품들 중 〈아멘〉이 이곳, 그리고 제 작품의 정점입니다. 장소가 주는 권위로 하여금 모든 사람에게 성령의 충만함과 영혼의 충만을 느끼게 하고자 합니다. 롤 모델이라기보다는 제가 애정을 갖고 방문했던 장소들이 있습니다. 미국 뉴욕 주의 스톰 킹 아트센터Storm King Art Center와 일본의 하코네 조각공원입니다. 모두 자연환경과의 유기적인 구성으로 서로의 자연스러운 호흡을 보여주는 곳이지요. C 아트뮤지엄을 걷다보면 스톰 킹 아트센터와 하코네 조각공원이 오버랩되는 느낌을 받습니다.

　모든 기관은 근본적으로 사회적 의무를 지니고 있다. 국내 유일의 종교적 담론을 지닌 C 아트뮤지엄. 이곳의 수장은 이미 뮤지엄을 이루는 하나의 세포가 되어 기관장으로서의 사회적 의무를 다하고 있었다. 조각가 정관모의 조각 작품들은 베니스 비엔날레의 국가관의 한 챕터를 보는 듯했다. 작가 정관모와 C 아트뮤지엄. 그 담론이 무거운 만큼 국가적인 차원의 조명이 필요하다는 생각이다.

<div align="right">2017. 「미술과 비평 4호」</div>

조각의 마에스트로 정관모, 왕께 찬양을!

서성록 • 안동대학교 미술학과 교수

민족사의 격랑기와 학창시절

정관모(1937)는 만주에서 소년기를 보냈다. 그가 태어난 곳은 대전이었지만, 가족들은 일제의 학정虐政을 피해 만주로 피신을 갔다. 해방 전까지 그가 살던 곳은 오늘날의 중국 후린시虎林市로 그곳은 아름다운 우수리강을 끼고 비옥한 흑토와 숲을 갖춘 곳이었지만 소년 정관모는 그곳에서도 인간다운 삶을 누릴 수 없었다고 한다.

광복이 가져다 준 환희는 북의 남침 때문에 오래가지 못했다. 6.25 전쟁이 발발하자 가족들과 다시 고향 땅을 떠나 있다가 전쟁이 소강상태로 접어든 이후에야 다시 귀향할 수 있었다. 그 후 공주중학교에 복학했고, 그때부터 인근에 있는 교회에 다니기 시작했다고 말한다. 그가 교회에 다니게 된 데에는 어머니의 도움이 상당했던 것 같다. 그는 어릴 적부터 어머니에게 성경의 이야기를 듣고 자랐으며 이것이 그의 삶의 기초가 되었다.

그러나 그가 인격적으로 하나님을 만난 것은 좀 더 시간이 흐

른 뒤의 이야기이다. 그는 홍익대학교에서 조각을 전공한 뒤 현대미술을 공부하기 위해 미국 유학길에 올랐는데 그의 인생에서 가장 힘들었던 5년간의 미국 유학기간은 그의 신앙생활에 있어 전환점이 되었다. 당시 정관모는 최고의 권위를 자랑하던 국전에서 문교부장관상까지 탄 기세등등한 작가였지만 미국에서 그를 알아주는 사람은 드물었던 것 같다. 그는 차가운 현실 앞에서 속수무책이었다. 남들보다 미술에 남다른 재능을 지녔다고 생각했지만, 미국에서는 일개 무명작가에 불과했다. 이때 작가는 예수님을 인격적으로 영접했고 주님의 은혜를 깨달았다고 한다.

절박함을 느끼면서 세상일은 나 스스로가 아니라 어떤 섭리에 의해 이뤄진다는 것을 깨달았죠. 그러면서 하나님을 신뢰하고 의지하며 복종하게 됐습니다.

그는 신앙의 힘으로 그 어렵던 시기를 견뎌낼 수 있었다.

뮤지엄의 건립과 신앙의 결정結晶

정관모가 기독교 신앙을 작품에 접목시킨 것은 50년 전으로 거슬러 올라간다. 홍익대학교에서 조각을 전공한 그는 1967년 말 미국 유학시절부터 일련의 기독교적 주제의 작품을 연이어 제작하였는데 그때의 작품을 작가는 다음과 같이 언급한 바 있다.

나는 기독교나 유대교에서 말하는 종말론Eschatology에서 구원의

역사라는 주제를 발췌하여 조각과 그림으로 표현했던 것입니다.

이 무렵 작품의 주제는 무거운 '심판'과 '종말'과 같은 것이어서 그런지 화면은 엄숙한 흑백 톤으로 되어 있다. '종말의 지평'으로 명명된 이 연작은 수평과 수직, 사각형과 삼각형, 그리고 원형으로 되어 있어 언뜻 보면 기하학적 추상으로 여겨질 수도 있을 법하다. 작가는 "구원의 역사가 전개될 곳은 인류 역사의 현장인 세상"이며 하나님의 심판이 도래할 때 "망망한 바다 풍경 같거나 막막한 지평"과 같다는 것을 암시하는 방편으로 이 같은 긴장감 넘치는 추상양식을 기용한 것으로 보인다. 이 점은 그가 무채색(흰색, 회색, 검정색)을 주조색으로 삼은 데서도 확인된다. 여기서 무채색은 종말 후의 세상, 전쟁 후의 죽은 도시같이 공허와 비탄에 젖은 상태를 나타낸다.

1970년대부터 그가 줄곧 매달려온 문제는 국적 있는 미술을 추구하는 것이었다. 한국 현대미술은 서양미술을 여과 없이 받아들여 독자성 없이 모방하는 데 그쳤다고 판단한 그는 '모국어적 현대미술'을 고민하던 중 자신의 역할이 전통과 현대를 잇는 것이라는 가정 하에 이후 윤목, 정주목, 정낭과 같은 민속용품을 현대 조각미술로 재현하기 시작했다. 1980년대 제작한 〈코리아 환타지〉는 근현대사의 어떤 사물이나 사건의 이미지를 한국의 전통문양을 도입해 은유적으로 표현하였고, 1990년대에 들어 잠재의식 등이 사물에 어떻게 반응하는가 하는 물음을 주제로 인류문화사에 최초로 남은 문양에서부터 오늘날에 이르는 창작디

자인을 연구하면서 표상과 의식의 상관관계를 조형에 담았다.
그는 2000년대 이후 그동안 재직해 온 성신여대를 정년퇴임하
면서 작품세계가 완전히 달라졌다. 십자가, 예수, 교회, 성경 속
이야기를 현대 조각미술로 표현하는가 하면 다양한 형태와 색깔
을 가진 십자가 120여 점을 제작하였다. 그에게 무슨 심경의 변
화가 있었을까?

> 2000년대 은퇴하고 나면서, 이제는 자유로운 작품활동을 하고
> 싶었습니다. 대형 예수 얼굴상, 십자가 조각상을 만든 것도 그
> 이유죠. 작품에는 제가 늘 품어 왔던 의문, 번민, 갈등이 담겨
> 있습니다. 마치 하나님께 드리는 기도와 같습니다.

이 당시 작가는 양평의 양동면 단석리 7만 평 규모의 대지에
C 아트뮤지엄을 세웠다. 여기서 C는 Contemporary(이 시대에)
Creativity(창조적이고) Christianity(기독교적인 정신)를 의미하는 것
으로 작가는 기독교 문화예술의 확산을 위해 힘썼다. 그는 누구
도 해본 적이 없는 기독교 아트 뮤지엄을 건립한 셈인데 그곳은
평론가 김상철이 말한 대로 "단순한 조각공원이 아니라 老 작가
의 일생의 열정이 고스란히 담긴 현장이자 그것을 있게 한 믿음
의 증거"(「미술세계」, 2006, p.49)이기도 하다. C 아트뮤지엄에는 정
관모의 작품 1,000여 점과 회화작품 300여 점, 그리고 역시 조가
각로서 활동하는 부인 김혜원 작가의 작품 300여 점이 소장되
어 있다. 그중에서도 가장 눈길을 끄는 것은 정관모의 〈심비心碑

-Amen〉이란 석조 작품이다. 영국의 스톤헨지나 워싱턴의 오벨리스크처럼 웅장함을 자랑하는 이 작품은 12개의 대형 석조물로 에워싸여 서로 마주보고 있는 형태를 취하고 있는데 이것은 내용상 예수님의 12제자를 상징하고 각 면을 편평하게 다듬어 그 위에 성경구절을 도안화한 글자를 각인하였다.

12개의 돌기둥에는 한글의 자음이 나열되어 있다. 가령 'ㄴㅇㅎㅇㅈㄴㅇㅅㅊㅎㄹ', 'ㄴㅇㅎㅇㅈㄴㅇㄱㅃㅎㄹ', 'ㄴㅇㅎㅇㅈㄴㅇㄱㅂㅎㄹ', 'ㄴㅇㅎㅇㅈㄴㅇㅊㅇㅎㄹ'와 같은 식이다. "내 영혼아 주님을 송축하라. 내 영혼아 주님을 기뻐하라. 내 영혼아 주님을 경배하라, 내 영혼아 주님을 찬양하라"는 시편의 말씀을 자음을 활용해 작품으로 나타낸 것이었다. 그런데 자세히 살펴보면 작품에 새겨진 말씀은 모두 열한 자인데 이 때문에 작가는 많은 고민을 했다고 한다. 내용인즉 '12'라는 숫자는 열두 제자, 열두지파 등 성경에서 완전한 숫자로 사용되는데 말씀에서 한 자가 모자랐던 것이다. 이 문제로 기도와 고민을 거듭하던 어느 날 기도를 마치고 '아멘'을 외쳤는데, 그 '아멘'이 바로 이 열두 번째 대답이라는 사실을 알게 됐다고 한다. 이 작품의 제목이 '아멘'으로 된 이유도 바로 여기에 있다. 거대한 조형물 안에 들어서면 아늑하고 편안하다. 마치 상징과 은유로 이루어진 비밀스런 공간임을 암시해주고 있다.

미술관의 소장품 중에는 높이가 무려 22미터가 되는 예수상 〈Jesus Christ〉가 설치되어 있다. 폭 15m, 높이 15m에 이르는 철제 조각상으로, 받침대까지 합치면 높이가 22.5m다. 우리는 예

수상의 규모에 놀랄 뿐만 아니라 십자가에 묶인 채 손발은 못에 박히고 옆구리는 창에 찔린 예수님의 고난으로 인해 숙연해지게 된다. 책이나 구전으로 듣는 이야기와 눈앞의 이미지로 목격하는 것의 차이는 어마어마하다.

　작품활동을 시작하면서 언젠가는 대형 얼굴상을 만들고 싶었어요. 대다수 조각가들이 비슷한 생각을 갖고 있죠. 처음에는 자화상을 조각하려 했는데, 얼마 후 그게 교만이라는 생각이 들더군요. 예수님이 임종하기 직전 모습을 상상하고 표현해 봤어요. 절망 중에도 십자가에서 '다 이루었다'고 독백을 내뱉은 그 순간이요. 모든 고통이 지나가고 얼굴에는 온갖 감정이 배제된 상태를 나타냈어요. 영원한 평온함으로 임하는 모습을요.

　이런 일련의 과정은 그가 노년에 이를수록 순수한 영혼으로 결정된 예술에 혼신의 힘을 쏟고 있음을 나타낸다. 작가는 "언젠가 내가 하나님께 받은 은혜에 감사하는가에 대해 생각하게 되었다"며 "그 감사의 크기가 엄청나기 때문에 대작으로 하나님께 영광을 돌리겠다고 다짐했었다"고 회상했는데 이것이 실천으로 이어지고 있는 것이다.

　조각과 함께 그는 일상기물을 이용한 설치작품을 제작하기도 했다. 여기서는 주로 그의 자전적인 삶의 이야기를 다루고 있다. 재료 면에서도 돌이나 철 같은 딱딱한 물질이 아니라 기성 오브제를 빌리는 방법을 따랐다. 빈 병, 종교적 기념물들, 등잔, 나무

상자, 주전자, 여러 장신구들 등 고물상에 가야 볼 수 있는 철 지난 것들을 비롯하여 일상 도구들이나 장식물들이 눈에 띈다. 아마 이런 오브제를 활용하는 것은 지금까지 살아온 경험들을 투영하기 적합하다고 판단했을 가능성이 높다. 다른 작품과 마찬가지로 그의 작품은 신앙의 내역과 결부해서 이해될 수 있는데 각 작품들은 매일 매일의 생활 속에서 느낀 은혜로운 이야기를 주제로 삼고 있다.

몇 가지 실례를 살펴보면, 〈고난당하는 것이 내게 유익이라〉는 작품은 삶의 긴 여정에서도 꿋꿋이 신앙의 절개를 지켜가는 모습을 보여주며, 〈주를 경외함이 지혜요〉(2010)는 신앙의 오솔길을 걸으며 살아가는 작가의 면모를, 〈주의 긍휼을 내게서 거두지 마시고〉(2011)는 한국 전쟁통에 청소년기를 보냈던 그의 과거를 양은냄비와 주전자와 조롱박, 물동이를 통해 아련히 추억하고 있다. 〈미련한 아들은 그 아비의 근심이 되고〉(2010)는 이역만리에서 여덟 자녀를 데리고 고국 땅을 밟으셨던 부모님에 대한 절절한 그리움을 담고 있다. 〈여호와는 나의 목자시니〉(2011)는 '황금 시편'(칼뱅)으로 불리는 시편 23편 1절에서 영감을 받아 제작한 작품으로 그리스도 안에서 누리는 마음의 평안과 행복을 표현하였다. 새와 물고기, 십자가, 장신구들이 등장하고 액자 속에는 작가의 인물사진과 그의 작품사진이 담겨 있다. 종교적인 도상들과 일상의 이미지를 병렬해 그리스도를 통한 내적인 자유와 기쁨을 표상하고 있다.

이와 같이 작가는 원숙기에 접어들면서 평소 느끼고 품어온

이야기들을 나지막이 들려주고 있다. 작품에 있어 어떤 테크닉이나 장치에 구애됨이 없이 편하게 끌고 간다는 것이 이채롭다. 특히 모든 작품에는 성경구절이 등장하는데 이것은 성경말씀으로 자신의 생활을 비추고 있다는 것으로 이해된다. 이렇듯 기독교 신앙은 그에게 삶에 질서를 부여해 줄 뿐만 아니라 예술의 버팀목이 된다.

조형의 찬양

팔순을 훌쩍 넘긴 나이에도 불구하고 정관모 선생의 창작열은 식을 줄을 모른다. 그 연세가 되면 보통은 감각과 신체기능이 저하되는 것이 상례이건만 원로작가는 오히려 활력과 생동감이 넘쳐난다. 자신을 연소시켜 주위에 밝은 빛을 던지고 따뜻한 열을 발하는 모습이 참으로 귀해 보인다.

그의 작품을 말할 때 작가로서의 확고한 정체성을 빼놓을 수 없을 것이다. 자신의 예술을 기독교 세계관 위에 구축한 것이나 하나님 나라의 추구를 자신에게 부과된 소명으로 여기는 모습이 존경스럽다. 그는 자신의 작품 전체를 적극적으로 기독교적 Perspective 안에서 모색 하고 있는데 이것은 그가 기독교를 단순히 구복 신앙의 차원을 넘어 삶의 체계 속에 확립하였다는 표시이기도 하다. 그의 작품에선 삶과 신앙, 그리고 예술관이라는 세 축이 한 몸을 이루어 일사불란하게 돌아간다.

조각의 거장 마에스트로로 불리는 정관모는 화려한 수상경력을 갖고 있다 국전에서 유례가 없을 정도로 세 차례 걸친 교육부

장관 상을 받은 것을 비롯하여 최고의 조각가에게 돌아가는 김세중 미술상과 기독교 미술가에게 수여하는 한국 기독교 미술상, 대한민국 미술인상을 각각 수상하였다. 한국미술인들의 권익 단체인 대한민국 미술인협회 이사장과 대한민국 미술인의 날 조직위원장(2007, 2008)을 두 차례 지낸 것은 그가 미술계에서 존경받는 원로로서 중추적인 역할을 하고 있음을 말해준다.

제16회 대한민국기독교미술인상(2002)의 수상 기념사에서 그는 "수상작인 나의 오벨리스크는 십자가를 주제로 한 철제 조형물로서 나의 신앙고백이 가장 극하게 표출된 작품이다. 나는 이 작품을 통하여 그리스도의 희생과 하나님의 사랑, 그리고 메시아적 구원을 표현하고자 하였다"고 했다.

그의 얼굴은 은혜의 빛이 반사된 탓인지 청년의 얼굴처럼 해맑아 보였다. 작가는 해를 거듭할수록 자신은 낮아지고 오직 하나님만을 기쁘시게 할 수 있는 것이 무엇인지 고민하는 것 같다. 우리시대에 '신앙이라는 씨줄'과 '미술이라는 날줄'을 멋지게 교직交織하는 작가를 만날 수 있으니 우리에게는 축복이 아닐 수 없다.

2019. 04. 「신앙세계」

그곳에서 예수와 대면하다

⋮ 유미형 • 서양화가 ⋮

사람은 태어나서 일생을 마칠 때까지 손으로 수고하며 살아간
다. 생명과 힘, 창조의 원천인 손을 사용하도록 하나님은 우리를
설계하셨다. 비록 우리는 불완전하지만 창조주의 DNA를 부여
받은 우리는 그분이 주신 손 기능을 응용하며 살아가는 존재이
다. 인지를 시작할 때부터 우리는 율동을 따라하고 그리기 놀이
를 한다. 유아기 때 우리는 크레용이나 색연필 따위로 방바닥이
나 벽면을 종이 삼아 끼적거리는 창의적 유희를 즐긴다. 창조주
를 닮은 우리의 창조기능은 우리의 삶에 심미적 발전을 거듭하
며 오늘의 이르렀다고 가늠해 본다.

 여기 정관모 교수는 다른 이들보다 훨씬 더 탁월한 창조 능력
을 부여받은 사람이다. 그는 현대 조각가이다. 우리 시대 최고의
조각가의 한 사람이다. 현대 조각계의 거장이며 현존하는 현대
기독교조각의 가장 성공적인 예술가이다. 종교적 욕구로 가득
차 있는 그의 예술세계를 우리는 '하나님과의 대면과정'이라 단

언할 수 있을 것이다.

1970년대 초〈종말의 지평〉이라는 익숙한 명제로 연구를 시작한 그는 다른 실마리를 모색하다가 1995년부터 '십자가형태 연구'로 십자가 현대 조각을 개발한다. 2002년 그 십자가 작품이 다시 담론되면서 '대한민국 기독교미술상'을 수상하게 되었고 이를 계기로 현대 기독교미술에 대한 비중과 영향력에 관심을 가지고 본격적인 기독교미감의 형태연구를 재점검 한다. 산발적인 다른 주제들을 모두 접은 그는 기존의 가치와 수단을 철저히 배제하고 성경을 재해석한 개성 강한 예술세계를 치열한 고뇌로 풀어낸다. 그렇게 경탄스러운 작품들을 발표하면서 현대 기독교 조각의 위상을 높여 온 그다.

정관모에게 작품이란 어떤 가치와 의미일까? 은혜를 받은 만큼 담아내는 감사의 선물이요, 고통을 겪은 만큼 다듬어진 진통의 생명체요, 깨달은 만큼 빚어진 지혜의 발현이다. 그는 대학에서 조소를 전공하고 대학원에서 회화를 전공한 이례적 경력을 가진 거목이다. 회화와 조각을 총체적으로 섭렵한 그는 창작 영역을 확장하며 비중 있는 작품 제작에 최선을 다한다. 그는 가히 브살렐과 오홀리압의 영적 후손이라 할 만하다.(출애굽기 35:31-35) 창조주가 주신 손의 정교한 재능뿐 아니라 마음의 지혜와 총명, 예리한 지성으로 끊임없는 연구와 자신을 채워 가는 결과가 그의 작품들이다.

정관모는 몸담았던 대학을 은퇴하고 2006년 경기도 양평에 사립미술관 'C 아트뮤지엄 양평 숲속의 미술 공원'을 건립했다.

더 일찍이는 1987년 제주에 현대미술의 산실인 신천지미술관을 세워서 18년간 현대 미술문화의 오지였던 제주에 300여 명의 현대미술 작가들이 활동하는 예술 토양을 일군 그였다. 그가 새롭게 양평에 둥지를 틀면서 명칭과 성격을 바꿔 기독교 성향의 미술관을 건립한 것이다. 미술관 건립으로 한국 기독교 미술계뿐 아니라 열방을 향하여 현대 기독교 미술의 진수와 복음을 선포하며 헌정한 미술관이다. 예술 토양이 비옥하다 할 수 없는 양평에 건립한 특별한 이유가 있는지 궁금했다. 그는 담백하게 세 가지 조건을 들려주었다. 경제적인 면에서 예산에 맞았고, 수도권에서 하루 생활권(두어 시간이면 닿는 곳이다), 행정상 경기도 권역이지만 실제는 영서와 강원에 인접한 문화오지라는 시사성이 양평을 낙점한 이유라고 설명했다.

미술관은 야외조각공원과 실내 갤러리를 갖춘 68,000여 평의 부지에 1000여 점의 작품이 빼곡히 소장되어 있는, 규모를 갖춘 사설 미술관이다. 자연을 품고 있는 작품들은 하나님을 찬양하고 기뻐하고 감사하는, 흔치 않은 영감 있는 조각품들이다. 미술관의 사계는 저마다의 운치와 낭만으로 관람객을 매료시킨다. 새순이 올라오는 봄날에는 연초록 의 싱그러움이 작품을 상큼하게 수놓는다. 벚꽃이 필 때와 꽃잎이 질 무렵에는, 꽃들의 화려함과 마주하는 작품들은 창조주와 대면하고 서 있는 것 같은 환상을 준다. 장대비 내리는 여름날에는 대형 예수 얼굴 조각상에서 흘러내리는 눈물을 보면서 자신의 죄악을 돌아보는 영혼의 미동을 감지한다. 세상이 온통 단풍으로 물드는 가을날에는 파란 하

늘과 조화를 이루며 시각적 기쁨과 함께 사고의 확장으로 우주적 공간을 품게 한다. 눈 내리는 겨울, 미술관 오솔길을 걷다 보면 묵시록이라도 써야 할 만큼 눈 옷 입은 조각품 감상 묘미에 젖어든다. 여느 실내 갤러리에서는 모방할 수 없는 표상 세계로 이끄는 신비한 영감 체험 장소인 것이다. 마치 안토니오 비발디의 〈사계〉를 눈으로 보는 것 같은 착각이 들기도 한다. 오감이 다 열리는 경이로운 미술관이기 때문이다.

공원 안쪽 '골고다 언덕'을 오르다 보면 12개의 다듬어지지 않은 원석 같은 거대한 조각품을 만난다. 제작 과정의 자국과 절단면의 흔적을 고스란히 드러낸 거친 표면은 태고의 신비와 현대를 한꺼번에 담고 있다. 시간과 공간이 조화로운 이 공간에 서면 마음이 평온해진다. 석재를 갖고 다듬어 세운 〈Amen〉 석조상이다. 웅대하고 장엄한 써클이 그 앞에, 그 안에 선 이들을 압도한다. 집채만 한 열두 화강석으로, 둘레만도 무려 100미터가 넘는 대단한 규모의 대작이다. 정 교수는 이 작품을 "일평생 하나님으로부터 받은 은혜와 축복을 감사드린 신앙 고백적인 작품이자 기도의 표현"이라고 설명한다. 석상 상단부에 '송축하라', '경배하라', '찬양하라', '기뻐하라'의 네 가지 자음 기호가 새겨져 있다. 그대로, 이 작품은 "내 영혼아 주님을 송축하라, 경배하라, 찬양하라, 기뻐하라" 노래한다.

원석을 갈고, 절단하는 과정에서 무생물인 원석은 생명체가 되어 서로 바라보며 대화를 나누는 것 같은 알 수 없는 정겨움과 따뜻함이 감돈다. 여호수아는 요단강을 건넌 후에 길갈에 기념

비를 세웠다(여호수아 4:3). 요단강을 건너게 하신 하나님의 역사를 기념하기 위해서였다. 열두 돌로 세운 대작 정관모의 〈Amen〉은 길갈의 기념비처럼 현대 미술을 후대에 기억시킬 이 시대의 대작이며 걸작이다.

언덕 위로 더 올라가 〈Jesus Christ〉 앞에 마주 선다. 예수 얼굴 조각으로는 세계 최대 규모이다. 조형미술의 최고봉의 경지로 이른 이 작품은 이 미술관의 백미이다. 조각 예술의 거대함과 육중함, 묵직한 질량감에 숨이 막힌다. 말이 조각상이지 거대한 산의 존재감이다. 자연과 조화를 이루며 천국을 소망하게 하는 신령한 힘이 바람결을 타고 흐른다. "세상, 천국, 예수를 조형화한 작품이다. 예수의 얼굴은 모든 아픔과 두려움을 이겨낸 후 '다 이루었다', '내 영혼을 아버지 손에 부탁하나이다'라고 하시며 영혼이 떠날 때 온전하게 하나님의 뜻에 순종하는 표정을 무표정으로 설정하여 평온함을 추구했다." 정 교수의 설명이다.

얼굴상 후면에는 영광의 후광과 세상을 상징하는 4극, 야곱의 사다리의 표징이 있다. 작품 좌대는 카타콤을 상징한다. 좌대 안쪽에는 기도처가 마련되어 있다. 주님의 품에 안겨 간구하고 싶어진다. 이 조각상의 재료는 녹슨 상태의 철, 코르텐스틸(내후성 강판)이다. 시간은 이대로의 진한 와인색을 더욱 깊은 조형미와 영성미감으로 바꿔 놓을 것이다. 유한하고 불안전한 존재가 예수를 경험하고 성화되는 과정을 묘출한 최적의 물성이다.

공원 중앙에는 여러 동의 실내 갤러리가 있다. 채플도 있다. 채플 정면은 전체가 십자가 작품으로 마감되어 있다. 화폭 전체는

십자가를 상징하지만, 각각의 소품들은 상징성을 띤 기호들의 결합으로 다양한 볼거리를 제공하는, 영과 진리로 예배드릴 수 있는 공간이다. 예수를 닮아 가는 인생 여정 중에 겪게 될 희로애락을 이야기를 담은 인생 퍼즐 같아 보이기도 하며, 전체적인 느낌은 성화되어 가는 모습과 복음의 증언으로 보인다. 정 교수는 "시대와 지역과 용도에 따라 각기 다르게 디자인해 사용한 십자가 형태들을 모아 장식성 있는 그림으로 표현했다"고 설명했다. 한 땀 한 땀 수를 놓듯이 정교한 작품으로 감복할 만하다. 그밖에도 수많은 작품들이 조각공원 전체 군단처럼 버티고 서 있다.

"누구의 눈치도 의식하지 않고, 하고 싶은 작업을 한다는 것은 행복이다." 이렇게 말하는 정관모 교수에게서 거장의 면모가 보였다. 그리스도인다운 기품 있는 예술가를 만났다, 양평에 가면 〈Jesus Christ〉와 〈Amen〉이 있다.

2019. 06. 「CT(크리스차니티 투데이)」

2006.
정관모 작 <Jesus Christ>,
코르텐 스틸, 22x17x5m

2008.
정관모 작 <예수부활>,
캔버스에 아크릴, 90x120cm

강 * *

어느덧 4학년 졸업반에 들어와서야, 내가 진정 가야 할 길은 무엇이며, 현재 나는 어떤 위치에 와 있는가 등등의 문제에 당면하면서 자신의 내적인 성숙에 대해 곰곰이 생각해 보았다.

정관모 선생님의 수업은, 나의 작품 경향과, 표출하고자 했던 감정들의 실마리를 푸는 데 큰 영향을 끼쳤던 소중한 시간이었다. 여태껏 받았던 수업들은 1, 2학년 때의 모각과 실제 재현에 중점을 두어 기본기를 다졌던 시간이었다면, 3, 4학년 때는 말 그대로 창작적인 작품을 위한 다각적인 시도를 했던 시간이었는데, 처음엔 자유의지로 무언가를 창출한다는 것에 두려움을 느낄 정도로 움츠려 있었던 것이 기억난다. 나만의 작품 경향을 만들어 나간다는 것이 막막하기만 해서, 무턱대고 내가 하고 싶었던 작품들을 손대기 시작했고, 어떠한 목적의식도 없는 무의미한 작업들이 쌓여가고, 또 그만큼 버려졌다.

3학년을 마치면서 아, 이런 게 작업이구나 하는 것을 가끔이나마 느꼈을 때의 짜릿함은 내가 하는 일에 용기와 보람을 심어주었다. 그리고 4학년…

대학 생활의 마지막이자 새로운 시작을 의미하는 이 시기가 학교생활을 다시 재해석할 수 있는 계기라는 걸 알게 되었다. 사실 이 수업을 듣기 전까지 내가 중요시하고 관심 있었던 분야는 우리의 것이 아닌 소위 서양의 신식 문화였다. 세계의 이목을 받는, 획기적인 창작이야말로 내가 해야 할 일이라고 생각했다. 하지만 나는 여기서 가장 중요한 것을 간과했다. 그것은 바로 전통

성이다. 자신이 태어나 살고 있는 나라에 면면히 내려오는 역사가 바탕이 되지 않았던 것이다. 물론, 전통을 고수하는 것에 그치는 것이 아니라 현대적인 감각을 접목시키는 동시에 발전된 양식을 보여야 한다. 현재 우리나라의 미술 현실, 미술 사적으로 어느 위치에 있는가, 우리가 가져야 할 자세와 올바른 작가로서 인지해야 할 것 등등의 소중한 정보가 선생님의 책에는 꼼꼼히 수록되어 있다. 딱딱한 정보를 알려주는 것과는 다르게, 이해하기 쉽게, 마치 이야기를 하는 것처럼 쓰여 있는 이 책은, 술술 머릿속으로, 가슴속으로 스며들었다. 한눈에 볼 수 있는 우리나라 미술사의 단편적 역사와 사실들을 두고, 나는 내가 앞으로 무엇을 어떻게 해야 하는지를 안다. 그것은, 여태껏 일구어온 선배 작가님들의 흔적을 따라가며 나만의 작품 세계를 구축하는 것이다. 그것은 작품을 바라보는 시각에도 마찬가지로 작용한다. 그저 관람으로 그치는 것이 아닌, 작품이 지니고 있는 작가의 내적인 의미를 파악하고 그 의도를 찾아낼 수 있는 훈련 또한 중요하다. 작가…

본연의 것을 지켜 나가며 항상 발전된 모습으로 성장할 수 있는 위치의 사람…

그런 사람을 꿈꾼다.

고 * *

한 학기 동안 한 주에 두 시간 정도였지만 조각에 대한 전반적인 지식을 습득할 수 있었던 시간이었다. 여의도와 테헤란로 일대

의 환경조각을 관찰하면서 조각을 전공하는 사람임에도 쉽게 지나쳤던 건물 앞의 조각들을 주의 깊게 보면서 주위에 환경과 조화를 이루는지도 생각할 수 있는 계기가 되었고, 앞으로도 계속 환경조각에 대해 관찰하려 한다.

우리나라에 조각공원이라고 내세울 수 있는 곳이 세 군데 정도라고 알고 있다. 제주 신천지조각공원, 목포 유달산조각공원, 올림픽공원 등인데…

신천지조각공원과 올림픽공원은 가본 경험이 있는데 우리나라 최초의 조각공원이라는 유달산조각공원은 가본 적이 없어 언제 꼭 한번 가봐야겠다. 신천지조각공원은 인체에서부터 현대조각까지 다양한 조형물들이 많아서 말 그대로 조각공원다운 모습이었다. 그리고 올림픽공원은 뚜렷이 기억은 나지 않지만 조각공원 이라고 하기엔 모호하다는 인상을 받았던 것으로 기억한다.

현재 현대조각을 하고 있고 어느 정도 조각에 대한 개념을 이해한다고 생각은 하고 있다. 1년 전만 해도 자유롭게 현대조각을 하라는 말에 현대조각이 뭔지도 모르고 무작정 했던 기억이 나는데 지금까지 수업시간이나 그 외의 시간에 작업을 하면서 현대조각에 대해 알 수 있었다. 아이디어를 찾아내고 나의 생각과 감각, 현시대 모습과 연결시켜 조형적으로 만들어 내기가 말로는 쉽지만 아이디어 하나 찾아내는 것도 어렵다. 남들이 하지 않는 창의적이고 독창적인 작품과 그에 맞는 현대적인 감각과 개념으로 승화시키기 위해서는 끊임없이 생각하고 공부하는 길 밖

에 없는 것 같다. 수업시간에 들었던 조각에 대한 공부 외에도 더 깊고 폭넓게 조각에 대해 공부할 생각이다.

기 * *

광음이 어느덧 지나가고 한 학기를 마무리 할 시간이 왔습니다. 저에게는 대학생활의 마무리를 위해 진행되는 시간이지만 이제 교단을 떠나시는 교수님과의 시간이라 생각하니 마음에 섭섭함이 가득해집니다.

교수님과의 수업은 저에게는 속으로 겉으로 많은 영향을 주었습니다. '한국적인 것'이라는 주제로 수업을 진행하였을 때 일상에서 무심코 지나치거나 인식하지 못하고 있었던 것이 다시금 현미경으로 들여다보듯 관찰되고, 그 계기로 나름의 미를 찾아 그 속에서 나의 의식과 결합해서 조형 언어로 표현한다는 것을 차츰 알아가면서 한국에서 한국인으로서 작업을 하는 자신을 반성하는 시간이 되었습니다. 또한 이제는 작가로서 홀로서기를 위해 습작이 아닌 자부심과 자신감을 가지고 부지런히 뛰는 자세를 지녀야겠다는 생각을 갖게 되었습니다.

교수님과의 만남의 시간이 너무도 짧고 아쉽다는 생각이 들지만 나중에 훌륭한 사람이 되어 열심히 살면서 이름을 떨칠 때, 마지막 학번 성신 99학번 기**입니다라고 인사드릴 수 있는 그날이 기대됩니다. 성신여대에서 조소과에 폿대를 꽂고 시작과 더불어 빛나는 성신이 되게 하신 교수님의 노고 정말 감사드립니다.

김 * *

4학년도 이제 한 학기가 끝나간다. 그동안 조소과를 다니면서 내가 했던 수많은 작업들…

　그중에서 가장 내 머릿속에 남는 것은 창작의 고민들이다. 그리고 노력의 대가…

　이 세상에는 스스로 노력하고 얻어야 할 것들이 너무나 많다. 그러기에 세상은 그렇게 호락호락하지 않다고 했던가…

　자유 창작이라는 과목은 나에게 자립심을 키워 준 과목이 아닐까 생각한다. 뭔가를 베끼는 듯한 연습과정을 통해 대학을 왔지만, 항상 실기로는 우위에 있었고 내가 최고라는 생각을 하고 있었던 나에게 노력하지 않고 생각하고 창조하지 않으면 뒤처진다는 원리를 가르쳐 주고 더 채찍질을 해 주었던 과목이었다. 물론 아직 한 학기가 남았지만 앞으로도 채찍질을 열심히 해서 졸업에 있어서 뿌듯한 내 작품 하나를 만들어 완성하는 게 지금으로써의 목표라고 할 수 있다. 어찌 보면 이제부터 시작하는 작업이 내 생애의 가장 작품다운 최초의 작품이 될 수 있다는 생각을 해본다. 그러기 위해서는 내 노력이 필요하고 손과 발과 머리가 함께 고생하며 한편으로는 매우 즐겁게 작업을 해야 한다. 이런 생각을 하게 된 데는 자유 창작 수업이 그 문을 열어 주었는데, 교수님의 칼날 같은 지적도 매우 깊숙이 자리 잡혀 있음을 무시할 수가 없다. 그런 지적을 해 주신 교수님께도 감사하다는 말을 미리 하려한다. 감사합니다…

한국적인 것에 주제를 두고 어떠한 형태로부터 뜻을 찾아간 이번 수업도 나의 막막한 주제발견에 많은 방향을 제시해 주었다고 생각한다. 앞으로도 이러한 형태로부터의 발견의 과정을 많이 거쳐 좀 더 성숙된 작품이 나왔으면 좋겠다는 바람을 스스로 다져 본다.

김 * *

벌써 1년의 반이 지났다. 대학 4학년의 1년은 정말 눈 깜짝할 사이에 지나간다던 선배들의 말이 거짓이 아니라는 것을 알게 되었다. 한 학기를 졸업 후 진로에 대해 걱정만 하다가 보낸 것 같아 아쉬움도 많이 남는다. 이번 학기에 선생님께서는 우리에게 성신에 온 것에 대한 자긍심과 우리의 것에 대한 중요성에 대하여 가르쳐 주셨다. 우리가 관심 없이 지나치는 것들을 다시 보고 느끼게 해 주는 수업이었던 것 같다. 우리에게 먼저 기초적인 것과 사람 되기를 가르쳐 주셨다. 4년 동안 들었던 수업들과는 다르게 우리가 한 번의 생각을 더 하고 사람 되기를 배울 수 있도록 하신 것 같다. 우리의 전통적인 것에서 아이디어를 내어 작품을 하나씩 하기도 했는데 나는 이 과정에서 굉장한 시행착오를 거치며 한 번 더 신중해질 수 있는 기회를 갖게 되었다.

선생님이 주신 책을 읽어 보았는데 선생님께서 한 학기 동안 말씀하신 내용이 그 책 안에 다 있는 것 같았다. 우리에 미술이 어떻게 이 자리에 있을 수 있는지 잘 몰랐는데 그 책을 보면서 과거 우리 미술에 대해 알 수 있는 계기가 되었다. 그리고 선생님

은 항상 우리의 것, 전통적인 것에 대하여 먼저 알아야 한다고 하셨는데 나는 매번 외국의 미술사와 미술에 대해서만 공부를 하려고 했지 우리의 미술사에 대해서는 대표적인 작가 외에는 알지를 못했었다. 이번 계기로 우리의 것에도 관심을 갖게 되었고 공부를 할 수 있는 기회가 되었다.

김 * *

대학 생활의 마지막 1학기를 마치고 많은 후회와 갈등들이 밀려온다. 자유 창작이라는 과목을 접하면서 스스로 찾아서 하는 공부보다는 소극적인 자세로 임한 내 자신에 대해서 다시 한 번 돌아보게 된다. 다시 올 수 없는 대학생활…

이제 곧 졸업하면 닥치게 될 사회와의 전쟁들…

그런 의미에서 정관모 교수님의 수업은 살아있는 현장들을 교수님을 통해서 간접적으로나마 알 수 있었고 다시금 마음을 가질 수 있는 좋은 시간이었다. 많은 경험과 여태껏 쌓아 오신 교수님의 많은 것들…

그 안에서 나오는 교수님의 말씀들…

성신여대 아니었으면 느낄 수 없었을 것이다. 마지막으로 남긴 한국적인 작품. 나름대로 한국적인 느낌을 내기 위해 노력했다면 할 수 있지만 그래도 여전히 후회는 남는다. 조금만 더 했었더라면…

자유 창작 시간이 없었더라면 한국적인 미를 생각해 보았을까…

한 학기를 마치는 이 시점에서 학기 초와는 많이 달라진 나의 생각들만으로도 만족하고 싶다.

시간이 지나 성신여대 조소과를 졸업하고 나는 과연 무엇을 하고 있을지 아직 모르고 확실한 건 없지만, 그래도 자신 있게 말할 수 있는 건 우리 학교의 이름을 걸고 어디 가서 실수는 하지 말아야겠다는 생각과 조금 더 욕심을 부리지 하면 학교 이름을 빛내는 사람 중에 하나가 되었으면 하는 바람을 한다는 것이다. 짧지만 정관모 교수님의 말씀 들을 수 있었던 마지막 제자가 되는 것에 감사한다. 교수님! 열심히 해서 자랑스러운 제자가 되겠습니다. 교수님! 감사합니다!!!

김 * *

교수님께서 직접 집필하신 책을 우리에게 건네시며 하신 말씀이 있습니다. 미술 서적과 좀 더 가까워지는 계기가 되었으면 하신다고…

그 말씀을 듣고, 책을 한 장씩 읽어 나가면서 교수님께서 우리에게 가르쳐 주고자 하시는 것이 무엇인지, 우리에게 바라시는 점이 무엇인지 다시 한번 생각해 볼 수 있었고, 또 한 학기 동안의 수업을 정리하며 '나'를 한 번 돌아보게 되었습니다. 어느덧 조소과의 4학년 학생이 되어, 졸업 작품이라는 나만의 거대한 작품을 준비하는 학생이면서도 그동안 잊고 지내 온 것이 참 많다는 생각을 하게 되었습니다. 먼저, 그냥 세월이 흐르는 대로 나도

3장 — 자유 창작

같이 흘러오기만 한 것이 아닌지…

그림을 잘 그리고 소질이 있다는 데서 시작한 것이고 그것이 지금 나의 정신이나 의식과 잘 결부가 되고 있는 것인지. 왜? 라는 질문에 잘 대답을 할 수 있을지…

미숙하지만 나만의 작품을 만드는 작가로서 작업에 대한 순수성, 열정을 가지고 작업에 임해야겠다는 생각을 하게 되었습니다.

둘째로, 우리 것에 대한 관심을 들 수 있는데, 예전부터 이론도 서양 미술사를 중심으로 배워 왔고, 우리나라에 살고 있으면서도 우리의 작품보다 서양의 작품에 더 관심을 갖고 오히려 서양의 작품을 더 많이 접하면서 서양 문화에만 익숙해져 가고 있다는 것을 새삼 느끼게 되었습니다. 박물관이나 황학동, 인사동 등을 다니며 정말 우리스러운, 독특한 우리 것에 관심을 갖게 되었고, '한민족의 빛과 색'이라는 전시를 보며 그 전통적인 것이 현대미술을 만나 조화를 이루는 작품들을 감상할 수 있었습니다.

셋째로, 길을 지나면서, 건물에 들락날락하면서 늘 흘려 보아왔던 환경 조각에 대해 공부할 기회가 있었다는 것인데, 날씨 좋은 봄에 하나씩 찾아다니며 참 즐겁게 과제를 했다는 생각이 듭니다. 생각했던 것보다 훨씬 다양하고 많은 작품에 놀라면서, 그동안 너무 몰랐었다는 황당함과 또 하나하나 알아가는 기쁨을 느꼈습니다. 대부분의 환경 조형물이 벤치나 나무 등과 같이 휴식공간으로 꾸며져 있어 마치 봄 소풍을 나온 것 같아 기분이 훨씬 좋았던 것 같습니다. 조소를 공부하고 있다는 것이 자랑스럽

기까지 했습니다.

 마지막으로 수업을 들으면서 나의 가장 큰 변화이자 소득이라 할 수 있는 것은 바로 학교에 대한 사랑입니다. 학교에 대한 자부심이자 나에 대한 사랑이라고 말할 수도 있을 것 같아요. 이번 학기에 거의 매주 목요일마다 나는 "상중 상"이라는 말을 들으면서, 학교 졸업생들이 다양한 분야에서의 활발한 활동을 하는 모습과, 학교 전통에 대해 조금씩 알게 되면서 정말 내가 자랑스러웠습니다. 그런 얘기를 들으면서 나중에 내 후배들도 내 얘기를 들으면서 그런 생각을 할 수 있도록 열심히 노력을 하고 싶다는 생각이 들고, 조금 늦은 감이 있을지도 모르지만 이런 나의 생각은 앞으로 내가 살아가는 데도 큰 도움이 될 것이라 생각합니다.

 늦게라도 그런 생각이 들도록 가장 큰 도움을 주신 교수님께 정말로 감사드리고요, 한 학기밖에 기회가 없다는 점이 정말 아쉽습니다. 짧은 기간이었지만 정말 큰 것을 얻었다고 생각하고요, 정말 잊을 수 없을 것 같습니다. 교수님이 저희에게 주셨던 기대와 사랑에 실망하시지 않도록 열심히 노력하겠습니다. 정말 정말 감사합니다!

김 * *

4학년이 돼서 처음 받게 된 메인 수업 자유창작.

 막연하게 작품을 제작하고 졸업 작품을 만들게 될 수업이라고만 생각했지 과목의 이름에 부합되는 수업을 하게 될 거라는 생각은 미처 하지 못했었다. 그런데 첫 수업, 자유창작이란 수업이

름에 대한 고찰은 작품을 하는 새로운 시각을 갖게끔 했다. 나는 이 수업을 통해 '작품을 만든다'가 아니라 '작품을 창작해 내야 한다'는 당연한 생각을 되새기게 된 것이다…

 4학년 수업을 해나가면서 느낀 것은 내가 얼마나 작품의 이론 이라는 것에 대해 무지했는가였다. 물론 알고 있는 사실이었지 만 그것이 나의 작품의 깊이에 직접적으로 연관이 될 것이란 생 각은 미술에 입문을 한지 3년 만에 깨닫게 된 것이다.
 처음 내가 작품모형을 갖고 선생님께 의견을 여쭈었을 때 선 생님은 내가 별로 남들에게 보이고 싶지 않은 부분을 작품에서 읽어내시고 말씀해 주셨다. 그때 나는 작품을 한다는 것이 남들 에게 내 모습을 벌거벗고 보여주는 것처럼 나를 반영한다는 생 각이 들었다. 작품을 한다는 것은 내가 원하든 원하지 않든 남들 에게 내 모습을 보여주는 일이라는 것이다. 이런 생각을 하면서 나는 작품을 한다는 것이 자신을 얼마나 희생해야 하며 용기를 가져야 하는지, 특히 자신의 내면이 있는 그대로 남에게 보일 수 도 있는 일이란 걸 알았다. 그리고 얕을지도 모르는 나의 내면을 채울 깊이 있는 지식이 필요하단 것 역시 생각하였다.
 실기수업에 들어가면서 선생님께서 거신 타이틀 '한국적인 것에서 형태적인 소재를 따올 것'은 매우 흥미로운 일이었다. 물 론 처음엔 내가 추구하는 스타일과 한국적인 것이 맞지 않다는 생각이 있었지만 이러한 수업에 대한 당위성을 설명하신 것은 나에게 고개를 끄덕이게 했고 이러한 과정이 재미있게 느껴지

기 시작했었다. 처음 한국적인 것에 대해 어떻게 접근해야 하는지 고민을 많이 했다. 그때 선생님께서 한때 시리즈로 하셨던 〈윤목〉 작품이 생각났다. 우연히 도서관에서 본 윤목 시리즈 화집에서 언젠가 '진품명품'에서 보고 알게 된 윤목이라는 놀이기구를 작품형태에 도입한 것을 보고 매우 재미있다고 생각했었다. TV에서 보았던 당시에도 윤목의 형태가 매우 아름답다고 생각했던 기억이 나는데 그것을 말 그대로 기념비적으로 확대 변형시킨 그 작품의 모습은 새로운 느낌이었고, 나아가서는 현대적이기까지 했다.(특히 을지로의 윤목 환경조각) 이러한 작품의 발전과정은 내가 갖고 있는 작품관에도 많은 영향을 주었다.

김 * *

이 수업을 들으면서 가장 인상 깊고 좋았던 것은 미술이론을 파고들거나 지난 미술의 역사를 공부하는 것이 아니라, 현재 내가 살고 있는 이 도시의 작품들의 살아있는 얘기들을 들을 수 있고 배울 수 있었다는 점이다. 특히 전통적인 것을 찾고 그것을 나의 작품에 접목시키는 것이 흥미로웠으나 처음에는 조금 어려웠다. 전통적인 것을 찾긴 했는데 그것을 나의 생각과 연결시켜 작품에 표현하기란 쉽지 않은 것이었다. 어렸을 때부터 관심을 가져온 장승과 솟대 중 솟대를 선택하고, 그것의 의미보다 형태를 나의 작품에 접목시켜 현대인들의 복잡하고 억압적인 삶을 표현하고 싶었다. 앞으로도 주변에 있는 많은 작품들에 관심을 가질 것이고, 우리나나의 전통적인 것도 계속 찾아나가 나의 작품에 접

목시킴으로써 하나의 조각이 아닌 삶의 풍경으로까지 작품을 확장시키고 싶다.

김 * *

조각이란 것이 얼마나 체계적이며 인간 친화적인지를 알게 된 수업이었다. 처음부터 차분히 시작된 수업은 조각과 조각을 하는 이유에 대해 내게 조금씩 알려주었다. 작가가 기본적으로 갖추고 있어야 할 것들과 버려야 할 것들이 조금씩 구분되어 보였다. 그리고 가장 많이 느꼈던 것은 내가 얼마나 조각에 관심이 없었나 하는 것이었다. 마치 지금이 1학년인 듯 분주하고 지식이 부족했다. 환경조각물을 조사하러 다니면서 찾아다니는 공부의 재미를 알게 되었고, 환경조형물의 전망과 문제점 그리고 그 안에서 일어나는 많은 사건들이 흥미로웠다. 하지만 안타까웠던 것은 해외의 환경조각들과 우리나라의 환경조각이 규모에서나 장소에서 현저히 차이가 난다는 것이었다. 크기는 건물에 비해 너무나 작고, 억지로 끼워맞추기 식이 드러나 보였다. 솔직히 현실적인 조각의 문제와 이야기들을 이렇게 자세히 말씀해 주신 교수님은 없었다. 이런 수업이 3학년 때까지 없었던 것이 안타깝다.

그리고 전통적인 모습들을 현대적인 조형으로 만드는 과정에서 조각이 아닌 더욱 많은 것을 알게 되었다. 나는 색에 관심이 많은데 교수님께서 한국의 빛과 색을 자세히 볼 수 있는 정보를 주셔서 많은 도움이 되고 있다. 교수님은 항상 수업마다 다른 주

제를 갖고 찾아오셔서 새롭다. 수업을 들으면서 내가 만드는 조형물은 꼭 필요한 존재가 되어야겠다는 생각을 했다. 그리고 한국의 도자기와 색이 얼마나 소박한 아름다움을 갖고 있는지 다시 한 번 확인할 수 있었다…

또한 작가의 삶이란 순수성에 있었다고 하는 말은 우리가 앞으로 어떻게 살아야 하는가를 조금은 알려주는 것 같다. '진솔한 인격 위에 분명한 조형정신과 방법에 의해 창출되는 올바른 작업만이 시공을 초월하는 위대한 예술로 길이 남을 것임을 믿는다'는 말씀은 우리의 인생살이에 있어서도 중요한 계기가 된다.

김 * *

대학교 신입생 시절이 엊그제 같은데 벌써 4학년 하고도 1학기가 다 끝났다. 시간에 등 떠밀려 아직 준비도 채 되지 않은 상태에서 이 자리까지 온 것 같다. 이렇게 부끄러운 4학년을 교수님은 '작가'라는 호칭으로 불러 주셨다. 황송하기까지 하면서 정말 어깨가 무겁지 않을 수 없다. 이제 내가 만든 작품을 사람들이 전시장에서 보게 된다니 걱정이 앞서기도 하지만 생각만 해도 가슴 벅찬 일이다.

한 학기 동안 이론 중심의 자유창작 시간은 우리에게 자유로운 토론의 장이기도 했다. 다른 사람의 작품에 대해서 개인적으로 얘기는 나누었지만 이렇게 여러 사람이 모인 자리에서 자신의 의견을 자유롭게 말할 수 있는 시간은 드물었던 것 같다. 이 시간은 미술에 관련된 주제로만 수업이 이루어지진 않았다. 미

술 분야 외에도 선생님께서는 여러 가지 지식을 우리에게 많이 전달해 주셨다. 그것은 우리가 아직 알지 못하는 정보들도 있었지만, 나이가 지긋하신 교수님의 관록과 연륜 그리고 여유로움이었다.

허깨비같이 보냈던 대학 4년을 만회하는 기분으로 이번 졸업 작품에 정말 최선을 다하고 싶다. 선생님께서 '작가'라고 불러주신 것에 대해 조금이라도 보답하는 마음으로…

선생님, 감사합니다. 그리고 존경합니다.

박 * *

자유창작 수업은 자기의 길을 찾아가는 길이 되었다. 3학년 때의 작업과정을 좀 더 구체화시켜 각자의 세계로 빠져드는 예비 작가로서의 길 말이다. 나는 늘 그래왔듯이 내 색깔을 잃지 않을 것이며 내 동기들도 그러할 것이다. 여러 방법으로 진행되었던 자유창작 수업은 작업만 진행하는 수업이 아니라 여러 가지 문제의식을 불러일으키고, 생각의 깊이를 더해주었다. 나는 내 작업을 하면서 비로소 내가 살아왔음을 느끼게 되었고 삶의 갈증 또한 해소시킬 수 있었다. 작가는 자기의 세계가 확실하지만 이것은 고립되어 있다는 말은 아니다. 자기의 세계 안에서 여러 가지 느낌을 자기만의 방식으로 받아들일 줄 안다는 얘기이다. 자유창작 수업은 그런 의미에서 졸업 작품을 한다는 의미를 넘어서 자기의 색을 갖게 된다는 보다 깊은 의미를 갖게 되었다. 나

를 돌아보며 이 글을 쓰자니 후회가 많다. 좀 더 열심히 나 자신을 일깨우지 못했다는 점과 좀 더 분발했어야 한다는 점이 이 글을 쓰게 하신 교수님의 생각인 것도 같다. 마지막으로 교수님 감사합니다…

박＊＊

3학년 때의 일이다. 다른 학교 조소과에 다니고 있던 어떤 사람이 내가 배우고 있던 '현대조각의 이해'란 과목의 이름을 듣고 날 놀렸었다. 현대조각이란 게 뭐냐…
지금 나오는 조각들을 공부한다는 거냐, 그런 말이 어디 있냐…
지금 생각하면 말도 안 되는 놀림이었다. 하지만 그때 난 현대조각이라는 단어가 정말 이상한가…
라고까지 생각했었다. 나조차도 정말 부끄럽도록 무식했다. 자유창작이란 수업은 나와 그 사람들의 무식함을 일깨워 주었다.

현대조각이란 추상표현주의 이후의 조각을 말한다. 그러나 현존 작가의 조각을 모두 현대조각이라고 하지는 않는다는 정의를 첫 시간에 배웠다. 그 후로도 자유창작 수업은 첫 시간처럼 계속 나에게 많은 충격과 도움을 주었다. 다른 수업과는 많이 달랐다. 크게 두 가지로 요약할 수 있다. 첫 번째는 수업계획서이다. 솔직히 다른 강의의 수업계획서는 형식뿐이지 진정한 수업계획서는 아니었다. 하지만 이 수업에서는 완벽한 예습 자료가 되었다. 저번 시간엔 뭘 했고, 다음 시간엔 뭘 할지 정확히 알 수 있었다.

두 번째는 우리나라 전통에 대해서 많이 공부할 수 있었다는

점이다. 난 항상 말로만 전통에 관심이 있다고 한 편이었다. 처음 내가 원하는 전통에 대해 공부해보고 그것을 스케치해오는 과제는 아주 즐거웠다. 수업시간에 들은 이야기들은 내가 알고 있던 미술에 대해 최종적으로 정리를 할 수 있도록 도와주었다.

이런 장점이 많은 수업을 나는 얼마만큼 많이 이용했는가에 대해서도 생각해봐야 할 것 같다. 결석 한 번 하지 않는 친구들을 신기하게 생각하고 학교를 항상 갑갑하게 생각하던 내가 첫 시간 교수님의 출석의 필요성을 듣고 많이 반성했다. 그리고 나름대로 놀라운 출석율을 기록했다. 이러한 사실은 나에겐 큰 변화였다. 이 수업을 통해서 내가 얼마나 전통에 관심이 있고, 우리나라 전통은 얼마나 아름답고 위대한지에 대해 많이 깨달았다. 나의 뿌리에 대해 공부할 수 있었던 사실에 감사드리고 앞으로도 개인적으로 많이 공부해보고 싶다.

백 * *

자유창작이라는 수업을 들으며 나를 발전시켰다. 물론 3년이라는 긴 세월을 조소과에 다니면서 이미 익히고 공부해 두었어야 했었지만 대학이라는 곳을 넓은 놀이터쯤으로 생각했던 모양이다. 정말 4학년이 되어서야 이렇게 후회하게 될지 몰랐었다. 사실 난 작품을 만들 때 그저 나의 생각을 담기만 하고 그것을 내느낌 그대로 표현만 하면 된다고 생각했었다. 지금은 그것이 아니란 것을 알았다.

작업을 할 때에 자신이 이야기할 좋은 소재를 찾고 그것에 대

해 많은 공부를 해야 하며, 그것을 어떻게 표현해야 할 것인지를 많이 생각하고 고민해야 한다. 그 후에 자신의 재능과 타고난 끼로 작품을 표현한다. 나만의 생각이 끝이라고 생각해서는 안 되고 여러 공부를 많이 해서 미술의 장르나 미술사조를 알아야 한다. 그래야만 나의 작품의 모태가 어디인가, 어떤 배경에서 나왔는가를 알 수 있게 된다고 본다. 이런 것들을 정리해준 과목이 자유창작인 것 같다. 자유창작은 다른 시간과는 달리 이론 위주의 수업이나 우리 생활 속의 미술과 함께한 것이 너무나 좋았다. 새로운 것을 인식시켜주는 좋은 계기가 되었던 것 같다. 한 가지 아쉬운 점이 있다면 이런 수업을 2학년 말이나 3학년 초에 들었다면 더 좋았을 텐데 하는 생각이 든다. 한 학기 동안 수고하셨습니다. 앞으로도 대한민국 미술계에 더 많은 발전이 있도록 노력해주세요! 저희도 노력하겠습니다.

성＊＊

자유창작 수업은 일주일 동안 내가 무슨 생각으로 생활을 했으며 작업과정은 어떻게 진행되어 가고 있는지를 학우들과 선생님께 발표하는 시간으로 적지 않은 긴장감과 더불어 항상 수업목표를 확실히 전해주시는 선생님의 수업에 호기심도 교차했습니다. 선생님께서 나눠주신 「표상·의식의 현현」이라는 책은 수업시간에 선생님께서 말씀해 주셨던 주옥같은 말씀들이 담겨져 있었습니다. 제가 '상중 상'이라는 것, 미술인으로써 자부심을 갖고 해야 할 일들이 많다는 것, 작업에 임할 때는 하루 종일 거울

도 보지 않을 정도로 작업에만 몰두하는 모습이 아무에게서나 볼 수 있는 것이 아님을 느꼈습니다. 작업과 일상생활에 항상 진지하게 그리고 진심으로 임해야 한다는 것을 깨달았습니다. 앞으로 제가 좋은 미술인이 된다면 그건 바로 선생님께 배운 마지막 학생이라는 것을 잊지 않아서일 것입니다. 선생님께 가르침을 받았다는 것이 참으로 기쁘고 항상 너그럽게 우리들의 생각에 귀 기울여 주셔서 감사합니다. 정관모 선생님께서는 우리들에게 오래도록 기억될 것입니다.

손 * *

자유창작 한 학기 수업을 마치며 그동안 수업시간을 통해 했던 생각들을 뒤돌아보게 된다. 한국적인 것, 환경조각에 대한 생각 등…

특히 한국적인 것에 대한 생각은 쉽게 지나쳐버린 우리 것에 대해 반성하게 된 계기가 되었다. 그동안의 나는 한국적인 것 혹은 전통적인 것에 관해 한 번도 주의 깊게 보지 못했던 것 같다. 나와는 별로 상관이 없다고 생각하고 지나쳤다. 또 전통문화를 지나가 버린 하나의 옛것 정도로 생각했었다. 그러나 수업시간을 통해 나는 나이기 이전에 먼저 한국인이라는 것을 생각하게 되었다. 내가 아무리 디지털시대에 살고 있고 테크놀로지에 영향을 받고 있다 해도 그 이전에 나는 한국이라는 나라에서 태어나고 자라온 배경을 갖고 있다는 생각을 하게 되었다. 눈에 보이

지 않아도 내 안에 깊이 배어있는 한국적인 것, 우리의 문화는 우리의 근본이고 뿌리일 것이다. 예술가에게 있어 자신의 색깔을 찾는 것은 가장 중요한 문제이다. 그러나 내 것, 나만의 색깔을 찾기 전에 우리 것 즉, 나의 뿌리를 찾는 것이 더 중요할 것 같다는 생각이 들었다. 우리 것을 바탕으로 내 것을 더해서 작품을 해야겠다는 생각이다. 우리 것, 한국적인 것이 무엇인지는 계속 찾아야 할 과제인 것 같다. 박물관에서 옛 선조들이 사용했던 물건들, 사찰이나 고궁의 멋스러움뿐만 아니라 재래시장에서 물건을 파는 할머니의 주름살까지도 한국적인 색과 향기를 갖고 있다고 생각한다. 내가 매일을 살아가면서 느끼는 것, 생각하는 것, 그리고 나에게 가장 가까이 있는 것들부터 찾아나가길 원한다. 내 안에 깊이 숨겨져 있는 한국적인 배경을 바탕으로, 내 자신의 감정에 가장 솔직한 작업을 하고 싶다.

송 * *

막연히 만드는 게 좋아서 시작한 조소과의 생활이 어느덧 마지막 해를 보내고 있는 사실이 믿기지가 않는다…

　이번 학기는 졸업전시를 위한 작품구상을 하면서 지금까지 갖고 있던 작품에 대한 생각을 정리할 시간이 되었던 것 같다. 자유창작 시간의 세 분의 교수님들과의 시간들은 다 다른 특성을 갖고 있었다. 두 분 교수님의 시간이 나의 작품구상을 연구할 수 있었던 시간이었다면, 정관모 교수님의 수업은 나의 생각에 영향을 주었던 시간이었다. 많은 이야기들을 해주시면서 조소의 장,

단점에 대해 알려주시고, 환경조각에 대해서도 이야기를 해주셨다. 몇 번 환경조각 작업에 참여할 기회가 있어 현실에 대해 어느 정도 알고 있었던 나로서는 교수님께서 학부생들에게 현실적인 얘기를 해 주시리라고는 상상하지 못했다.

조소를 하는 사람으로서 가져야할 신념들을 책이나 수업에서 많이 알려주시려고 하셨던 것 같다. 예술을 하는 사람들이 좀 더 신념을 갖고 살아야 한다는 것, 더 많이 알아야 하고 생각해야 하고 번뇌해야 하는 삶이라는 것을 알게 되었다. 그저 좋아서 하면 되는 게 아닌 것이다. 또한 한국적인 것에 대해 말씀하셨던 것이 인상에 남는다. 우리의 미에 대해 생각하는 계기가 되었으며, 작업을 하는 자세를 많이 고쳐야겠다는 생각이 들었다. 또한 우리나라도 어느 수준에 이르려면 예술을 관람하는 교양을 길러야 한다는 것과, 미약한 예술의 지식과 미숙한 교양이 저질의 문화를 키워간다는 것도 기억해야 할 점이라 생각한다. 예술을 하는 한 사람으로서 이런 현실을 타개하기 위한 노력도 의무의 하나인 것 같다. 이번 학기에 들은 교수님의 많은 이야기들을 통해 미처 깨닫지 못한 부분이 많았다는 것을 알게 되었다. 앞으로 내가 만들어갈 조소인으로서의 삶이 부끄럽지 않게 부단히 노력해야겠다.

신 * *

2002년의 6월도 얼마 남지 않았다. 4학년이라는 부담을 갖고 시작했던 한 학기의 마지막 달이다. 지금쯤에서 나의 삶을 뒤돌아

볼 때 나오는 건 한숨뿐이다. 내가 진정 작업에 열의를 갖고 임했던가…

무엇을 생각하고 무엇을 다듬고 무엇에 기쁨을 느꼈는가…

이제야 학교에 적응하고 열심히 다닐 수 있을 것 같은데 시간은 나에게 허락해 주지 않는다. 언제나 긍정적인 생각으로 삶에 임했던 나이지만 이번 학기만은 아쉬움이 많이 남는다. 하지만 다시 힘을 내고 한 발 더 나아갈 수밖에 없다. 세상에선 나를 기다리고 있다. 어떤 나를 기다리고 있는지 안다. 마지막 남은 학기와 졸업 작품…

대학생활의 멋진 추억과 후회하지 않는 삶을 위해 난 다시 일어설 것이다. 너무 좋으신 교수님들과 친구들…

정들었던 학교…

모두 내 가슴속에 남아 평생의 즐거움이 되겠지…

그렇게 되도록 남은 한 학기는 내가 가장 사랑하는 일에 정열을 쏟아 부을 것이다. 난 젊다. 모든 것이 도전이고 새롭다. 포기하기엔 너무 이르다. 조각가는 돌을 다듬는다. 난 다듬어지고 있는 돌이다. 다 다듬어져 멋진 작품이 되어있을 나를 기대하며 신** 파이팅! 성신조소 파이팅!

신 * *

자유창작이라는 타이틀 아래 수업을 시작한 것이 엊그제 같은데 벌써 한 학기가 훌쩍 지나갔다. 자유가 무엇인지 창작이 무엇인지부터 일일이 하나하나 꼼꼼히 점검해 주시며 그것을 토대로

진행해 나간 선생님의 수업은 한국의 전통적인 것과 그것을 재현하고 발전시켜 나가는 데 너무나 큰 밑거름이 되어 주었다. 가장 한국적인 무엇이며 내가 가져야 할 한국적인 생각은 어떤 것인지를 말이다. 조금은, 아니, 많이 어려운 것 같다. 한국인으로서 내가 가져야할 것은 무엇이며 어떤 생각으로 세상을 살아나가야 할 것인가…

　우리 조각의 뿌리도 알게 된 것 같다. 한국조각의 역사와 그 이후로 내려오는 조각들…
　과연 그 속에서 현대적인 것은 무엇인가 하는 점…
　너무나 많은 감동을 한 장으로 표현하기는 괴로운 일이다. 글로 표현하기에도 그 감동은 아까운 것 같다. 뭔가를 알아야 제대로 할 수 있다는 말을 이제야 조금은 실감한다. 뭔가를 제대로 하려면 든든한 백그라운드와 탄탄한 지식을 필요로 한다는 것을 조금씩 알아가기에 너무나 소중한 시간이었다. 작업을 함에 있어 어리고 버릇없는 자세로 임하려 한 것이 너무나 부끄럽다. 정관모 선생님은 스스로 사유하고 스스로 고민하는 방법을 알려주셨다. 선생님의 책에 모든 것이 나와 있어서 놀라기도 했다. 내가 작업하면서 느낄 점들, 그리고 닥칠 일들…
　앞으로의 걱정스러운 일들까지 자세히 알려주고 계신다.
　월드컵의 열기를 담아보고 싶다. 정!열!조!소! 짝짝짝 짝짝!

양 * *

순수미술이라고 하면 우리는 예술이라는 보다 폭넓은 단어를 먼저 떠올린다. 예술은 단순한 아름다움만을 표현하는 것은 아니다. 예술이란 말 속에는 한 시대의 삶과 정신, 문화가 모두 응축되어 있으며, 다음 시대를 바라보려는 미래가 함께 있다. 우리의 편견 중에 순수미술을 하는 사람들은 좀 별나고 특이하다고 생각하는 경우가 있다. 하지만 예술의 중요한 본질 중에는 상식적이고 일반적인 현상과 사물을 다르게 보기, 낯설게 생각하고 표현하려는 성질이 있다. 눈에 보이는 사실보다 진실과 근본에 가까워지려는 진지한 예술적 탐험정신에서 나오는 것이다. 순수하다는 것은 유행에 휩쓸리지 않는다는 것이고, 현실과 쉽게 타협하지 않는다는 것이며, 자신과 그 외의 것에 대해 진지하게 사랑해야 한다는 것이다. 그렇게 때문에 순수미술은 어려운 길이다. 돈으로도, 명예로도 가능하기 힘든 우리 내면의 그 무엇을 찾아가며 자신을 완성해 가는 작업이야말로 진정한 순수함일 것이다. 한 예술가 개인의 순수성을 지키려는 태도에 대해 말하자면, 전업 작가나 미술에 헌신하는 예술가상은 근대적 주체관이 나타난 이후의 현상으로 보인다. 사람들은 자신마다 추구하는 가치를 설정하는 것이 자유이므로 미술 그 자체에 헌신하는 정열 자체는 존중되어야 할 것이다. 다만 예술가 역시 사회의 한 일원으로서 사회적 역사적 책임이 있을 것이다. 만일 내가 타고 있는 버스가 낭떠러지 쪽으로 가고 있다는 것을 자각한다면 버스의 브레이크를 밟거나 핸들을 돌릴 수 있는 용기가 있어야 하겠다.

시대마다 적합한 형식과 내용이 있을 것이다. 이 변화를 선도해 나가는 사람들과 시류에 흘러가는 사람과는 역사에서 평가받지 않더라도 자신의 가치 내에서 평가되리라 본다. 순수는 이 사회에서 결국 자기와의 싸움이며, 순수성을 지킬 수 있는 여건을 건강하게 유지하려는 상호작용에 기인하다고 할 것이다.

오 * *

4학년에 들어서면서 그동안 한 번도 흔들리지 않았던 나의 미래에 대한 정체성이 흔들리기 시작하면서 여러 가지 고민들이 찾아왔다. 앞으로 계속 작업을 하리라는 생각과, 그 외에도 내가 할 수 있는 흥미로운 일들이 너무나도 많다는 것 사이의 혼란 속에서 이 수업은 뭔가 깊이 생각할 수 있는, 또 복잡한 머릿속을 조금은 정리할 수 있게끔 가르쳐준 수업이었다. 조각가로서가 아닌, 아주 기본적인 인간으로서 세상을 살아나가는 데 가져야할 바른 가치관과 생활의 자세를 곧게 잡는 좋은 기회였다. 스스로는 많은 생각들을 하고 뭔가 열심히 한 것 같았지만, 그동안의 내 모습이 그다지 인상적이지 않았다는 것을 솔직히 고백할 수 있게 도와준 수업시간들이었다. 한 학기 동안 내 생각의 핵심은 내 색깔을 찾아가는 것이었다. 정말로 나에게 어울리는 색깔을 찾기 위해 움직이는 중이다. 내가 흥미를 갖고 있는 다른 분야와 조각을 접목시켜 나에게 어울리는 분야를 찾아가기 위해 노력하고 있다. 뭐든 새로 시작해도 늦지 않은 나이라 생각하고 뭐든지 도전해보려고 한다. 해보고 안 해보고의 차이만을 중요하게 생

각하고자 한다. 한 가지 건의할 사항이 있다면…

전업 작가 양성을 위한 커리큘럼도 좋지만 그것에 더해 조소과 졸업생들이 사회에 나가서 할 수 있는 더 넓은 분야에 대한 정보 제공 내지는 그것에 대비한 학습을 할 수 있는 수업이 개설되었으면 한다.

선생님…

그동안 부족한 저희들을 위해 좋은 말씀 아끼지 않으셨던 선생님 은혜 잊지 않겠습니다…

그리고 언제나 행복하시길 기도할게요. 감사합니다.

유 * *

자유창작이라는 수업을 한 학기 동안 들으면서 기억에 남는 말은 자유라는 단어와 창작이라는 단어이다. 그 단어 속에 숨겨진 잔인성은 예술을 한다는 우리들에게 정신적인 고통과 육체적 고통을 동시에 느끼게 해주는 단어이기 때문이다. 내가 하고 싶은 작업을 스스로 결정하고 이끌어 갔던 작업은 자유창작, 이 수업이 처음이 아닌가 하는 생각이 든다. 이 수업의 과정이 처음에는 좋았지만 모든 책임이 내게 주어지는 것이 부담이 된 것은 사실이다. 자유창작 수업은 교수님의 일방적인 수업을 듣는 것이 아니라 토론의 기회도 주었고, 교수님과 학생과의 수업이라기보다는 한 조각가와 예비조각가와의 만남의 장이 아니었나 하는 생각이 든다. 교수님이 미국생활 속에서 느끼셨던 한국미에 대한 갈망처럼 나는 작업에 대한 갈망을 풀기 위해 여기에 서있었나

3장 — 자유 창작

보다. 교수님의 어린 시절 이야기 중에서 그림을 그리고 싶은 마음에 풀을 쑤어서 물감을 만들어 썼다는 이야기는 우습고 재미난 일화이지만, 자신의 창작에 대한 욕구를 채우기 위한 행동으로써 어쩌면 지금의 이 풍부한 시대에 우리가 한번은 생각하고 지나가야 할 부분이 아닌가 하는 생각이 들었다. 그리고 작품을 만드는 것만이 중요한 것이 아니며 공공 소유물인 환경조각 또한 우리가 잘 보존해야겠다는 생각도 이 수업을 통해서 다시 한번 생각해 볼 수 있었다.

윤＊＊

자유창작…

남에게 구속받지 않고 독창적으로 자기의 정서나 사상을 예술작품으로 만들어내는 것이다. 이 수업을 마치면서 시간에 쫓기고 너무나 성의 없이 지나간 것 같아 아쉬운 점이 크다. 정관모 교수님의 수업에서 한국적인 작품을 하면서 나는 한국인이라는 점을 인식하게 되었고 그동안 우리나라에 관심이 없었다는 생각이 들었다. 작품을 만들면서 미처 몰랐던 한국을 알게 되었고 우리나라에 대해 자부심 또한 갖게 되었다. 존경하는 교수님 중 한분이셨는데 교정을 떠나신다고 하니 너무도 섭섭하다.

이＊＊

한 학기 동안 자유창작 수업을 들으면서 느낀 것은 창작이라는 것이 얼마나 어렵고 괴로운 과정인가, 작가가 그냥 되는 것이 아

니라는 것이었다. 교수님의 저서인 「표상 · 의식의 현현」에서도 나타나듯이 미술가가 자기 나름의 예술세계를 정립하기까지는 뼈아픈 고통이 뒤따른다는 것을 예전에는 몰랐다. 그러나 내 작품을 할수록 그 고통이 뭔지 알게 되었고 그것은 그 누구도 도와줄 수 없는 나만의 작업이며 나의 운명인 것이다. 「표상 · 의식의 현현」은 한 학기 동안 하신 교수님의 수업이 담긴 책같이 느껴졌다. 환경조형물의 문제점, 한국 현대조각의 상황과 문제점들, 조각공원의 문제점들, 미술대전의 문제점 등 조각을 전공하는 한 사람으로서 알아야 할 우리나라 미술계의 여러 면들을 포괄적으로 접할 수 있는 좋은 기회가 되었다. 우리나라의 미술이 그렇게 비관적인 것만은 아니다. 세계적인 작가 백남준이나 이 불 등의 작가가 우리나라 미술의 위상을 높이고 있는 것도 사실이다. 이것은 단지 그들만의 노력은 아니라 본다. 우리나라의 조각을 이렇게까지 끌어올려 놓은 많은 작가들의 창작의 구슬땀이 바탕이 되었기에 가능한 일이라고 본다. 많은 미술대학이 주축이 되어 작가를 배출하고 격조 있는 작업을 이끌어온 노력의 결실일 것이다. 내가 그중에 한 명이 되기를 무척이나 바라며 내가 얼마나 순수한 창작의 기쁨을 만끽하고 있는가에 대해 생각해보게 된다. 조각가의 길이 인내와 고뇌의 길이라 할지라도 그것을 참된 나의 길이자 운명이라 여기고 있다면 나에게도 진정한 조각가의 길이 그리 멀리 있지만은 않다고 본다.

이 * *

사실 정관모 교수님의 수업을 듣기 전까지는 한 번도 대화를 한 적도 없었고, 강의 또한 들어보지 못했다. 단지 어떤 작품을 하셨는지와 교수님에 대한 이야기만 조금 들었었다. 그래서 조금은 근엄하고, 편하지는 않겠다는 나름대로의 생각을 했었다.

"창조와 창작은 다르다"라고 하셨던 말씀이 기억난다. 창조란 하나님이 세상만물을 창조하셨듯이, 우주를 만드는 절대치이고, 우리가 하는 이것은 창작일 뿐이라는 것이다. 하지만 그 창작 또한 얼마나 어렵고 고통스러운 것인가? 무無에서 유有를 창작한다는 것에 대한, 지금 내가 하고 있는 것에 관한 막연한 느낌에 대한 개념을 정리할 수 있었다. 일주일에 한 번씩 갖는 시간이었지만 우리나라 환경조형물에 관한 실태를 알아보는 것, 공모전에 관한 내용, 그리고 우리가 작품을 시작할 때에 있어서 필요한 생각들을 정리해 주신 수업에서 많은 것을 새롭게 알게 되었다. 본인이 쉽게 감당할 수 있는 감각의 세계에서 접근하고, 그것이 형태적, 조형적, 감각의 특징적으로 어떠한지를 '맞다', '아니다'라는 생각으로 해답을 찾으라는, 어쩌면 직설적이고 개인적인 듯한 교수님의 생각에 고개를 끄덕이게 되었다. 마치, 지금 내가 하고 있는 고민을 모범답안처럼 알려주신 것 같아서 말이다.

안타까운 것은, 4학년 때가 아니라 조금 더 일찍, 교수님의 수업을 들어봤었더라면 하는 것이다. 조금이라도 어릴 때 알차고 좋은 수업을 듣고, 방황하지 않고, 조금이라도 철 든 생각을 했더라면 하는 마음에서 말이다.

인 * *

자유창작 수업을 들으면서 우리의 전통문화를 바탕으로 아이디어를 잡고 그것을 현대의 흐름에 맞춰 한국적인 것을 세계적으로 끌어내는 것을 배웠다. 역사와 문화를 바탕으로 작업을 하는 것이 부담스럽고 조심스럽긴 하지만 한국적인 것이 세계적이라는 것을 느꼈고, 아직은 서투르고 지식과 노력도 부족하다는 것을 느꼈다. 시대의 흐름에 따라 많은 작품들이 나오고, 여러 작가들이 우리나라의 조각을 이끌고 있다. 하지만 서양문화를 바탕으로 배운 우리의 작업은 서양문화 속에 포함이 되어 그것을 따라가기에 바빴지 정작 한국적인 문화에는 관심이 없었다는 생각을 한다. 여러 사조에 바탕을 두고 작업을 하는 작가들이 분야별로 많지만 조금 더 한국적인 정서를 바탕으로 한 작업들이 많았으면 한다.

조금 아쉬운 점은 교수님과 작업에 대해 많은 얘기를 나누지 못했다는 것이다. 앞으로 한국 전통사상을 세계적인 것으로 융화시키고 '한국적인 것이 가장 세계적'이라는 것을 깊이 새기며 작업에 충실할 것이며, 가장 가까운 데서 소재를 찾아 창작의 고통을 느끼며 작업하고자 한다.

이 * *

한 학기 동안 한국조각에 관한 강의를 들으며, 다시 한번 우리민족의 뛰어난 예술적 감각과 솜씨에 놀라는 계기가 되었다. 우리 전통미술에서의 특징은 자연의 개념이 독특하게 나타난다는 점

이다. 서양의 미술이 자연에서 출발하면서도 곧 인간적인 것으로 치우쳐 버린 데 비해 우리는 시종 자연에서 시작하여 자연으로 이어지고 있다.

나는 한국미술의 특질을 다음과 같이 이야기 하고 싶다. 첫째, 한국미술은 자연과 융화한다. 온화한 기후와 청명한 공기, 아늑하고 아담한 산수에 감화를 받은 감성을 자연과 조화를 이루는 조형물로 표현하고 있다. 둘째, 유려한 곡선미를 자랑한다. 중국미술이 양형量形에 치중하고, 일본미술이 색채를 강조한다면, 한국미술은 곡선미를 강조하는 아담하고 균형 있는 형태를 특질로 한다. 강렬한 자극이나 노골적인 표현을 피하고, 보는 사람의 감정을 압도하지 않으며, 정감에 호소하려는 경향이 있다. 셋째, 그 빛깔이 은근하고 청초하다. 자연의 아름다움을 흡수하는 백색 지향의 명색조가 두드러진다. 넷째, 솜씨가 소박하고 꾸밈없다. 기교나 장기를 부리지 않는 무기교의 기교를 보여주며, 재료가 갖는 특성을 최대한 살리고 있다. 다섯째, 시대정신의 주체적 발현을 볼 수 있다. 유교와 불교 등 외래 요소를 주체적으로 수용하였으며, 각 시대에 걸맞은 독특한 시대 양식을 가지고 있다. 또한 온화함 속에 풍자적이고 비판적인 시대정신을 함양하고 있다.

이 수업을 듣기 전에는 나는 한국의 그림이나 조각품 등의 예술품을 보면서 이런 말들을 생각하지 못했었다. 우리 미술에 대한 미적 감각과 지식을 갖고 있지 못했던 탓이다. 그러나 이 수업과 선생님께서 추천하신 여러 전시회와 책을 통해 감상한 한국미술 속에는 그것들 각각이 갖고 있는 아름다운 색채나 독특하

고 세련된 디자인, 그리고 때로는 순박하고 투박한 질감에서 느껴지는 예술가의 뛰어난 솜씨 외에도 진정한 한국 미술인의 정신세계를 엿볼 수 있었던 것이다. 또한 그러한 한국의 진정한 정신세계를 바탕으로 어떤 작가가 될 것인지에 대해서도 다시 한번 진지하게 생각하는 계기가 되었다. 이제 작은 것 하나에도 무심코 지나치지 않으며, 순수를 잃지 않으며, 뿌리를 잊지 않는, 작지만 튼튼한 정신세계를 가진 바로 선 미술인이 되는 바탕을 마련한 것이리라.

장 * *

정관모 선생님의 자유창작…

　세미나실이라는 친숙치 않았던 곳에서의 선생님과의 만남이 어색하진 않을까 했지만…

　서로 동그랗게 모여 앉아 선생님의 강의로 여러 가지 미술이론들을 정립하고, 다른 어느 때보다 진지하고 싶은 시간이었다. 그동안 등한시하던 전시관을 많이 찾는 계기도 되었고, 전시들을 대하며 많은 느낌을 머리에, 마음에 심었던 시간이었다. 리포트로 느낌을 정리하고, 자율적(?)인 건 아니지만 돌아가며 발표를 통해 공유하고, 선생님의 정리로 마무리하며 내 재산으로 만든 시간이었다. 그렇게 만든 재산이 꽤 생겼다. 자유창작이 나에게는 즐거운 시간이었다. 지각을 일삼은 것은 무척이나 죄송스러운 일이지만 말이다. 지금 뚜렷하게 기억나는 인상 깊은 장면은 선생님께서 집에 설치해 놓으신 '금줄'을 설명하실 때의 모습

이다. 너무나 즐거워하시며 우리에게 그 모습을 보여주지 못하시는 걸 안타까워하셨고, 큰 동작으로 설명해 주시던 모습이 생생히 즐겁게 기억된다…

우리들의 의견에 항상 귀 기울여 주시던 모습의 선생님이 기억에 뚜렷하고, 그동안 알지 못했던 '국전'이라든지, 작가관 등 여러 가지 견문을 넓히는 데 정말 좋은 시간이 되었다. 선생님! 제가 훌륭한 작가로 성공하진 못하겠지만, 언제나 열심히, 긍정적인 자세로 꾸준히 하는 모습, 진지한 모습으로 삶을 사는 사람이 되겠습니다. 책에서 본 선생님에 대한 느낌 그대로거든요…

정 * *

정관모 교수님의 「표상·의식의 현현」이라는 책을 읽는 동안 마치 교수님의 수업시간에 앉아 있는 듯한 느낌을 받았다. 지금까지 교수님께서 여러 지면을 발표하셨던 글들을 모아 만든 이 책은 선생님께서 갖고 계신 생각들, 작가관, 인생관, 조각에의 열정 등을 보여주었다. 이 책에서 특별히 기억에 남는 부분을 꼽는다면 2장 '시가 있는 동산'에 수록되어 있는 올바른 작업이라는 소제목 부분이다. 내가 지금 추구하고 있고 또 계속 추구해야 하는, 추구하고 싶은 삶이기에 마음에 가장 와닿았던 것 같다. '예술의 위대성은 순수성과 직통된다', '예술의 근본 발현은 사회적 지위와 명성 또는 예술로 인한 부의 축적을 목적으로 하지 않는다. 예술은 표현 자체의 희열만으로 시작되는 것이다', '작가가 세속적인 욕망을 절제하면 할수록 순수성은 고양되는 것이고 그 순

수성의 여하에 따라 이상적인 작가의 삶이 좌우된다고 하겠다'
본문의 내용 중 가장 기억에 남는 말들이다. 언제나 어린아이와
같은 순수한 마음으로 표현의 기쁨에 열중할 수 있는 것…
그것이야말로 예술가가 갖고 있어야 할 마음가짐인 것이다. 나
도 차라리 조금은 미숙하더라도 신선하고 순수함이 느껴지는 그
런 작가가 되고 싶다. 언제까지나 순수한 열정으로 타오를 수 있
는 작가…

'목적이 분명해져야만 그에 상응하는 분명한 작업이 가능할
것이고, 그랬을 때만이 딜레마에서 헤어 나올 수 있을 줄 안다.
목적은 곧 조형정신이고 조형의식인 것이다. 분명한 목적이 없
으면 흔들리게 되고 작업은 우왕좌왕하면서 끝없는 혼돈으로 빠
지게 된다.' 나는 왜 조각을 하는가? 어떤 동기에서부터 시작됐
는가? 지금 자신이 처해있는 상황은 어떤가? 지금 자신에게 필
요한 작품은 어떤 것인가? 왜 그것이 필요한가? 나 자신에게 이
러한 질문을 끊임없이 던져야 할 것임을 잊지 않을 것이다. 대학
생활을 마무리하는 한 학기 동안 정관모 교수님께 배울 수 있었
다는 것을 감사하게 생각한다. 선생님께서 수업시간에 누누이
강조하시던 "너희들은 대한민국 미대생 중에서도 '상중 상'이
다"라는 말씀을 항상 머릿속에 떠올리면서 자랑스러운 성신인
으로 살아갈 것이다. 교수님, 정말 한 감사드립니다. 선생님 말씀
평생 잊지 않고 항상 끊임없이 정진해 나가는 자랑스러운 제자
가 되겠습니다.

정＊＊

3학년 때부터 시작한 내 생각이 반영된 작업은 생각보다 재미있
지만은 않았다. 인체표현 시간을 2년간 하며 내가 대학에서 배우
러 온 것이 이런 것인가 싶어서 많이 답답해 했었기에 이 시간은
분명 내가 기다리던 시간이었음에도 그동안 굳어져버린 흙 작업
에 머리가 돌아갈 리 없었고 갈수록 창작의 스트레스는 늘어갔
다. 한 작품 한 작품을 만들어냈고 때로는 창작과 표현의 스트레
스를 겪기도 했지만 어느 정도 자신감이 붙기 시작했다. 그렇게
다가온 4학년 1학기, 예전과는 다른 교수님들의 대우 그리고 졸
전의 부담…

　이제 정말 조각가의 길에 한 걸음 다가가고 있음이 느껴졌다.
새로운 것을 하고 싶었다. 그 누구도 손대지 않는 재료와 특이
한 생각으로 놀래키고 단 한 번의 주먹으로 단단한 벽을 뚫어 낼
수 있을 것만 같았다. 나는 사소한 발견을 끄집어내는 과학자가
될 수도 있고, 건드릴 수 없는 부분을 함부로 흔들어 보이기도 하
는 사상가가 될 수도 있는 조각가가 되고 싶었다. 그런데 교수님
은 첫 시간부터 충격적인 말씀을 하셨다. 비슷한 생각에서 나오
는 것이기에 새로운 것은 찾기 힘들다는 것이었다. 한국적인 것
은 찾기도, 새롭게 발전시키기도 쉬웠고, 선생님이 발전시킨 윤
목 이야기를 예를 들며 해주신 이야기는 좋은 방향의 제시였다.
나는 현실보다는 꿈에 들어가 있었고 쉽고 좋은 전략을 잊고 있
었다. 난 한국 태생, 한국적 사고방식을 갖고 있다. 가장 높은 가
치로 올리기 쉬운 것은 한국적인 내 생각과 감성이란 것을 알게

되었다. 내가 제일 잘할 수 있고 나의 감성을 좀 더 자극시켜주는 그 무엇을 찾아낼 수 있도록 방향을 설정해 준 시간으로 생각된다. 또한 무엇보다 큰 가르침은 선생님과의 만남이다. 조각가로서의 인격과 닮고 싶은 삶으로 보여주신 모습이라 2학기부터 가르침을 받을 수 없다는 서운함이 선생님이 생각하시는 것보다 훨씬 더 크다는 것을 글로나마 표현하고 싶다.

정 * *

절대로 오지 않을 것 같던 4학년이 시작됨과 동시에 자유창작 수업을 들었다. 자유창작이라는 같은 주제를 갖고 세 분의 교수님과 함께 하는 4학년의 제일 주요한, 대학생활의 결과를 보여줄 졸업 작품과 연결되는 비중 있는 과목이었다. 먼저 자유창작이란 무엇인지에 대해 연구하는 데서 시작했다. 자유창작이란 자신의 정체성을 갖고, 남들과 다른 데로부터 출발하는 것이 가장 중요하다는 말씀이 가장 기억에 남는다. 실기실에서 수업을 받다가 조소가 무엇인지, 작업은 왜 하는지 등에 대해 다른 사람들과 논의해보고, 스스로도 다시 되짚어 보면서 나의 잘못된 생각들을 고칠 수 있었다. 주위에서 스쳐지나가던 환경조형물들도 조사해보면서 다시 생각해 볼 수 있는 기회도 가졌었다. 삭막한 도시에서 잠시라도 여유를 느낄 수 있는 조형물 덕에 내가 조소를 배우고 있는 것이 뿌듯하기도 했다. 그리고 나의 생각을 이끌어내기 위해 국립 중앙박물관에도 갔다. 거기에서 나는 목제 주령구라는 옛 주사위를 찾았다. 대부분의 미술이 주술적인 성

격을 띠고 있고, 실제 생활에 쓰이는 목적으로 만들어진 작품들이었는데, 이것은 신라시대에 유희를 위해서 제작되었다는 점이 우선 마음에 들었고, 거기에 단순히 놀기 위한 주사위가 아니라 나는 그 형태를 빌려 그곳에 인생의 의미를 담고 또 다르게 즐거움을 찾을 수 있도록 소형으로 제작 중이다.

또한 몇몇 전시회들을 본 것도 인상적이었다. 시립미술관에서 화려한 우리의 색들을 보면서 우리의 것에 더욱 자부심이 느껴졌다. 단아하면서도 화려한 우리만의 색들을 좀 더 많은 사람들이 알 수 있었으면 하는 아쉬운 생각이 들었고, 또한 그런 것들을 전달해야하는 사람이 우리, 미술을 하는 사람들인 것 같다는 생각도 들었다.

자유창작이라는 이 수업을 들으면서 내가 조소를 하고 있다는 것을 다시 인식하고, 조소가 무엇인지, 작업을 어떻게 이끌어내야 하는지, 어떠한 방식으로 작업을 해야 하는지, 다른 사람들과의 차별성을 어떻게 주어야 하는지 등등에 대해서 이제까지 중에 가장 많이 고민할 수 있는 계기가 되었다.

조 * *

자유창작이라는 수업은 내가 얼마나 무지했었는지 느끼게 하는 수업이었다. 작업을 하면서 생각해야 하는 것들, 내 작업 외에도 연결되는 고리들에 대해서 새삼 느끼고 학부생활을 얼마나 안일하게 보냈는지 뒤돌아보게 되었다. 여러 가지 과제를 하면서, 작업을 들어가기 시작하면서, 내 작업에 대해 좀 더 신중하고 진

지하게 다가갈 수 있었던 것 같다. 우선 환경조형물 과제가 그랬고, 서울 시내에 이렇게 많은 조형물들이 있다는 것에 많이 당황했다. 부지런히 보고 다닌 것도 같은데 요즘에도 전에 보지 못한 조형물들이 눈에 들어오면 평가를 하게 되었다. 그러면서 내 작업은 얼마나 주변과의 관계를 고려하고 있었는지, 주제며, 크기며, 재료에 대해서 돌아보게 되었다. 작업에 들어가면서 재료에 대해 고민할 때 갔었던 시립미술관 역시 '금줄'에 대해 고민하던 나에게 신선한 바람을 불어넣어 주었다. 너무 많은 욕심보다는 내게 어울리는, 내가 할 수 있는 소재와 내가 알고 있는 것에 대해서 풀기로 결정하고 지금의 작업을 하게 되었다. 한 학기 동안의 짧은 시간이었지만 변화할 수 있는 충분한 시간이었던 것 같다.

정관모 교수님의 지도를 한 학기로 마치게 되어 아쉬운 마음이 들지만, 그 짧은 시간에 이렇게 성장시켜 주셔서 감사하는 마음이 앞선다. 글재주가 없어서, 교수님에 대한 존경과 감사를 어떻게 표현해야 할지…

교수님 감사합니다. 앞으로도 변함없는 모습으로 저희 곁에 남아주세요…

조＊＊

어느덧 성신여대에 들어온 지도 4년이란 시간이 흘렀다. 기대보다는 미래에 대한 복잡한 생각들로 가득했던 그때, 처음으로 정관모 교수님 수업을 듣게 됐다. 결론부터 말하자면 이 수업을 들

으면서 내가 잊고 지내왔던 것들에 대해 다시 한번 뒤돌아보고 생각할 수 있는 기회를 만들게 됐다는 점이다. 한국의 조각이라는 것, 전통적이고 한국적이라는 것, 나는 너무나 많은 것을 잊은 채 살아왔다. 내가 가장 한국적인 것을 먼저 찾았을 때 내 자신을 찾을 수 있고 거기서부터 모든 것이 출발인 것이다. 그렇게 시작해야 세계적으로도 발전될 수 있는 것이다. 모든 게 넘쳐나는 시대에 살면서 내 것을 찾기란 쉽지 않은 일이었던 것 같다. 미디어의 현란함에 빠지고 더 새로운 것만을 찾기 위해 노력하던 나에게 그것은 어떤 돌파구였다.

그 외에도 얻은 것이 많다. 공공조각의 조사를 통해 무심코 지나치던 주위에 널려있는 수많은 공공조각들에 대해서도 다시 한번 보고 내 나름의 평가를 해보게 되고, 지나쳤을지도 모를 전시를 리포트라는 계기로 보게 되고…

현대조각에 대해서나 내가 잘 몰랐던 한국작가들에 대해서나 계속에서 생겨나는 공모전에 대해서 등등… 보통 말로만 진행되는 수업은 지루해지기 쉽고 졸기도 쉬운데, 정말 듣고 싶어서 듣는 유익한 수업이었고 3학년까지 기술적으로 훈련한 토대 위에 정신적으로 더 성장할 수 있는 기회를 만들어주는 수업이었다.

마지막으로 또 하나, '성신여자대학교 조소과 학생'으로서의 자긍심을 갖게 되었다. 홍대나 서울대에 비해 우리가 뒤처지는 게 아닐까라는 생각도 했던 게 사실이다. 그러나 그것은 우리가 오히려 우리를 몰라서 하는 말이었던 것 같다. 많은 선배들이 곳곳에서 활발한 활동을 하고 있고 매년 40여 명의 졸업생이 나온

다. '성신조각회'라는 전통 깊은 전시회도 있고, 누구에게 말해도 알아주는 성신여대 조소과인 것이다. 이제 4학년의, 일 년의 반이 지났다. 내 인생에 있어 지금이 얼마나 중요한 시기인지 알고 있다. 이런 때에 자유창작이라는 수업을 통해 많은 것을 가르쳐주시고 내 생각의 길을 열어주신 정관모 교수님께 진심으로 감사드린다.

주 * *

정신없이 3년이 조금 넘는 대학생활을 하며 이제 막 적응이 되어가려는 찰나, 졸전이라는 큰 과제가 바로 내 코앞에 다가와 있었다. 나에겐 그 무엇도 돌아볼 마음의 여유도 없이 그 속에서 조금이라도 무언가를 발견하기 위해 언제나 달리고 있었다. 하지만 그러면서도 내가 바삐 쫓아가는 그 무엇은 언제나 안개처럼 뿌옇게 가려져 좀처럼 알아볼 수 없는 형태를 띠고 있었다. 자유창작 시간은 그러한 나에게 작은 실마리를 열어주지 않았나 싶다.

선생님들이나 주변의 선배들은 앞날에 대해서 스스로 깨우쳐 나가기만을 원하신다. 어쩌면 가장 불안한 시기에 있을 나, 또는 우리들은 좀 더 명확한 대답을 원하며 현실을 헤쳐나갈 자신감이 필요했다. 그런 의미에서 자유창작 시간은 우리에게는 다소 생소했던 현대조각의 흐름이며 책에서는 배우지 못했던 현실적인 이야기들, 그리고 평소 궁금했던, 그러나 알 길이 없었던 많은 이야기들을 자유롭게 토론할 수 있었던 짧지만 유익한 시간들이

었다고 생각한다. 그리고 무엇보다도 언제나 자신감 있고 떳떳한 우리의 교수님은 나에게 세상에 대한 큰 용기를 주셨다.

자유창작 수업을 들으며 나는 세계 속의 작은 한국, 우리의 것에 대해 접했다. 아이디어를 생각할 때면 어김없이 내 머릿속에 떠오르던 것은 좀 더 쇼킹하면서도 현대적인 것들을 추구해야 한다는 생각이었다. 그리고 전통적인 것은 나에게는 없는 감성이며 신세대에는 어울리지 않는 것으로 치부해 버렸다. 하지만 과제를 진행하면서 그런 생각들은 나의 편견일 뿐이었다는 사실을 깨달았다. 전통적인 소재를 찾아가며 또 만들어가며 그 전통이라는 소재에 흥미를 느꼈으며 오히려 이제껏 내가 추구해 왔던 것들보다 더 신선하면서도 재미있었다는 생각이다. 나에게는 무척 생소한 기쁨이 아니었나 싶다.

짧지만 강한 인상을 남겼던 수업을 마치며 마지막으로 아주 작은 것이라도 신경 써서 들어주시며 우리를 조금이라도 높은 곳으로 끌어올려주려 하셨던 선생님께 감사드린다.

진 * *

언제나 그렇듯 신학기는 정신없이 흘러갔다. 휴학 후 돌아온 학교는 낯선 듯 했지만 곧 작업실은 익숙해졌고, 작업물들은 하나씩 내 자리를 메우고 있다. 3년의 학교생활 후 잠시 가졌던 휴식이 현재의 내가 작업에 더욱 애정을 갖게 해 준 촉매가 되었던 듯하다. 쉬는 동안 그동안 공부해 온 작가들의 전기를 읽으면서 그들의 행적을 그대로 밟은 것이 그중 하나다. 피카소, 가우디, 바

바라 헵워스, 리처드 롱과 같은 작가들의 출생지, 작업지 등을 눈앞에 놓으며 발견한 것은 환경이란 것의 중요성이다. 기억난다. 처음 피카소의 그림들을 대했을 때 그 속에 등장하는 여인의 모습들이 사실 왜곡의 상상된 과장표현이라 단정 지었던 것을. 하지만 왜 그가 열정적인 그림을 주로 그렸는지와 독특한 인물묘사 등에 대한 설명은 스페인이란 나라에 도착하자마자 가능했다. 뜨거운 공간, 그런 기후에 맞는 탄력적인 피부색과 큰 눈, 코를 가진 사람들의 풍경은 영락없는 피카소의 작업들 속에서 느껴지는 그것이었다. 이러한 발견들 속에서 나는 아시아, 그 속의 대한민국이라는 나라에 대한 공부가 얼마나 턱없이 부족한 지를 느꼈다. 세계 미술인의 축제인 비엔날레도 각 국가관들의 독립성이 단지 장소의 분류로 이뤄진 것이 아니라 고유의 민족성이 묻어난 작업들에 의한 것이듯이 세계 속에서도 도약할 수 있는 우리나라의 향기를 찾는 일부터 내 공부는 시작되어야 한다고 생각했다.

이런 계획들은 한국 전통미에서 시작해서 현대적 조각으로 재창출을 위한 작업을 요구하시는 정관모 교수님의 수업과 맞물렸고, 그 계획들이 조금씩 실천되어 가는 과정에서 어려움도 많았다. 아마도 구체적 근거 없는 막연한 이미지들로 가득해서였던 것 같다. 그래서 다녀온 국립중앙박물관은 많은 아이디어를 생산할 수 있게 해준 일등공신이었고 서울 시내 환경조형물에 대한 조사는 서울의 조경을 바라보는 익숙한 시각에서 벗어날 수 있었던 결정적 계기가 되었다. 어쩌면 이번 학기도 여느 해와 다

름없이 뿌리 없는 조각에 매달려 시간을 소비했을지도 모른다. 그렇지만 그런 작은 발견들 속에서 얻게 된 것들에 의해 나는 달라졌고 또 더욱 달라지려 노력 중이다. 이렇게 짧은 한 학기 동안 이런 소중한 시간을 쥐어주신 정관모 교수님께 큰 감사를 드리고 또 존경을 표합니다. 교수님 감사합니다.

채 * *

이번 자유창작 수업은 이제까지의 단순히 자신만의 자유로운 생각을 바탕으로 작업을 결정하는 형식에서 약간의 룰을 정해 작업을 전개해 나갔다는데서 특별한 의미를 찾을 수 있었다. 현대의 것에 익숙해진 우리에게 과거의 전통적인 소재들은 지나쳐 버리기 쉬운 것일 수밖에 없기에 전통적인 것에서 소재를 찾으라는 이번 수업의 작은 룰은 우리의 생각의 범위를 보다 크게 넓혀주는 계기가 되었고 새로운 경험을 할 수 있는 기회가 되었다. 전통적인 것에서 소재를 찾는 것에서 그치지 않고, 그것을 현대의 조각으로 발전시켜 나가는 과정 역시 조각에 대한 공부를 하면서 생각을 형상에 끼워 맞춰가는 애매모호했던 학습방법에서 보다 단계적으로 생각을 형상화시켜 나가도록 유도해 주었다. 나는 이번 작품의 소재를 우리나라 전통적인 의미의 '기둥'에서 찾았다. 기둥은 어떤 사회나 단체 혹은 집안을 유지시키며 지탱해주는 원동력을 의미한다. 이런 기둥의 의미가 주로 남성들에게 붙여지는 현실을 고발하고자 남성의 성기형상을 형태적인 부분에서 가져오고, 재료는 여성의 부드러움과 포용력을 나타내는

모피를 사용해 형상을 감싸안도록 했다. 기둥의 의미가 남성이 아닌 여성에 의해 부각되고자 하는 바람이 깃든 작품이다. 이번 작품은 결과와 상관없이 여러 의미에서 좋은 공부를 할 수 있는 기회를 선물했다. 소재의 선택, 생각의 확장, 형상화에 있어서 의미 있는 발전을 이룰 수 있었고 그러기에 작업에 더 많은 애정을 갖고 전념할 수 있었던 것 같다.

한 * *

나는 정관모 교수님의 책을 「사랑하는 진아에게」를 포함해 두 권을 읽었다. 그 두 권의 책을 읽으면서 퇴임을 앞둔 정관모 교수님은 백전노장이라는 생각이 들었다. 떠날 때를 알아야 하는 늙은 군인이란 말이 아니다. 백전노장의 눈으로 보기엔 "내 작품 세계가 어쩌고…" 하는 우리가 조각이 아직 뭔지도 모르는 어린 새싹으로밖에 안 보일 것이라는 심정이 이해가 되었다. 물론 표면상의 퇴임은 그리 중요하지 않다. 나는 교수님이 퇴임이라는 표면적 변화에 의해 작품세계에 있어서마저 퇴임일 것이라는 생각은 추호도 하지 않는다. 글 쓰는 작가가 자신의 표현을 글로 하듯, 개그맨이 자신의 표현을 말과 제스처로 하듯, 평생을 자신의 작품을 했던 교수님에게 조각은 교수님의 말과 표현인 것이다. 나는 그것을 두 권의 책을 통해서 느낄 수 있었고, 근본적 문제점을 지적한 백전노장의 정확한 지적을 읽어낼 수 있었다.

3학년 때 처음 접한 현대조각과 4학년의 자유창작이란 수업을 통해 나의 표현방법을 익히게 되었지만 그것을 작품에 옮기기란

쉽지 않은 일이었다. 방법에 익숙해지지도 않았는데 그것을 가다듬어 졸업 작품으로 내야 한다…

너무도 아쉬운 일이 아닐 수 없다. 하지만 열심히 하는 것은 내가 잘할 수 있는 것 중에 하나이다. 내가 결정한 일에 대한 판단을 하고 그것을 할 수 있는 의욕이 있다. 이런 과정을 계속 겪다 보면 나도 미미한 존재에서 중심으로의 진입이 충분히 가능하리라 본다.

홍 * *

「표상·의식의 현현」은 교수님의 한 학기 수업의 이야기라고 느꼈다. 우선 수업시간에 말씀하셨던 미술관 문제들, 조각공원에 관한 문제, 국전의 실체, 환경조각 등의 문제들을 이야기하여 수업의 연장이라는 생각도 들었다. 수업을 시작했을 무렵 조각가로서 생각해야 하는 질문들을 나 자신에게 던지게 되었다. 1, 2학년 때와 다른 생각들로 모든 물체들을 접하게 되었고 다른 시점에서 바라보게 되었다. 조각가로서의 새로운 마음자세를 정관모 교수님의 수업시간에 배우게 된 것이다. 이 책은 그 수업의 응집체로써 내가 조각가로서 생각해야 할 일, 기본적으로 알아야만 하는 일들이 적혀 있었다. 미술계의 분업화라던가, 80년대부터 다룬 현대조각의 흐름, 문제점, 과제 등을 이야기하여 한 권의 책으로 많은 일들을 알 수 있었다. 우리의 작가정신이, 현 작가들의 지적 소양과 교양 수준이 우리나라의 조각을 세계의 조각으로 이끌고 나갈 수 있지 않을까 싶다. 나 자신이나 내 교우

들 같은 자라나는 새내기 조각가들이 올바른 정신으로 서 있어야만 한다. 그래야 책에서 다룬 많은 문제들을 극복할 수 있다. 이 책은 새로움을 주었으며 한국미술을 바르게 바라볼 수 있는 방법을 제시했고, 한국미술에 대한 지식을 선사했다. 이 책은 교수님이 수업시간에 말하고자 하셨지만 미처 시간상 못다 한 내용을 나타낸 것이라 생각한다. 나 자신에게 질문하고 생각하게 해준 이 수업에 감사한다.